ТАТЬЯНА
НИЛОВА

# РАССКАЗЫ ОБ АМЕРИКАНСКИХ ХУДОЖНИКАХ

TATYANA NILOVA

# RASSKAZY OB AMERIKANSKIH HUDOJNIKAH

РЕДАКТОР – СОСТАВИТЕЛЬ
А.В. ФИНКЕЛЬШТЕЙН

Филадельфия
2021

ВЫПУСКАЮЩИЙ РЕДАКТОР
ОЛЬГА ГЕХТ

*Выражаем благодарность Международному сообществу фотографов PEXELS за возможность использования фотографий для оформления книги*

*Иллюстрации на обложке:
Метрополитен – музей, Нью-Йорк,
Художественный музей Филадельфии.*

**Т.А. Нилова** «Рассказы об американских художниках». **Филадельфия; 2021**
**ISBN:** 978-1-312-90682-2

**Татьяна Алексеевна Нилова – писательница, автор рассказов, очерков и повестей (печатается также под литературным псевдонимом Мария Москвина).**

Автор книг:
«Громила и Рыжик» (Россия, Москва)
«Лесной страж» (США, Филадельфия),
«Казино» (США, Филадельфия),
«Попутчики» (США, Филадельфия),
«Мгновения жизни», США, Филадельфия).

В книгу «Рассказы об американских художниках» вошли произведения, опубликованные в разное время в периодической печати.

Искусство живописи играет важную роль во взаимоотношениях между людьми и странами. Произведения художников часто являются посланниками страны, говорят на универсальном языке и призваны найти понимание, вызвать уважение и симпатию, которую ищет любая нация.

Эта книга лишь малая часть истории американского искусства, но в большой степени она также о людях, о художниках и о времени, в которое они жили и работали, и как это время отразилось в их картинах.

*Copyright 2021 by Tatyana Nilova*

# СОДЕРЖАНИЕ*

ДЖОН СИНГЛТОН КОПЛИ 5

БЕНДЖАМИН УЭСТ 12

ЧАРЛЬЗ УИЛСОН ПИЛ 19

ГИЛБЕРТ СТЮАРТ 27

ЭДВАРД ХИКС 34

ДЖОРДЖ ИННЕС 44

ДЖЕЙМС УИСТЛЕР 50

УИНСЛОУ ХОМЕР 57

ТОМАС ЭЙКИНС 64

АЛЬБЕРТ РАЙДЕР 71

ДЖОН СИНГЕР САРДЖЕНТ 80

ДЖОН КЕЙН 87

*Для того, чтобы увидеть указанные в книге репродукции картин художников, следует использовать Интернет. В тексте приводятся названия картин и фамилии авторов на английском языке. Набрав указанные данные, можно получить репродукцию картины на экране компьютера.*

БАБУШКА МОЗЕС  93

РОБЕРТ ХЕНРИ  98

ДЖОРДЖ ЛАКС  105

УИЛЬЯМ ГЛАКЕНС  112

МАКСФИЛД ПЭРРИШ  119

ЭДВАРД ХОППЕР  133

ДЖОРДЖ БЕЛЛОУЗ  143

НЕВЕЛЛ КОНВЕРС УАЙЕТ – РОДОНАЧАЛЬНИК ДИНАСТИИ ХУДОЖНИКОВ  149

ХОРЕЙС ПИППИН  154

ГРАНТ ВУД  160

БЕН ШАН  167

ЭНДРЮ УАЙЕТ  174

ДЖЕЙМС УАЙЕТ – ПРОДОЛЖЕНИЕ ТРАДИЦИИ  180

# ДЖОН СИНГЛТОН КОПЛИ

Вклад американских художников в мировое изобразительное искусство на протяжении долгого времени не получал должной оценки, оставаясь в тени достижений мастеров живописи европейских стран. Даже внутри страны приобретать картины американских художников считалось не престижным, к ним относились, как к живописи «второго сорта». Однако, еще в восемнадцатом веке, в колониальный период в Америке появились замечательные художники, покорившие своим мастерством не только Новый свет, но и Старый. Их талант удивительным образом расцвел среди эгоистического расчета, хищного стяжательства, прозаичности и бездушия развивающегося буржуазного общества. Свободные от давления церкви и придворных кругов американские художники заложили основы реалистических и демократических традиций в изобразительном искусстве. Своими лучшими произведениями они внесли весомый вклад в европейскую и мировую культуру. Одним из них был выдающийся портретист Джон Синглтон Копли.

Копли родился в Бостоне в 1738 году. Его мать овдовела и в 1748 году вышла замуж за Питера Пелхэма, посредственного портретиста, гравера и учителя танцев. Джону исполнилось 13 лет, когда отчим умер, и юноша-подросток внезапно превратился в мистера Копли – главу семейства. Реакция мальчика на свалившуюся на него беду была героической. Для того, чтобы содержать мать и младшего сводного брата, ему пришлось немедленно начать зарабатывать средства к существованию. К тому времени у богатой буржуазии появился спрос на произведения искусства, послуживший толчком к бурному развитию живописи. Джон решил, что научившись писать картины сможет прокормить семью, и не откладывая, приступил к копированию оставшихся от отчима гравюр – единственных доступных ему произведений искусства. Гравюры давали несколько туманное представление о европейской живописи, но

познакомили с широким спектром портретных поз и композиций. Робкий, застенчивый юноша набрался смелости и открыл портретную мастерскую.

Вскоре, благодаря врожденному таланту и каждодневному упорному труду, Копли писал портреты лучше любого американского художника того времени. Он говорил: «Хорошая картина является суммой двух слагаемых - времени, которое я потратил на работу, и живописности изображаемого объекта».

Одним из таких живописных объектов явился торговец по имени Nicholas Boylston, портрет которого Копли написал в 1767 году (John Copley, Portrait of Nicholas Boylston). Зажиточный купец одет в роскошный парчовый халат, на голове - модный берет, какой джентльмену полагалось носить дома в те времена. Судя по картине, новые, разбогатевшие янки имели далеко не пуританский вид.

Вначале Копли работал без предварительных эскизов и набросков. И, порой, недовольный картиной, уничтожал почти законченный портрет и начинал все сначала. Но результат стоил адского труда. Мастерство художника становилось все более отточенным и совершенным. Он расширил рамки портрета, изображая людей в конкретной жизненной ситуации. С тонкой проницательностью выявлял черты характера, душевный и умственный склад. Джон Адамс так писал о живописных работах художника: «Невозможно удержаться от желания вступить с изображенными на полотне людьми в дружескую беседу: им можно задавать вопросы и даже получать ответы!»

Портрет знаменитого серебряных дел мастера, Пола Ревира (John Copley, Portrait of Paul Revere), как нельзя лучше иллюстрирует это утверждение. Нарушив установленные схемы парадных портретов, Копли написал Ревира без сюртука, в рабочей одежде, увлеченного любимым делом. Молодой художник решил задачи необычайной технической трудности - отобразил в единой гармонии осязаемость человеческой плоти, фактуру льняной ткани и блеск серебряного чайничка, зажатого в руке Ревира. Ему удалось запечатлеть тончайшие оттенки живого лица, добрый открытый взгляд, мягкую улыбку. Он передал не только особенности характера и настроения, но даже

мгновенно схваченное душевное состояние. Кажется, что Ревиру пришла в голову интересная идея, но кто-то забежал на минуту и остановился в дверях, боясь нарушить его мечты. Впоследствии Пол Ревир стал известным участником американской революции. Но маловероятно, чтобы Копли и Ревир обсуждали вопросы политики. Копли твердо верил: «Политические дискуссии чужды художнику и вредны для искусства».

С юных лет Копли посвятил жизнь достижению двух целей – высокого мастерства и материального достатка. К 19 годам он уже стал знаменитым и популярным художником. У него появилось множество клиентов, студию заполняли эскизы и портреты. Временами он жил и работал в Филадельфии и Нью-Йорке.

В 1765 году Копли написал картину «Мальчик с летающей белкой» (John Copley, A Boy with a Flying Squirrel) - портрет сводного брата, и с надеждой на успех отослал ее на выставку в Лондон. Он не мог и мечтать о более благоприятной оценке своей работы. Буквально все, включая знаменитого английского портретиста Рейнольдса, восхищались картиной, утверждали, что она превзошла все другие работы. Полотно поразило ценителей искусства своим совершенством, тем более, что оно прибыло из «дикой» Америки.

Художник Вест, уже давно переехавший из Америки в Англию, настойчиво уговаривал Копли перебраться в Лондон. Но Копли колебался. «Здесь, – писал он, - я зарабатываю, как Рафаэль. А что будет в Лондоне?» И хотя Копли утверждал, что репутация художника для него дороже денег, он слишком долго жил в бедности, чтобы не осознавать, что нищета не приносит счастья. В колониальной Америке к человеку относились с уважением только, если он был богат. Искусство художника ценилось не выше ремесла плотника, портного или сапожника. Копли к тому времени избавился от бедности – ему принадлежали три поместья и двадцать акров земли, и материальное благополучие было для него решающим фактором в принятии решений.

Вскоре у него появилась жена. Отец жены, Ричард Кларк, был крупнейшим грузополучателем чая в Америке. В декабре

1773 года в знак протеста против беспошлинного ввоза англичанами чая, члены организации «Сыны свободы» проникли на английские корабли в бостонском порту и выбросили в море партию чая. Событие, названное «Бостонское чаепитие», ознаменовало начало Революции. Кларк, преданный партии тори и королю, понес большие убытки, и, разгневанный, решил покинуть Америку. В 1774 году, когда революционные волнения стали угрожать его личному благополучию, Копли с семьей также отплыл в Англию. Но свою недвижимость в Америке он сохранил, предполагая, что сможет получить компенсацию, как преданный короне роялист. Перед тем, как окончательно поселиться в Лондоне, Копли предпринял путешествие по Италии, где изучал и копировал шедевры итальянского искусства.

В Америке уже гремели революционные бои. Копли ненавидел разрушительную, кровавую стихию революции. Вскоре после прибытия в Англию, он написал своему сводному брату: «Какое счастье, что я покинул Бостон! Бедная Америка! Я надеюсь на лучшее, но опасаюсь худшего. И все-таки хочется верить, что страна восстанет из руин и со временем превратится в мощную державу. Мне приятно сознавать, что я принадлежу к плеяде художников, которые вели страну к культуре, знаниям и развитию искусства. Возможно в будущем американская живопись достигнет сияющих высот, не принижаясь в угоду сомнительным вкусам и прихотям власть имущих, как это произошло в Греции и Риме».

После приезда в Лондон Копли пишет групповой портрет своей семьи, который так и назвал «Семья Копли» (The Copley Family). Миссис Копли и ее отец окружены очаровательными малышами - детишками Копли. На заднем плане сам художник. Он устремил на зрителя задумчивый, немного грустный взгляд. Копли достиг переломного момента в своей жизни. Переселился в Англию, где столкнулся с необходимостью начать все сначала - пробиваться в чужой стране, где ниша портретной живописи была занята такими мастерами, как Рейнольдс, Гейнсборо, Лоуренс, писавших в манере значительно отличавшейся от той, что была принята в Бостоне. «Семья Копли»

ясно показывает существующие пока бок о бок старый и новый стили художника. Портрет отца жены, прелестная кукла в нижнем углу картины – это отголоски утонченного реализма, характерного для его ранних работ. Образы жены, детей, общая композиция картины написаны в английской традиции аристократических парадных портретов, которую Копли заставил себя перенять.

В упорном желании добиться успеха, по крайней мере такого же, как он достиг в Америке, Копли выбирал темы картин, которые бы принесли ему богатых заказчиков. Так, полотно «Уотсон и акула» (John Copley, Watson and the Shark) посвящено драматическому эпизоду, произошедшему в 1749 году. Уотсон, в то время молодой моряк, решил искупаться в заливе Havana и был атакован акулами. Копли с поразительным мастерством запечатлел мгновение леденящего ужаса. Успеет ли гарпунер расправиться с акулой, или беспощадная хищница растерзает юношу?! В тот трагический момент Уотсон лишился ноги, но был спасен. Он заказал Копли картину в память о случившемся. На деревянной ноге Брук Уотсон прошагал через всю жизнь очень успешно, стал богатым бизнесменом и видным политиком - членом парламента и мэром Лондона. Он завещал полотно школе для мальчиков в качестве «наглядного урока для младшего поколения». Что за урок? Никогда не плавай в заливе, кишащем акулами! В Королевской академии успех картины был огромный, о ней писали: «Поздравляем художника с великолепной работой, сравнимой с картинами великих итальянских мастеров».

В день, когда король Георг Ш признал в парламенте Соединенные Штаты Америки суверенным государством, Копли с гордостью включил изображение американского флага в одну из своих картин. Он продал бостонские поместья по почте за сумму в пять раз большую, чем когда-то заплатил за них. И с большим удовлетворением почувствовал, что получил все лучшее от старого и нового миров. Но вскоре узнал, что горько просчитался - на земле, принадлежавшей ему, было построено здание ассамблеи, и он мог бы получить не в пять, а в сто раз больше.

Чтобы конкурировать с сильной и знаменитой компанией английских мастеров, «старому псу» пришлось научиться множеству новых трюков. Совместно с другими художниками-экспатриотами Копли создает новый вид исторических полотен. В них отражались события, произошедшие в недавнем прошлом - чаще всего, героическая гибель главного персонажа. Масштабные полотна писались в исторической манере, но с тщательным вниманием к современным деталям. Одной из лучших картин Копли считается «Death of Major Peirson», в которой запечатлен образ молодого офицера, павшего геройской смертью в сражении с французскими войсками.

Исторические полотна Копли имели шумный успех. У художника появилась возможность получать тройную прибыль, организуя платные выставки своих картин, продавая права на печатание репродукций и, наконец, продавая саму картину. Однако за финансовые успехи он расплатился ухудшением отношений с Королевской академией художеств, членом которой стал в 1776 году. В погоне за богатством он отказался демонстрировать картины в стенах академии, а многие аристократы – покровители искусств считали, что художественное полотно теряет свое достоинство, будучи показано ради чистой прибыли.

Всю оставшуюся жизнь в Англии Копли много и усердно работал, но ему так и не удалось добиться былой славы. В отличие от других художников, уехавших из Америки, его карьера развивалась в противоположном направлении. Она началась блестящим успехом в Бостоне и постепенно сошла на нет в Лондоне. С тоской думал Копли о трагической ошибке, которую совершил, покинув Америку. Упрекал себя за то, что изменил своему истинному призванию, имитируя чуждую ему манеру английских мастеров и пытаясь за виртуозной техникой, внешним лоском, театральной приподнятостью спрятать правду жизни, в отображении которой не имел себе равных.

Падение уровня мастерства Копли сопровождалось ухудшением его душевного состояния. В поздние годы о нем говорили, как о скаредном, вздорном, мстительном человеке, который испытывал злорадное удовольствие, издеваясь над

своими натурщиками. Присущие ему и ранее колкость и язвительность усугубились, превратились в пагубную страсть и отталкивали от себя людей. Копли потерял покровителей, несмотря на то, что его сын стал лордом-канцлером, имел обширные связи и даже делил любовницу с британским премьер-министром Бенджамином Дизраэли.

Последние годы жизни художника были полны грусти и разочарования. Он укрылся в пустой студии от суеты большого Лондона, вызывающей у него отвращение. Терзался чувством вины за то, что погубил собственный талант. Копли выкупил некоторые свои американские портреты и развесил на стенах студии. Пытался писать, как когда-то в прошлом, но из этого ничего не вышло. «Я слишком стар!» - повторял он. Только работа спасала его от черных мыслей о несостоявшейся карьере и надвигающейся бедности. И с еще сохранившимся упорством художник продолжал писать. Он работал до тех пор, пока с ним не случился удар, его парализовало и он лишился возможности рисовать. Джон Синглтон Копли умер в Лондоне в 1815 году.

Несмотря на печальный конец, время расставило все на свои места. В канун американской революции Копли взошел на корабль и покинул родные берега. Он не прожил и половину жизни, и многие его достижения были впереди. Но главное дело художник завершил – он оставил Америке великолепную галерею портретов. И до тех пор, пока краска держится на полотне, они будут сиять, как драгоценная жемчужина американского и мирового изобразительного искусства.

# БЕНДЖАМИН УЭСТ

Бенджамин Уэст занимает особое место в истории американской живописи. Признанный гением еще в молодые годы, Уэст был в свое время виднейшим художником, а его картины принадлежали к числу лучших произведений живописи эпохи неоклассицизма. Постепенно неоклассицизм превратился в сумму омертвелых канонов и отживших догм, и связанное с ним творчество Уэста было забыто. Но ни прошедшие века, ни меняющиеся стили не затмили славы Уэста, как выдающегося педагога и одной из наиболее привлекательных личностей в истории искусства.

Бенджамин Уэст провел отведенные судьбой дни в полной гармонии с окружающим миром, совершенно довольный собой. Его долгая жизнь проходила, как триумфальное шествие – светло, ясно, величаво. Никакие враждебные преграды не вставали на его жизненном пути, никакие злобные, темные силы не омрачали духовный мир. Заложенные природные дарования как будто только и ждали одного - его желания, чтобы вознести на вершину головокружительной карьеры.

Уэст родился в 1738 году в квакерской общине на западе Филадельфии. Десятый ребенок в семье хозяина гостиницы, маленький Бен рос в местности, в те времена идиллической, пасторальной и добродетельной. Мирные индейцы все еще заселяли окрестности и, по словам Уэста, именно они познакомили его с искусством живописи. Для раскрашивания лиц индейцы использовали глину и научили Бена получать разные цвета и оттенки, смешивая красную и желтую глину. Мать, как и все окружающие, считала мальчика гением и позволяла пользоваться синей краской – индиго, из домашнего красильного чана. Пушистый кот, конечно, недобровольно и довольно неохотно, снабжал шерсткой для кисточек.

Таким образом, художественная карьера Уэста началась. Ему было около семи лет.

Первыми образцами изобразительного искусства, на кото-

рых учился юный художник, были гравюры, сделанные с европейских картин, и пара портретов местных живописцев. Он впитал уроки легко, как вдох и выдох.

К тому времени, когда Бену исполнилось тринадцать, он уже выполнил на достаточно высоком уровне несколько заказов на портреты и его приняли в филадельфийский колледж, как почетного студента на полную стипендию. Колледж был, вероятно, самым снисходительным и нетребовательным к студентам учебным заведением. Уэст даже не учился грамматике. Вместо этого он заполнял голову поэтическими строками, поучительными историями, а плетеную корзину – рыбой, пойманной им в ближайшей реке.

Необычайно обаятельный, красивый молодой человек, Уэст привлекал окружающих безмятежным, спокойным нравом, очаровывал милой непринужденностью. Чувствовал себя легко и свободно в наиболее зажиточных и процветающих кругах филадельфийского общества. Уильям Аллен – богатый торговец обеспечил одаренного юношу средствами для поездки в Италию. В 1759 году Уэст взошел на корабль и отплыл в Европу – первый из числа американских художников, которые в последующие столетия отправятся учиться живописи в Старый Свет.

В двадцать один год Уэст оказался в Италии. В Риме он был встречен с восторгом. Знатоки искусства мгновенно прониклись уважением к талантливому американцу, прибывшему из далекой, «дикой» глуши. В качестве радушного приветствия римская элита решила поразить заморского гостя своими сокровищами. Увидев известную статую Аполлона Бельведерского, Уэст (с присущей ему восхитительной смесью почитания и веселой иронии) воскликнул: «О Боже! Он выглядит в точности, как воин племени могавков!».

Но Уэст понимал, что никогда не добьется успеха без серьезной учебы и использовал все возможности, какие ему представились. Он провел в Италии три года, делая копии картин великих мастеров Возрождения – Тициана, Рафаэля. Квакерская сущность Уэста прискорбно страдала от манеры итальянцев выделять и подчеркивать в произведениях живописи радость чувственных удовольствий. «Цель искусства, –

утверждал он, - не радовать глаз, а возвышать душу».

Уэст успешно решил эту проблему в своих собственных полотнах, поставив плоть в подчиненное положение, создавая картины, которые стали наглядными проповедями и поучениями. Поскольку идея соответствовала усиливающемуся влиянию неоклассицизма, творчество Уэста получало все более высокую оценку. В двадцать четыре года художник направляется с миссией воплощать свои благородные устремления в Лондон.

Лондон, как и Рим, мгновенно растаял перед невозмутимым блеском Уэста. Первое масштабное полотно, выполненное им в классическом стиле на библейскую тему, немедленно заслужило похвалу и поддержку прелатов англиканской церкви. Картина «Агриппина с прахом Германика» (Benjamin West, Agrippina with Ashes of Germanicus), написанная в 1769 году, принесла покровительство короля Георга Ш. Король – человек строгих взглядов, называл художника «мой друг», и это были не просто слова. Дружеские отношения с Георгом Ш, несмотря на откровенный американский патриотизм Уэста, продолжались более сорока лет.

Захваченный идеями европейского просвещения, Уэст жаждал писать живописные полотна на исторические темы. В соответствии с воззрениями неоклассицизма, персонажи исторических картин должны были быть облачены в римские тоги, независимо от времени и места изображаемых событий.

В процессе работы над полотном «Смерть генерала Вольфа» (Benjamin West, The Death of General Wolf) Уэст решительно отверг совет окружающих, в том числе короля, изобразить героев в римских одеяниях. Он написал персонажей в военной форме времен осады Квебека, как это было в реальности. Картина имела оглушительный успех, и Уэст стал основоположником нового направления живописи – создания исторических полотен на современные темы.

Исторические картины расценивались в то время, как высшая форма изобразительно искусства, в которой господствующее место занимала Франция. Англичане почувствовали, что в лице Уэста они могут одержать победу над французами не только на полях сражений, но и в области искусства. В работах

Уэста они видели благородство и великолепие, заключенные в строгие рамки истинно классического стиля. Восхищение вновь взошедшей звездой привело к образованию в 1768 году Королевской академии искусств. Уэст был одним из ее основателей и после смерти Джошуа Рейнольдса стал президентом.

Работая над живописными полотнами, художник стремился мыслить широко, руководствоваться нравственными и эстетическими категориями. Знаменитое полотно «Договор Уильяма Пенна с индейцам» (Benjamin West, Pen's Treaty with Indians), созданное Уэстом, когда ему было тридцать пять лет, подтверждает его твердую веру в то, что «искусству живописи дана реальная сила обеспечить бессмертную славу людям, известным благородными деяниями, и воспламенять сердца и разум будущих поколений великими примерами». На картине Уэст изобразил важный исторический момент, когда Уильям Пенн, основатель штата Пенсильвания, купил у индейцев землю и заключил с ними мирный договор. Замысел картины художник мастерски выразил через композицию - просторную, ясную, спокойную. Он изобразил персонажей в классических позах, придав им величественность и монументальность. Солидная фигура Пенна доминирует на полотне. Его руки раскинуты в широком жесте, означающем одновременно «отдавать» и «забирать».

Картина «Полковник Гай Джонсон» (Benjamin West, Colonel Gye Jonson) - одна из немногих портретных работ Уэста. «В моем понимании, – говорил он, - создание портретов – напрасная и бесцельная трата таланта». Но очевидно, Уэст считал полковника Джонсона достаточно яркой личностью и счел возможным потратить время на написание портрета. Джонсон был главным уполномоченным короля в колониях по англо-индейским отношениям. На картине изображен также вождь племени могавков, который находился в то время с визитом в Лондоне. Джонсон и вождь индейцев позднее вошли в сговор о совместных атаках с целью разгрома и уничтожения революционных отрядов, действующих в окрестностях Нью-Йорка и Пенсильвании.

Взором провидца и уникальной интуицией художника Уэст

предугадал ход грядущих событий и заключил персонажи в мрачную, полную уныния атмосферу. В драматичной напряженности портрета художнику великолепно удалось высветить и передать общие для портретируемых черты характера – жестокость, подозрительность и хладнокровие – качества, необходимые в организуемых ими побоищах. Оба погрязли в преступных аферах, но как предугадал Уэст, их злодеяния были обречены.

Доход Уэста, как живописца, создающего полотна для короля, гарантировал ему финансовую независимость. Одна из религиозных картин «Христос, исцеляющий больных в храме» (Benjamin West, Christ Healing the Sick in the Temple) - громадное полотно по площади, превышающее девять квадратных метров, была им продана за 3000 гиней - самая большая сумма, уплаченная за произведение изобразительного искусства, где- либо в мире в то время.

Художник продолжал радовать короля своими картинами. В процессе создания полотна «Сражение при Ла-Хог» (Benjamin West,The Battle of La Hogue), изображающего эпизод морского сражения, в котором британский и голландский флоты в 1692 году разбили французский, Уэст обратился к британскому адмиралу с просьбой воссоздать картину военных действий. Адмирал согласился помочь. Он пригласил Уэста на стоянку военных судов и приказал кораблям совершать маневры и стрелять из орудий, чтобы продемонстрировать влияние дымовой завесы на ход морского сражения. Пушки палили, а Уэст в это время делал наброски.

В восемнадцатом веке королевский любимец мог получить от судьбы такой подарок. Трудно представить себе сегодня адмирала, приказавшего кораблям совершать маневры и стрелять из боевых орудий только для того, чтобы дать возможность художнику изобразить реалии морского боя.

Уэст был президентом Королевской академии искусств почти непрерывно с 1792 года, несмотря на скрытые происки и грязные интриги против него. Как президент академии, он имел огромное влияние, и его идеи играли решающую роль в развитии живописи. Последовательно и неуклонно Уэст ис-

пользовал имеющиеся в его распоряжении возможности и авторитет для одной цели – обучения и продвижения молодых художественных дарований. Студия Уэста преобразилась в великолепное учебное заведение, пользующееся мировой известностью.

Но Уэст не давал отдыха и собственной кисти - каждый день работал в мастерской, расположенной в его роскошном лондонском поместье. Художественный критик в то время писал: «Занятие живописью было для него не трудом, а наслаждением. Он испытывал огромную радость и удовольствие, отдавая все силы и способности, данные ему Всевышним, с одной единственной целью - вытаскивать своего собрата человека со дна преисподней, где тот погряз в трясине невежества». В то время, как Уэст был занят любимым делом, его супруга читала книгу, где-нибудь в другом конце особняка. После сорока лет супружеской жизни она отмечала, что никогда не видела мужа, охваченным гневом, ненавистью, злобной яростью.

Но творчество невозможно без страсти, однако, хорошо сдерживаемой, контролируемой и управляемой. И без неимоверных усилий, борьбы и труда, глубоко спрятанных от постороннего глаза. Истина состоит в том, что Уэст избежал тайных мук творчества. Большинство его поздних полотен, заказанных Георгом Ш, включая сотни метров библейских сцен, были довольно претенциозными произведениями. Но немногие из его современников замечали это. Художник продолжал создавать все новые и новые картины, которым часто были даны непомерно высокие оценки. Постепенно его влияние стало уменьшаться, а творчество увядать. К счастью для Уэста, он имел силы и твердость избегать всего, что нарушало его душевный покой - состояние абсолютно бесценное, особенно в поздние годы. До конца дней художник сохранил уверенность в том, что обладает талантом гения, в чем мир уверял его на протяжении всей жизни.

Уэст оставался на вершине своей профессии, неустанно продолжая активную общественную деятельность и творческую работу. Его картина «Смерть на белой лошади» (Benjamin West, Death on a Pale Horse), написанная с юношеским вос-

торгом и трогательным реализмом, была показана в Париже и послужила основой создания романтического жанра французской живописи. Когда пришло время покидать этот свет, «друг короля» отошел в другой мир спокойно, без скорби и сожаления.

Вскоре после его смерти молодое, горячее, охваченное романтическими порывами поколение открыто смеялось над «сверхвеликолепными» полотнами Уэста. Но были и другие, которые почитали и уважали его за неиссякаемую доброту и щедрость. Духовное величие преодолело все его недостатки и самодовольство. Наиболее признанный художник был и наиболее добрым, щедрым и отзывчивым. Уэст тратил свои средства на содержание учеников, окружал их заботой и вниманием. Он находил теплые слова для каждого, даже для бедняги помешанного художника и поэта Уильяма Блейка, и для только начинающих карьеру в искусстве молодых пейзажистов, Уильяма Тернера и Джона Констебля.

И что особенно важно в перспективе истории американской живописи, Уэст создал невидимый мост, соединивший американское и европейское изобразительное искусство. Он заполнил дом американскими студентами, а их молодые сердца - вдохновением. Такие художники, как Чарльз Уилсон Пил, Гилберт Стюарт, Рембрандт Пил, Джон Трамбулл, Томас Салли, Джон Синглтон Копли совершили паломничество к дверям его дома в поисках совета и помощи. Он стал родоначальником трех поколений американских художников, которые навсегда сохранили в своих сердцах память о замечательном друге, наставнике и учителе.

Большинство работ Уэста были куплены королевской семьей и после его смерти замурованы в подвалах Виндзорского дворца. Казалось, что имя художника исчезло навеки. Но удивительным образом в настоящее время происходит возрождение интереса к творчеству Бенджамина Уэста. На его работы составлены академические каталоги, в Лондоне создан музей, и многие картины снова увидели свет. И кто знает, возможно, в недалеком будущем к англо-американскому чуду вернется восхищение, благосклонность и былая слава.

# ЧАРЛЬЗ УИЛСОН ПИЛ

Восемнадцатый век – век рождения американской нации - протестантской, прагматичной, устремленной в будущее. Такими же были ее художники. Один из них, Чарльз Уилсон Пил, по праву считается выдающимся просветителем и отцом американской живописи. Пил героически сражался в войне за независимость, а после победы революции осчастливил Новый Свет замечательными достижениями одновременно в трех областях науки и культуры – разработке технических изобретений, организации музеев искусства и естествознания и создании прекрасных живописных полотен.

Один из первых учеников Бенджамина Уэста, Пил обессмертил себя и без помощи своего знаменитого наставника. Похожий на огромную птицу, с длинным тонким носом, напоминающим клюв, и большими голубыми глазами, он любил жизнь, как жаворонок любит небо на утренней заре. Обладал недюжинной физической силой, чистейшим, простым сердцем, а его энергия и энтузиазм не знали границ.

Как и большинство великих людей того времени, Пил начал жизнь, не имея преимуществ ни происхождения, ни образования. Он родился в 1741 году в Queen Annes County, штат Мэриленд, в семье сельского учителя. После того, как отец умер, мать отдала двенадцатилетнего Чарльза в ученики к седельнику в Аннаполис. Деятельный, энергичный Пил оказался способным ко многим ремеслам и спустя 8 лет открыл собственную мастерскую. Он расширил свой бизнес и стал заниматься ремонтом часов, изготовлением серебряных изделий, вывесок, а также самостоятельно овладел навыками живописи. Жизнь богачей, делающих деньги, не вызывала у него ни зависти, ни восторга. Он говорил с гордостью: «Я предпочитаю работать своими инструментами, а не разъезжать в карете, запряженной шестью лошадьми».

Он менял изготовленные в мастерской седла на уроки живописи и даже направился в Новую Англию, где получил совет и помощь знаменитого Копли. Вернувшись в родные края, Пил

стал выполнять заказы на портреты так искусно, что завоевал поддержку группы бизнесменов штата Мэриленд. Когда ему исполнилось 25 лет, они финансировали его поездку в Лондон на учебу в студию блестящего педагога Бенджамина Уэста.

Еще в период работы в седельной мастерской в душе Пила зародились идеи свободы. В Англии мысли о революции захватили его ум и сердце. Он демонстративно отказался снять шляпу, когда король Георг Ш проезжал мимо в карете.

Работая в студии Веста, Пил в совершенстве овладел мастерством портретной живописи. Он научился также искусству миниатюры и особому методу гравирования меццо-тинто, когда для получения при печати сплошного черного тона, металлической доске придают шероховатость, а светлые места выскабливают и полируют.

После двух лет учебы Пил возвратился в Америку и отблагодарил своих патронов, выполнив для них замечательные портреты и изысканные миниатюры. Известность талантливого живописца принесла ему такое количество заказов, что он едва успевал их выполнять. В течение короткого времени Пил занял в колониях место ведущего художника.

Среди его знаменитых клиентов был Джордж Вашингтон. Считается, что портреты Вашингтона, выполненные Пилом, обладают наилучшим сходством с оригиналом. Всего Пил написал 14 портретов Вашингтона, из них 7 - прижизненных. Художник отмечал, что у генерала были маленькие серые «поросячьи» глазки, выправка профессионального военного и фигура Аполлона. Занятие портретной живописью Пил совмещал с созданием эскизов для знамен революционных подразделений, которые начали формироваться в то время. В 1776 году он переехал в Филадельфию и присоединился к одному из революционных отрядов. Он получил звание лейтенанта и был назначен командиром подразделения, сформированного из ополченцев. Во главе отряда, состоящего из 80 человек, Пил покинул город и двинулся к местам сражений. Он был одет в коричневую униформу и черную треугольную шляпу. Имел при себе шпагу, мушкет, подзорную трубу собственного изготовления, бутыль рома и сумку с кистями и красками.

В бою, сдерживая натиск британских войск в районе Принстона, он отмечал: «пули и ядра свистели над нашими головами тысячью разных голосов». Отряд Пила ответил шквальным огнем, и к всеобщему ликованию, враги развернулись и пустились в бегство.

Пил провел своих людей через тяжелый путь кровавых сражений.

Но однажды его рота сбежала, чтобы обворовать чей-то сад. У Пила хватило присутствия духа доложить начальству о случившемся. Он оставил строевую службу, но нашел для себя на фронтовых дорогах множество других занятий - добывал продовольствие для армии, готовил пищу для бойцов, взамен их рваных башмаков изготовлял подбитые мехом мокасины.

В Valley Forge он создавал миниатюрные портреты солдат, которые те посылали домой в качестве сувениров. При отсутствии фотографии, это был единственный способ сохранить образы родных и близких людей. Используя в качестве холста грубое постельное полотно, Пил написал портреты Вашингтона, Лафайета и других военных лидеров.

Когда штормовой вал войны повернул в сторону патриотов, Пил возвратился в Филадельфию и с головой окунулся в гущу политической жизни. Пламенный виг, сторонник буржуазных свобод, лидер радикального крыла партии, он не скрывал своих убеждений и открыто пропагандировал крайне либеральные взгляды. Своими идеями он отпугнул консервативных филадельфийских торговцев, которые были основными покупателями его картин. Пил был поражен негативной реакцией окружающих и тем, что своей позицией вызвал ненависть и неприятие у сограждан. Он объявил, что навсегда покидает политику.

Испытав все симптомы нервного срыва, Пил скрылся за стенами своего дома. Он полностью отгородил себя от внешнего мира, отказавшись принимать его таким, какой он есть. Но в тот день, когда в город примчался конный отряд с вестью о капитуляции британских войск, художник немедленно выздоровел. Он превратил свой дом в блистательную экспозицию, посвященную победе. Пил выставил в окнах картины, прославляющие победу, портреты Вашингтона и осветил их

зажженными свечами, создав таким образом первую праздничную иллюминацию. В окне третьего этажа он поместил плакат со словами, выражающими радость торжества революции: «Всем нашим союзникам - Ура! Ура! Ура!».

Социальное и экономическое разрушение американского общества, произошедшее в результате войны, привело к упадку изобразительного искусства. Пил своим творчеством заполнил брешь и приступил к выполнению заказов от штатов на создание живописных полотен, положив начало практике материальной поддержки художников не частными лицами, а правительственными организациями. В этот период в аллегорических картинах Пила в полную силу расцвели элементы политической пропаганды, прославляющей победителей - американскую демократию и французских союзников.

Вскоре для законодательного собрания штата Мэриленд Пил пишет портрет Джорджа Вашингтона (Charles Willson Peale, Washington, Lafayette and Tilghman at Yorktown). Художнику удалось выявить лучшие качества генерала, обеспечившие победу – упорство, настойчивость, твердость, железную волю. За Вашингтоном изображен Лафайет, который был одним из близких друзей Пила. Полковник Tilghman, герой Мэриленда, держит в руках акт о капитуляции британских войск. «Чтобы показать, точно, как все было», Пил изобразил в центре полотна солдат, высоко поднявших французские и американские военные знамена. Британские флаги опущены к земле, и их цвета на картине скрыты.

Несмотря на сокрушительную победу революции, Пил возненавидел войну и питал отвращение ко всему, что с ней связано. Он стал первым американским пацифистом, определившем свою позицию не по причине религиозных убеждений, а исходя из философии рационализма, основанной на разумности и целесообразности. «Насилие и кровопролитие, - утверждал он, - это бессмысленная, жестокая, абсурдная трата человеческих и материальных ресурсов, приводящая к разложению общества, страданиям и разрушениям». Он так же решительно выступал против системы телесных наказаний и относился с негодованием к распространившейся моде на

дуэли. «Любой живой дуэлянт пахнет так же дурно, - говорил Пил,- как застреленный на дуэли на четвертый день».

В 1782 г он пристроил к своему дому галерею со световым проемом на крыше. Он разместил в ней портреты героев революции и пригласил широкую публику посетить галерею бесплатно. Но для реализации захвативших его идей Пилу нужны были деньги – много и быстро. Он легко решил эту проблему, женившись на молоденькой девушке из богатого дома. Его семья стала расти стремительно и скоро достигла внушительных размеров (Пил произвел на свет с двумя первыми женами 17 детей).

Потеряв в результате своей недолгой политической карьеры зажиточных покровителей, Пил решил создать новую, привлекательную экспозицию, за посещение которой он мог бы брать деньги. Он остановился на проекте музея естествознания и изобрел оригинальный способ показа коллекции. Он решил изготовлять чучела зверей и размещать их на фоне изображенной на холсте среды обитания. Экспонаты устанавливались на деревянных подставках в позах, выявляющих естественную динамику движения животных и создавали яркие, выразительные картинки природы. Идея далеко опередила свое время. Пил внедрял ее в жизнь, не щадя сил, с присущей ему энергией и энтузиазмом. «Музей Пила» в целом и в отдельных деталях был настоящим произведением искусства.

Тигры, горные козлы, журавли, летучие мыши, ядовитые змеи доставлялись к дверям его дома. Пил с помощью членов своей многочисленной семьи изготовлял чучела, превращая их в музейные экспонаты, и постепенно собрал коллекцию состоящую из более 100000 предметов. Он называл с гордостью свой музей «природный мир планеты в миниатюре» и заложил в его стенах основу системы наглядного обучения населения.

Именитые друзья Пила с воодушевлением разделяли его замыслы. Бенджамин Франклин прислал своего почившего ангорского кота. Джордж Вашингтон в качестве вклада в коллекцию подарил фазанов, полученных из Франции. Джефферсон и Гамильтон, портреты которых Пил включил в раздел искусства музея, исполняли обязанности почетных директоров.

В 1801 году Пил заплатил фермеру из штата Нью-Йорк 300

долларов, а также подарил ружье и пару нарядных платьев за кучу необычных костей и разрешение производить раскопки на территории фермы. Пил организовал первую в истории Америки научную экспедицию. Члены экспедиции обнаружили на территории фермы ископаемые останки древнего слона - мастодонта. Пил назвал его мамонтом. Скелет был собран и занял место главного экспоната музея, а Пил стал богатым и еще более знаменитым.

Чтобы поддерживать развитие музея, Пил продолжал писать картины для портретной галереи и в конечном счете завершил более 250 работ. Поздние портреты Пил были, порой, не такого высокого качества, как его ранние работы.

Но художник всегда старался уловить момент, отражающий лучшие душевные качества портретируемого - благородство, чистосердечие. Его картины написаны солидно, добросовестно, без приукрашивания.

К успеху Пил относился с трезвым спокойствием. Он даже перестал носить золотые эполеты, которыми когда-то гордился. Он порадовал филадельфийцев, соорудив в честь инаугурации Вашингтона триумфальную арку, украшенную лавровым венком. Но главные усилия Пил сосредоточил на более практичных изобретениях и поделках. Он изготовил Вашингтону новый зубной протез, вмонтировав в свинцовое основание лосиные зубы. Починил Джефферсону кальян, который тот раскуривал во время встреч и переговоров с индийскими вождями.

Пил говорил: «В изобразительном искусстве посредственность не допустима. Произведение должно быть или совершенно, или оно не стоит ни гроша. Высшая степень мастерства художника состоит в том, чтобы создать на картине безупречную иллюзию реальности, и именно в этом заключается истинная ценность живописной работы».

Чтобы проверить теорию, что главной целью искусства является с помощью обманчивой иллюзии вводить в заблуждение человеческий глаз, Пил создал свое наиболее очаровательное полотно, названное «Staircase Group» (Charles Willson Peale, Staircase Group). Он поместил картину, изображающую двух его сыновей, поднимающихся по винтовой лестнице, в

фальшивый дверной проем музея. Говорили, что Вашингтон, проходя мимо, вежливо приподнял шляпу и поклонился изображенным на картине мальчикам.

Неоценимым вкладом Пила в развитие американского изобразительного искусства явилось создание по его инициативе в 1805 году Пенсильванской академии изящных искусств – одного из старейших учебных заведений, а также художественного музея при академии. С целью повышения образовательного уровня студентов в Лувре были закуплены и доставлены в Америку античные скульптуры и копии живописных полотен старых мастеров. В течение многих лет коллекция оставалась единственным собранием подобного рода в стенах учебного заведения.

Но какие бы захватывающие идеи и разнообразные увлечения не занимали его ум, сердце Пила принадлежало собственной семье и родному дому. Члены семьи активно участвовали в претворении в жизнь всех его замыслов - от создания живописных полотен и изготовления чучел, до музыкальных занятий и садоводства. Не случайно сыновья Пила избрали интересные и необычные профессии. Двое из них, получившие многообещающие имена Рембрандт и Рафаэль, стали живописцами. Рафаэль Пил - известный художник, писавший натюрморты, а Рембрандт Пил - видный портретист.

Поздние годы Пил провел в своем загородном поместье. Его неутомимый ум не знал и здесь покоя. Пил занимался сельскохозяйственными опытами и изобретением таких нужных в фермерской жизни устройств, как машинка для очистки яблочной кожуры, кукурузная сеялка и приспособление для отпугивания птиц.

Пил потерял третью жену, когда та заболела желтой лихорадкой и настояла на том, чтобы обратиться за помощью к врачу. Пил заболел тоже, но вылечился самостоятельно. Оправившись от болезни, в свои 86 лет он чувствовал себя в расцвете сил и надеялся, что держась подальше от врачей, успешно продлит свою жизнь еще лет на 20.

Как всегда с оптимизмом и верой в будущее, он стал подыскивать себе невесту и занимался этим настолько усердно, что умер в процессе ухаживания.

Последние слова Пил были обращены к дочери: «Сибилла, послушай мой пульс». Дочь послушала и сказала в тревоге, что ничего не чувствует - пульса нет. «Я тоже так думаю...» - прошептал Пил со свойственным ему сознанием объективной реальности.

# ГИЛБЕРТ СТЮАРТ

В течение первых двухсот лет существования Америка дала миру нескольких великолепных художников и среди них одного, талант которого воплотил в себе новаторский гений – Гилберта Стюарта.

Стюарт родился в 1755 году в городе Ньюпорт на Род-Айланде. Его отец - табачный мельник из Шотландии был первым человеком этой профессии в Новой Англии и мог бы процветать, но из-за безалаберности и непрактичности его дела шли из рук вон плохо. Маленький Гилберт рос диким оборвышем и провел детство, бродяжничая в доках Ньюпорта. Но когда в городе появился странствующий шотландский портретист, мальчик стал умолять художника научить его рисовать. Гилберт оказался таким усердным и полезным помощником, что художник решил взять четырнадцатилетнего подростка с собой.

Вместе они передвигались по колониям в поисках заказов и в конце концов отплыли в Шотландию, в Эдинбург. Когда Гилберту исполнилось 16 лет, его учитель внезапно умирает. Оставшись один, без гроша в кармане, юноша вербуется матросом на корабль и возвращается домой.

К тому времени он уже научился писать портреты настолько хорошо, что мог удовлетворить непритязательные вкусы жителей Ньюпорта. Местным богатеям нравились его работы, а особенно - достигнутое в портретах необычайное сходство. Но вскоре начались революционные волнения, и, чтобы уберечь молодого художника от опасности, покровители вручили ему билет на корабль, отплывающий в Англию.

В Лондоне портреты Стюарта никоим образом не могли составить конкуренцию английским художникам. После года гордых стараний самостоятельно пробиться в люди, Стюарт, наконец, сдался и в отчаянии решился на неизбежный шаг. Он обратился за помощью к такому же экспатриоту, как и он, но пользующемуся успехом и всеобщим признанием - художнику Бенджамину Уэсту. В студии Уэста двери и кошелек всегда

были открыты для американцев, стремящихся научиться искусству живописи.

Стюарт пишет Уэсту письмо: «Лишенный средств существования и необходимых профессиональных навыков, не имея возможности вернуться домой и в ужасе от надвигающейся нищеты, я обращаюсь к Вам, мистер Уэст, как к единственной надежде, рассчитывая на вашу доброту и сочувствие. Молю Всевышнего, чтобы это не было для Вас слишком тяжелой ношей – позволить мне жить и учиться в Вашей студии. Я приложу все усилия, чтобы не обременять Вас и буду чувствовать себя обязанным и благодарным Вам до конца своих дней».

Уэст, должно быть, был поражен, познакомившись с автором таких просительных и смиренных строк – веселым щеголем, лукавым хитрецом, умным, тщеславным, и в то же время невероятно способным молодым человеком. Стюарт стал блестящим студентом и последующие пять лет выполнял обязанности главного помощника Уэста. Он принимал участие в создании масштабных исторических композиций и помогал в написании портретов титулованных особ и государственных деятелей.

Годы совместной работы со знаменитым мастером стали важнейшими для всей последующей жизни Стюарта. За время учебы простоватый парень из американской глубинки, благодаря таланту и упорному труду, преобразился в великолепного живописца –космополита, получившего мировое признание. Новаторский стиль Стюарта развивался и созревал при неустанной поддержке и под сочувственным взглядом Уэста, который был художником совершенно другого направления.

Прирожденный портретист, Стюарт учился и у английских мастеров - Рейнольдса, Ромни и Гейнсборо, чья громкая слава не затихала, и каждая работа являлась триумфом изобразительного искусства. Глубоко признательный Уэсту за помощь, Стюарт, однако, чувствовал пустоту его грандиозных полотен и заметил однажды, что «исторические картины пишет тот, кто не может писать портреты».

Самого же Стюарта привлекали только портреты, а в портретах – только лица. Он получал удовлетворение от искусно выписанного лица и на этом его интерес к работе заканчивался.

Он был печально известен тем, что оставлял портреты незавершенными. Талант художника улавливать и передавать внешнее сходство вызывал восхищение, но ходили слухи, что он не способен написать фигуру в полный рост - «ниже пятой пуговицы».

Желая преодолеть существующее мнение, Стюарт в возрасте 27 лет создает полотно, ставшее его шедевром на все времена. Картина «Конькобежец» (Gilbert Stuart, The Skater)– портрет друга художника, Вильяма Гранта, была написана в Лондоне, когда Стюарт еще учился в студии Уэста. Установив распорядок времени для позирования, художник начал работу над портретом. Однажды, в один из зимних дней Грант заметил, что погода больше подходит для катания на коньках, чем для написания картины. Стюарт согласился, и они отправились кататься на озеро в парк Святого Джеймса. Однако, вскоре лед начал трескаться, и друзья были вынуждены вернуться в студию. Именно тогда у Стюарта появилась идея написать Гранта на коньках.

Когда в 1782 году художник представил портрет в Королевскую академию искусств, картина произвела сенсацию. Все в один голос повторяли, что фигура конькобежца превосходна, восхитительна! Редчайший случай, когда мужественность и грация слились в единое целое в неотразимой комбинации. Грант появился на выставке в том же костюме, в каком был изображен на портрете. Толпы людей следовали за ним с возгласами: «Взгляните! Это же он! Тот самый джентльмен с картины!»

Одна единственная картина вывела Стюарта в ведущие портретисты Англии, поставив почти на один уровень с блестящим Гейнсборо. И позволила художнику открыть собственную мастерскую. Он женился на хорошенькой восемнадцатилетней девушке, снял роскошное поместье и с огромным удовольствием погрузился в светскую жизнь.

Как и многие выбившиеся из низов люди, Стюарт освоил светские манеры, подражая высокородным особам, как актер на сцене. Когда Самюэль Джонсон, известная в ту пору личность – писатель, автор первого словаря английского языка, насмешливо поинтересовался, где простой мужлан из провинции научился правильной речи, Стюарт незамедлительно от-

парировал: «Мне легче объяснить Вам, сэр, где и как я учился говорить НЕправильно, но боюсь Вы меня не поймете - в Вашем словаре таких выражений нет!»

Шумный успех и всеобщее признание послужили благодатной почвой для бурного расцвета слабостей и недостатков характера Стюарта. Вкусная, обильная еда, хорошее вино приводили его в восхищение, и он проводил за столом с угощениями большую часть времени. Часто не ночевал дома, будучи уверен, что это сущий пустяк, не стоящий внимания. Поочередно то измывался, то игнорировал свою быстро растущую семью.

Крайне небрежный в денежных делах, Стюарт имел пагубную привычку тратить больше, чем зарабатывал. Эта слабость сыграла решающую роль в том, что ему пришлось покинуть Лондон. Вернуться в Америку он особенного желания не имел. Поэтому, не сказав никому ни слова, оставив за собой огромные долги, включая 80 фунтов только за табак, к которому питал особое пристрастие, Стюарт перебрался в Дублин. Здесь его ждали новые успехи, но из-за привычки брать задатки за картины, которые не собирался писать, Стюарт вынужден был бежать и из Дублина.

В 1793 году в возрасте 37 лет блудный сын вернулся в родные пенаты и поселился в Нью-Йорке, позднее жил в Филадельфии, Вашингтоне и Бостоне. В Америке Стюарт немедленно занял ведущую позицию среди людей своей профессии и занимал ее в течение 35 лет - до конца жизни.

Он создавал портреты героев новой Республики, быстро богатеющих торговцев и членов их семей. Художник идеализировал свои модели, продолжая традицию столь популярных в Англии Рейнольдса и Ромни. Портретируемые в нарядных одеждах изображались на фоне колонн, драпировок, декоративных пейзажей. Богатые и знаменитые, включая первого президента, Джорджа Вашингтона, горели желанием видеть себя на портретах именно такими, какими только Стюарт мог их изобразить.

Покидая Старый Свет, художник уверял своих разъяренных кредиторов: «Клянусь - я сделаю состояние на одном Вашингтоне!». Так и получилось. Стюартом было написано 124 пор-

трета Джорджа Вашингтона - заметная доля в 1000 портретах, созданных им за всю жизнь.

Когда он впервые приступил к работе над портретом Вашингтона, то попытался со свойственной ему развязностью помочь важной государственной персоне расслабиться. «С этой минуты, сэр, - сказал он, взяв в руки кисть, – Вы должны позволить мне забыть, что Вы - генерал Вашингтон, а я - художник Стюарт». После минутного замешательства Вашингтон произнес ледяным тоном: «Для мистера Стюарта нет никакой необходимости забывать, кто есть он, а кто есть генерал Вашингтон!». Вполне естественно, что после такого обмена репликами, портрет получился не очень удачным.

Следующая попытка была более успешной. Несмотря на несколько нелепый «дворцовый» фон, каждый сантиметр написанной в полный рост фигуры отражал незаурядную человеческую личность. Как истинный реалист, Стюарт не отступился от жизненной правды - рот и нижняя часть лица Вашингтона выглядят несколько неестественно. Причиной явилась неудачно сделанная вставная челюсть, которую Вашингтон носил в то время (Gilbert Stuart, «George Washington» (1796)).

В третьем, последнем варианте Стюарт навсегда запечатлел живой, выразительный образ Вашингтона, пристально смотрящий сейчас на нас с каждой однодолларовой купюры. Супруга Вашингтона, Марта Вашингтон, была заказчицей портрета. Стюарт, под предлогом того, что портрет не готов, не отдавал работу, а сам в это время делал копии для продажи. Их называли «стодолларовые купюры Стюарта» - именно столько он требовал за каждую копию. Иметь портрет первого президента на стене дома стало своего рода доказательством патриотизма, подтверждения которого так жаждали бывшие тори. Портрет так и остался незаконченным и супруге президента пришлось довольствоваться одной из копий.

С небольшими оговорками Стюарт был великолепным мастером и прекрасно осознавал это. Он не стеснялся ставить на место богачей-торговцев, презрительно и свысока относившихся к «простому» художнику. Как-то один господин высокомерно выразил недовольство портретом жены и обвинил

художника в том, что ему не удалось передать ее неуловимую прелесть. Стюарт огрызнулся в своей обычной манере: «Что за проклятое занятие – написание портретов?! Приносят картошку, а хотят увидеть персик!»

Но художники, приходившие за советом и помощью никогда не получали отказа – среди них было много известных американских живописцев. Стюарт одно время даже пытался учить своему методу написания портретов, но его стиль был слишком индивидуальным для передачи другому художнику.

Задолго до появления импрессионизма Стюарт считал, что главная и единственно правильная задача художника - передать на картине впечатление от личности портретируемого. Для того, чтобы раскрыть и уловить характер человека, во время сеансов позирования он вел дружеские беседы, рассказывал истории, шутил, каламбурил.

Стюарт никогда не начинал работу с линейного контура или эскиза. Вместо этого он создавал на полотне некое расплывчатое пятно, как он называл «отражение в мутном зеркале», которое в точности соответствовало оттенку кожи портретируемого. Вся остальная колоритная гамма была направлена на то, чтобы подчеркнуть найденный оттенок. Легкими мазками динамичной кисти Стюарт выделял яркие и светлые места, набрасывал светотени. Придавал портрету то движение жизни, ту неуловимую трепетность, которую невозможно передать другими средствами. В заключение точными движениями наносился глянец, и личность портретируемого возникала, как волшебство, из туманного кубического пространства, каким Стюарт представлял себе полотно. Неясный образ гением мастера превращался в человеческий лик.

Великолепное портретное мастерство снискало Стюарту громкую славу и популярность. Казалось, что художника даже несколько смущало достигнутое им совершенство. Он держал за занавеской в студии настольную табачную мельницу. И когда посетители принимались изливаться в похвалах, восхищаясь его «прекрасными» работами, он говорил шутливо: «Поднимите занавеску и вы увидите нечто значительно более прекрасное!».

Стюарт был огромного роста, мешковатый, с налитыми кровью глазами, приводящими в смущение своей яркостью и напряженным взглядом. Чудовищного размера красный нос он постоянно набивал горстями табака из табакерки, величиной со шляпу. Если кто-то неосторожно интересовался причиной такого пристрастия, Стюарт в наиболее изысканных выражениях объяснял, что ему случилось родиться на табачной мельнице.

Как и большинство людей, Стюарт был небезгрешен. Недостатки характера – двуличие, хитрость, злоязычие были не такими мерзкими, низменными пороками, чтобы нанести существенный урон его художественному наследию. Эксцентричность, кривляние и бесцеремонность воспринимались окружающими, как признаки гениальности. Стюарт был человеком сильных страстей, но ему не хватало рассудительности, трезвости ума и, особенно, самоконтроля. Но, несмотря на отрицательные черты характера и привычку обманывать заказчиков, в последние годы жизни он создал много замечательных портретов, хотя и не таких великолепных, как его ранние работы.

Стюарт получал за свои картины большие деньги, однако умер в долгах и банкротом. Семья «забыла» место его захоронения, тем самым сэкономив на надгробном камне.

Но в истории живописи имя художника не исчезнет бесследно. В мире искусства, в собрании картин Гилберт Стюарт продолжает жить - избыточный во всем гигант и превосходный художник, обладавший удивительным даром - остро чувствовать характеры людей и с необычайной легкостью и виртуозным мастерством воплощать их в своих произведениях.

# ЭДВАРД ХИКС - ХУДОЖНИК И ПРОПОВЕДНИК

Замечательный американский художник - примитивист Эдвард Хикс родился 4 апреля 1780 года в небольшом городке Лангхорн в штате Пенсильвания в разгар Американской революции. Его мать умерла, когда мальчику было всего восемнадцать месяцев.

Отец Эдварда был видным чиновником Британского королевства. Он отказался встать на сторону революционеров и сохранил верность британскому престолу. Спасаясь от преследования революционной армии, он был вынужден бежать. Состояние его было конфисковано. С маленьким ребенком на руках скрываться было невозможно и он отдал своего трехлетнего сына, Эдварда, на попечение черной рабыни-служанки.

Чтобы заработать на хлеб, рабыня ходила по домам, выполняя поденную работу. Ребенка оставить было не с кем, и она повсюду брала маленького Эдварда с собой.

В один холодный, зимний день 1783 года миссис Твининг, жена владельца большой фермы, услышала робкий стук в дверь. Она распахнула дверь и увидела черную служанку, стоящую на пороге. За юбку служанки цеплялся белый ребенок. Болезненный, худой, плохо одетый, он жалобно и горько плакал.

Она спросила служанку: «Кто этот мальчик?». Услышав ответ, миссис Твининг потеряла дар речи. Ребенок оказался сыном ее близкой подруги, Катрин Хикс, жены знатного чиновника Королевского двора. Миссис Твининг вспомнила свою последнюю встречу с Катрин, произошедшую год назад. Тогда молодая женщина была весела, роскошно одета. На руках она держала нарядного младенца. Сейчас это воспоминание казалось миссис Твининг нереальным.

Несколько месяцев назад она получила трагическое известие о смерти Катрин. Но из-за кровавых революционных боев, бушующих вокруг, она не смогла попасть на похороны и очень страдала, что не отдала подруге свой последний долг.

Все это промелькнуло в голове миссис Твининг, пока она, не в силах произнести ни слова, смотрела на заплаканного мальчика. Она мгновенно поняла ужасную реальность его жизни. Ей даже показалось, что черная служанка плохо обращается с ребенком. И миссис Твининг приняла решение. Она должна усыновить маленького Эдварда.

Она поспешила к мужу, чтобы рассказать ему о том, что произошло. Мистер Твининг - человек властный, практичный и несентиментальный, был намного старше своей жены, не терпел никаких возражений и требовал от нее полного подчинения.

Он выслушал ее просьбу, но с разрешением на усыновление не торопился. Он разыскал дальних родственников Эдварда и написал им письмо. Он сообщил о своих планах в отношении мальчика при выполнении его родными определенных условий. Вскоре мистер Твининг получил ответ, в котором говорилось, что родственники готовы платить на ребенка годовое содержание. Только после этого мистер Твининг согласился принять мальчика в свой дом.

Миссис Твининг представляла себе процесс усыновления Эдварда несколько иначе. Но главное ее желание исполнилось - она получила сына, которого будет воспитывать, как своего собственного.

Таким образом, Эдвард Хикс оказался в семье Твинингов. Отца своего он больше никогда не видел.

Родители Эдварда принадлежали к англиканской церкви. Твининги были квакеры. У них дома была обширная библиотека, и Хикс под руководством дочери Твинингов много читал, в особенности Библию, но никакого формального образования не получил.

Не проявлял он ни особых способностей к учебе, ни наклонностей к какому-либо ремеслу. И поэтому после смерти мистера Твининга был отдан в подмастерья к каретнику.

Именно в мастерской каретника тринадцатилетний Эдвард впервые взял в руки кисть. Он научился готовить краски, смешивать их для получения различных оттенков. Он помогал хозяину в изготовлении карет и раскрашивал готовые кузова цветными узорами.

Но однажды возник сильный пожар, и мастерская каретника сгорела. Эдварду пришлось наняться на работу в трактир уборщиком и чистильщиком сапог. Там он связался, по выражению самого Хикса, «с компанией горьких пьяниц и распутников». Вместе с ними предавался кутежам и разврату в самых злачных местах и грязных притонах окрестности.

В двадцать лет с ним случился страшный запой, едва не сведший его в могилу. Когда Хикс пришел в себя, он решил, что остался жив лишь благодаря чуду. Он порывает все связи с разгульной компанией и бросает пить.

В свободное время Хикс одиноко и бесцельно бродил по улицам и переулкам городка, пока в один прекрасный день не нашел себя стоящим у дверей дома, где происходило собрание Общества Друзей Истины (так называли себя квакеры).

Он вошел внутрь и присел на краешек скамьи. Его поразила мертвая тишина, царящая на встрече. Только изредка полное молчание прерывалось пламенной речью кого-нибудь из присутствующих. Впоследствии Хикс узнал, что квакеры считали, что их собрания не место для пустой болтовни. И только, если член общества чувствовал, что он получил вдохновение свыше, он мог позволить себе выступить. Даже молитвы квакеров были немногословны.

Встреча Друзей Истины произвела на Хикса огромное впечатление. С этого дня он не пропускал ни единого собрания, хотя ему приходилось каждый раз преодолевать пешком расстояние в пять миль.

Открывшийся в нем ораторский дар, прекрасное знание Библии, прямодушие и непреклонная логика были вскоре замечены старейшинами Общества. Осенью 1811 года Хикс был назначен пастором Общества Друзей Истины города Ньютауна. В течение последующих десяти лет он становится одним из самых выдающихся квакерских проповедников.

Хикс никогда не брал денег за свои проповеди. На жизнь он зарабатывал рисованием. Брался за любую работу. Расписывал все, что ему заказывали: кареты, вывески для трактиров, постоялых дворов и мастерских. Даже столы и буфеты.

Написание картин даже на библейский сюжет вызывало

ожесточенное сопротивление окружающих. Квакеры осуждали изобразительное искусство, как никчемное и бесполезное. Рисование портретов считалось признаком тщеславия и эгоизма. Ранние квакеры не позволяли даже указывать имена на могильных камнях.

В конце концов, чтобы соответствовать квакерской морали, в 1815 году Хиксу пришлось оставить живопись и заняться фермерством. Он писал: «Я перестал заниматься тем единственным делом, к которому я имел способности, а именно - живописью, ради фермерства, которого я не понимал, и для которого совершенно не был пригоден. Я воистину думал тогда и думаю сейчас, что фермерство более подобает христианину, и хотел пожертвовать живописью. Но из этого ничего не получилось. Несмотря на то, что я работал тяжело, я остался ни с чем».

Разоренный неудачной попыткой заняться фермерством, Хикс вернулся к живописи. «Друзья и знакомые с большой добротой опекали меня, и чиновники города и графства давали мне заказы на указатели и вывески, которые оказались для меня выгодной работой» - писал он.

В это же время Хикс начинает писать свою первую картину. Он называет ее «Мирное Царство» ( Edward Hicks, The Peaceable Kingdom). Сюжетом картины является иллюстрация к словам библейского пророка Исайи:

*Тогда волк будет жить вместе с ягненком, и барс будет лежать вместе с козленком, и теленок, и молодой лев и вол будут вместе, и малое дитя будет водить их.*
*Исайя 11:6*

Хикс прилагает все усилия, чтобы убедить квакеров, что «Мирное Царство» - это вид наглядной проповеди. Ему это удается, и он получает одобрение Совета старейшин.

За свою жизнь Эдвард Хикс написал более ста вариантов «Мирного Царства». На первый взгляд - это почти «лубочные» полотна, на которых изображены дикие и домашние животные, ведомые румяными младенцами, или в идиллическом покое возлежащие в лощине на густой, зеленой траве.

Но достаточно одного взгляда, чтобы заметить, что каждое

животное, изображенное художником на картине, обладает своим собственным «людским» характером. Глаза зверей выражают вполне человеческие эмоции: раздражение, удивление, умиротворенность, гнев.

Полотна «Мирных Царств» необыкновенно красочные, со множеством тщательно выписанных деталей. Что-то мистическое, таинственное присутствует в этих картинах. Они производят на зрителя чрезвычайно сильное впечатление, притягивают к себе. Достаточно увидеть только одну, чтобы потом сразу узнать все остальные.

Незамысловатость «Мирных Царств» только кажущаяся. Хикс наполнил их загадочной символикой, секрет которой скрывается в судьбе художника. Без познания его жизни невозможно понять истинный смысл его картин.

Как, например, объяснить такую приверженность Хикса одному сюжету? Самое простое - преданностью Библии и любовью к детям и животным. Но факты его жизни говорят о гораздо более сложных причинах.

Сюжет, взятый из книги библейского пророка Исайи, трактуется христианством, как приход Христа и начало новой жизни на земле, когда все звери и люди будут жить в гармонии и процветании. Пророчество Исайи занимало ключевое место в принципах квакерской веры.

Уже в ранних «Царствах» Хикс использует символику для подтверждения возможности достижения мирного сосуществования между человечеством и окружающим миром.

В картинах, состоящих, как бы из двух частей, в правой стороне полотна, в соответствии с проповедью Исайи, главное место занимает ребенок. Он обхватил ручонкой гривастую голову льва, и царь зверей покорно следует за младенцем. Рядом - волк, мирно возлежащий на земле возле ягненка.

В левую часть картины Хикс помещает изображение важного исторического эпизода. Он рисует Уильяма Пенна, основателя родного штата Хикса, Пенсильвании, подписывающего мирный договор с индейцами.

Квакер Уильям Пенн был известен тем, что купил у индейцев землю и заключил с ними мирный договор. Согласно до-

говору, индейцы и квакеры обещали жить в мире друг с другом. И действительно, за всю историю колонии не было ни одного случая нападения индейцев на квакеров. Хикс считал, что заключение договора является частью процесса достижения Мирного Царства здесь, на земле.

Над Уильямом Пенном и индейцами Хикс изобразил великолепное творение Всевышнего - Природный мост в Виргинии. Уильям Пенн и индейцы, таким образом, окружены благоволением Господа и его защитой.

Сюжет «Мирных Царств» одинаков, но его воплощение разительно меняется с течением времени. Хикс своей удивительной палитрой и символикой отразил бурные события, происходившие в то время в квакерском движении, в центре которых оказался и сам художник.

Эдвард Хикс стал проповедником в то время, когда сами Соединенные Штаты и современный американский квакеризм были молоды. Духовное верование квакеров основывалось на скромности, самодисциплине и соприкосновении с Внутренним Светом (Святым Духом).

Неожиданно в среде квакеров возник религиозный шторм. Наметился раскол квакерского движения на две враждующие группы.

Часть квакеров сосредоточилась на неукоснительном выполнении заветов Библии, верила в святость и непреклонный авторитет Священного Писания. Их называли Правоверные.

Другая группа, ведомая Элиасом Хиксом, кузеном Эдварда, поставила целью вернуть принципы квакерской веры от идей и обрядов, к христианству живого жизненного опыта. Они признавали необходимым согласование каждодневных человеческих поступков с духом и волей Божьей (Внутренним Светом). Они считали Библию историческим документом и отрицали Божественную сущность Христа. Эта часть квакеров стала известна, как Хиксайты.

Эдвард Хикс стал их убежденным последователем. Он отстаивал их идеи не только в горячих проповедях, но и в живописных полотнах «Мирного Царства».

Кроме того, Хикс видел, что квакеры, особенно живущие в

городах, все больше и больше увлекаются земными благами, своим материальным благополучием. Становятся чванливыми, преисполненными раздутой спеси. Формируют в своей среде некую религиозно-духовную элиту и через старейшин начинают диктовать свою волю остальным.

Назревающий раскол в Обществе Друзей и обвинения группы Хиксайтов в ереси глубоко ранили Хикса. Его страстная полемика, поиски истины, и в то же время, согласия в среде квакеров, все ярче находили отражение в «Мирных Царствах».

Квакерские пасторы в своих проповедях часто использовали метафоры, приводя в качестве аналогии животные начала человеческой натуры.

В 1837 году Хикс выступил с речью. В ней он связал идею Внутреннего Света с миром животных. Он объяснял, что каждый человек принадлежит к одному из четырех характеров, каждый из которых символизируется одним из диких животных: меланхолик - волк, веселый оптимист - леопард, флегматик - медведь, злой и раздражительный - лев.

Эти характеры могут быть изменены Внутренним Светом, и тогда они превращаются в свою противоположность - символизирующуюся прирученными, домашними животными - ягненком, козленком, коровой, или быком.

В этот период Хикс передает в «Мирных Царствах» шаткое равновесие сложных и неразрешенных проблем квакерского движения. Он представил старейшин Правоверных в образах диких зверей. Внешне звери выглядят прирученными. Но их испуганно-удивленные глаза выдают охватившее их замешательство. В настоящий момент они ведут себя смирно, поедая солому и сено, а не маленьких ягнят. Но в каждом звере проявляется с трудом сдерживаемая жестокость.

Художнику удалось передать невероятное напряжение, с которым подавляется насилие. Кажется, что только доведенный почти до безумия отказ от собственного «я» сохраняет хрупкий, почти нереальный мир «Мирного Царства».

На картине также изображено дерево, задетое молнией. Но оно еще целое и крепкое. Тогда у Хикса еще оставалась надежда на сохранение единства квакеров.

В первых полотнах Хикса маленький ребенок символизировал свободу от власти королей и придворных. Но по мнению Хикса намного труднее было достичь духовной свободы. Когда главным врагом является не богатство и роскошь, а внутренние пороки человека - своеволие, эгоизм, жадность, стремление к чувственным наслаждениям.

С течением времени картины художника наполнялись и новыми ожиданиями, и разрушенными надеждами. Изображения животных рассеивались по всему полотну. Ребенок уже играл менее заметную роль, его фигурка значительно уменьшилась.

Звери перестали сдерживать свою агрессивность, начали злобно огрызаться и поднимали лапы с намерением ударить. И дерево разбито молнией почти до основания. Именно в этот период, углубляющийся раскол среди квакеров стал очевиден, и Хикс уже перестал верить в возможность объединения различных сект.

Он писал: «В 1827 году состоялась важная и волнующая ежегодная Филадельфийская встреча. Я был против всего, что могло привести к разделению Общества (квакеров), все еще уповая на то, что на этой встрече сохранится достаточное единство. К моему великому сожалению, на первом же заседании пасторов и старейшин, я понял, что это безнадежно».

В поздний период творчества Эдварда Хикса животные на картинах «Мирных Царств» выглядят явно постаревшими, утомленными: их усы побелели, печальные глаза запали. Однако, их смиренность обусловлена не умиротворяющим благословением, а усталостью и изнеможением. Но, видимо, Хикс считал, что усталость от гордыни, эгоизма и жадности не так уж и плоха.

Постепенно символы, используемые Хиксом в картинах, уходят на задний план. Ощущение света в небесах, деревьях, траве, самом воздухе становится главным действующим лицом полотен художника.

Хикс верил во Внутренний Свет. Он видел его в других людях, в каждом живом существе. И это наилучшим образом отразилось в его последнем законченном полотне «Ферма Давида Лидома» (Edward Hicks, David Leedom Farm). Половину

картины занимает сияющее, залитое солнцем небо. За полями фермы - размытые, как мечты, силуэты деревьев и отдаленных холмов.

Ярким светом пронизано все - люди, животные, строения фермы, изгороди. Все полно духовностью и покоем. Хикс дал нам возможность видеть свет, исходящий из всего живого и мира в целом. Мира, который освещен каждым из нас. Его последнее полотно и есть самое верное видение «Мирного Царства».

Хикс не подписывал «Мирные Царства» и другие свои картины и не продавал их, а дарил друзьям и знакомым. Он объяснял, что среди многих других вещей они означают, что душевный покой приходит к тем людям, которые могут контролировать свои животные страсти.

В коллекции музея небольшого города Дойлестаун в штате Пенсильвания висит портрет Эдварда Хикса, написанный в последние годы жизни его кузеном, художником Томасом Хиксом (Thomas Hicks, Portrait of Edward Hicks).

Портрет Эдварда Хикса поражает не меньше, чем полные символики и скрытого смысла его полотна. Внешность человека, смотрящего на нас с картины, кажется, не имеет ничего общего с утонченным образом страстного проповедника и замечательного художника.

Человек, изображенный на портрете, мог быть скорее плотником, каменщиком или сапожником. Черты широкого лица, изборожденного глубокими морщинами, грубоваты. Сквозь прожитые годы проглядывают следы пороков молодости, пристрастие к алкоголю. Тяжелый, квадратный лоб навис над глубоко посаженными глазами.

В одной руке он держит палитру с красками, в другой - опущенную на мгновение тонкую кисть. Перед ним на мольберте стоит незаконченное полотно «Мирного Царства».

За спиной художника видна раскрытая толстая книга. Скорее всего, это Библия.

*Не будут делать зла и вреда на всей святой горе Моей: ибо земля будет наполнена ведением Господа, как воды наполняют море.*

*Исайя 11:9*

Хикс с полотна смотрит на нас пристальным взглядом широко открытых, темных глаз. Ни годы, ни болезни, ни духовные страдания не помутили их ясность и непоколебимость его веры.

И в то же время, его требовательный взгляд обращен внутрь, в самого себя. Сумел ли он сам найти с помощью священной силы Внутреннего Света мир и душевный покой? И возможно ли осуществление на земле обещанного пророком Мирного Царства?

Хикс умер в 1849 году. В ночь накануне смерти он писал очередной вариант «Мирного Царства». Картина предназначалась в подарок дочери Хикса, Элизабет.

Тысячи людей пришли проводить Хикса в последний путь. Но они оплакивали не замечательного художника, а великого квакерского проповедника. Человека глубокого, просвещенного интеллекта, красноречивого, религиозного, смиренного и нетерпимого.

Эдвард Хикс похоронен в городе Ньютаун, штат Пенсильвания. Там сохранился и его дом, который является государственной исторической достопримечательностью.

## ДЖОРДЖ ИННЕСС

В то время, когда художники-«экспатриоты» такие, как Джон Сарджент, Джеймс Уистлер, получили мировую известность вдали от родных берегов, в Америке появились живописцы, достигшие вершин изобразительного искусства, не покидая своей страны. Одним из таких художников был выдающийся американский пейзажист Джордж Иннесс.

Джордж Иннесс родился в 1825 году в те времена чистом, зеленом, спокойном городе Ньюарк штата Нью-Джерси. Как и Ван Гог, Иннесс страдал эпилепсией и едва выжил в раннем детстве. Джордж рос задумчивым, мечтательным мальчиком и с юных лет стремился отобразить на полотне вечную истину, спрятанную в красоте окружающей природы.

Отец Джорджа, богатый торговец, решил пробудить сына от грез и мечтаний, наполняющих его жизнь. Когда юноше исполнилось 14 лет, отец дал ему в управление небольшой бакалейный магазин. Джордж был счастлив. Он спрятал за прилавком мольберт и рисовал с утра до вечера. Если в дверях появлялся какой-нибудь незадачливый покупатель, Джордж тут же скрывался в кладовой и сидел там до тех пор, пока потерявший терпение клиент не покидал магазин.

К сожалению, скоро такой бурной деловой жизни пришел конец. Накануне Рождества мать послала маленькую девочку в магазин за покупками. Джордж, как всегда, спрятался в кладовой и ждал, когда девочка уйдет. Но она не уходила, а терпеливо стояла у прилавка. Наконец, Джордж не выдержал. Он выскочил из кладовой с криком: «Какого дьявола тебе нужно?!» Перепуганная девочка в страхе выбежала на улицу, громко рыдая: «Мне нужны только свечи! Только свечи!»

После этого случая отец смирился с полной неспособностью Джорджа вести дела. Он отлучил сына от бизнеса и направил его на учебу в художественную школу. Это была знаменитая «Школа реки Гудзон», из стен которой вышли известные американские пейзажисты. Преподаватели школы учили молодых художников отражать в картинах мотивы националь-

ного пейзажа, сочетать поэтизацию природы с тщательным выписыванием мельчайших деталей. «Школа реки Гудзон» сыграла важнейшую роль в утверждении реализма в американской живописи.

Художники, обучающиеся в Школе, произвели на Иннесса неизгладимое впечатление, и он решил стать лучшим из них. Довольно скоро ему это удалось. Друзья и поклонники, восхищенные талантом юноши, направили его учиться за границу. В Европе Иннесс впитал в себя уроки знаменитых мастеров живописи того времени – Коро, Руссо, Тернера, Милле.

Индивидуальность Иннесса проявилась уже в ранних пейзажах. Он никогда не копировал европейские стили, но без колебаний использовал все то, чему научился за границей. Художник стремился создать обобщенный образ природы, запечатлеть ее во всем многообразии. С искренностью и любовью Иннесс писал то, что видел перед собой - мягкие холмы, светлые рощи, широкие поляны, зеленые луга. Он изображал обыденное, как значительное и монументальное, подчеркивал конкретную осязаемость предметов.

Когда Иннесс делал наброски на природе, он был такой же тихий и спокойный, как и окружающий его мир. Но в студии художник преображался. Это был абсолютно другой человек. «Он писал картину, - вспоминал его сын, - раскаленный страстью и творческим огнем. Иногда мне казалось, что он сошел с ума. Обнаженный до пояса. Пот ручьями стекал со лба. Он буквально бросался на полотно, яростно пытаясь воплотить в жизнь грандиозные, потрясающие идеи, рождающиеся в его воображении. Но после того, как картина была закончена, он терял к ней всякий интерес, она переставала для него существовать. Шедевр в один день, на следующий день превращался в ничто, в мусор. Он мог взять полотно с еще невысохшей краской, и увлеченный другой блестящей идеей, начинал писать новую картину прямо поверх старой. Мне известно, что он писал с полдюжины картин на одном-единственном полотне. Мне, порой, казалось, - продолжал сын, - что ему нравится писать на готовой картине больше, чем на чистом полотне».

Иннессу было безразлично даже, кому принадлежит рабо-

та. Это принесло удачу одному клиенту, купившему у художника картину. Иннесс попросил одолжить на время полотно, чтобы представить на выставку. Когда владелец пейзажа посетил галерею, то с изумлением увидел, что Иннесс дополнил его картину великолепным яблоневым садом. Клиент был счастлив - пейзаж стал намного лучше, ярче, красочнее, чем был раньше.

В те времена в Америке получила распространение практика контрактов между художниками и частными фирмами. И давняя проблема отношений между художником и его патроном становится актуальной, как никогда. До какой степени один может диктовать, а другой уступать и подчиняться? В 1855 году во время работы над картиной по заказу железнодорожной компании «Delawer, Lackawanna & Western Railroad», Иннесс столкнулся с такой проблемой. На картине должно было быть изображено паровозное депо города Scranton, расположенное в долине Lackawanna. Иннесс закончил работу и представил ее заказчику. Руководство компании осталось недовольным и не приняло картину. На полотне художник изобразил только одну железнодорожную колею, существующую в то время. Президент компании потребовал, чтобы на картине были показаны дополнительно три колеи, строительство которых еще только планировалось. Иннессу также было предложено изобразить не один, а четыре железнодорожных состава и вывести на локомотиве буквы D.L. & W - аббревиатуру фирмы. Как художник, Иннесс выразил свой протест, но как кормилец семьи, вынужден был согласиться. Он нуждался в 75 долларах, заплаченных за работу. Позже компания продала картину. А спустя много лет, Иннесс случайно обнаружил ее в Мексике в лавке старьевщика.

Кто был прав - железнодорожная компания или художник? Большинство встанет на сторону художника и скажет, что никто не должен вмешиваться в творческий процесс создания произведения искусства, включая патрона. Тем не менее, многие шедевры живописи были созданы в рамках самых строгих контрактов, в которых было оговорено все – кто должен быть изображен, размещение фигур на полотне, количество драго-

ценностей и даже, какие краски следует использовать – сколько голубой, красной или зеленой. И именно в таких жестких рамках художник проявлял творческий гений, создавал великолепные полотна и достигал своих целей значительно чаще, чем многие современные художники, имеющие перед собой только чистое полотно и ничего, кроме неких «свободных» идей.

Работа по коммерческому контракту сыграла положительную роль и в творчестве Иннесса. На полотне, которое художник был вынужден писать по заказу компании, он сумел талантливой кистью создать прекрасную, наполненную поэзией панораму долины Lackawanna. Интересно отметить, что картина (Inness, Lackawanna Valley) в настоящее время ценится значительно выше мистических пейзажей, написанных им в конце жизни, когда художник уже не нуждался в патронах, диктующих свои условия.

В период творческого расцвета Иннесс освобождается от перегруженности картин деталями и поднимается выше панорамного стиля середины девятнадцатого века. Учеба в Европе и личный творческий гений вели его к более значительному и совершенному искусству. В картинах Иннесса отсутствовал театральный эффект, производимый на непросвещенную публику грандиозными полотнами пейзажистов «Школы реки Гудзон». Но скоро американская публика начала понимать, каким удивительным мастером является Иннесс, и слава и богатство, наконец, пришли к художнику.

Но он был совершенно равнодушен к обилию материальных ценностей. Западня богатства не только не радовала, а даже раздражала его. Когда жена говорила, что ему пора покупать новый костюм, Иннесс тут же притворялся больным. Захватив с собой том любимого Сведенборга, укладывался на несколько дней в постель и погружался в философское чтение, пытаясь отдалить время поездок по магазинам, мучительных примерок и выбора новой, неуютной одежды.

В 1870 году Иннесс вместе женой и сыном уехал на 4 года в Италию. Время, проведенное за рубежом, привело к существенному изменению стиля художника. В изображении картин природы он отказался от топографической точности и со-

зерцательного спокойствия. Талант живописца позволил ему через напряженный драматизм пейзажей выразить атмосферу взволнованных чувств и мечтаний человека. Цветовые нюансы полотен стали более тонкими и сложными. Холодные светлые краски и гармония золотистых оттенков передавали ощущение непрочности, зыбкости существования всего живого.

Иногда в произведениях звучали суровые ноты, и одинокая фигура человека противостояла природе, но чаще природа и человек гармонично едины, и фигуры людей одухотворяют окружающий мир. Именно в этот период, в1873 году Иннесс создает свой шедевр – картину «The Monk»(George Inness, The Monk). Наэлектризованное личными переживаниями художника таинственное, загадочное полотно полно меланхолической грусти и печальных размышлений.

В поздний период творчества Иннесс уходит все дальше от натуралистического изображения природы к раскрытию духовного мира человека и его эмоционального состояния. Полотна приобретают религиозно-мистическую окраску и передают углубляющиеся пессимистические настроения художника. Иннесс уже редко пишет этюды на природе, почти перестает делать наброски и все чаще переписывает давно созданные картины. Но воплощая фантастический мир, возникший в его воображении, художник создает наиболее сильные живописные работы в истории американского искусства.

Критики пытались объяснить появление таких картин влиянием философских трудов религиозного мистика Эммануэля Сведенборга или болезнью, сопровождающей художника на протяжении всей жизни. В 1893 году Иннесс пишет полотно «The Home of the Heron» (George Inness, The Home of the Heron). Яркие, сияющие краски картины затемнены мрачными силуэтами деревьев и передают духовное состояние художника, полное реальных страстей и призрачных видений.

В конце 19-го века, в то время, когда слащаво - идеализированный реализм мастеров «Школы реки Гудзон» терял популярность, работы Иннесса получали все более широкое признание, как критиков, так и широкой публики. Свободная, тонкая манера письма, чувство красоты и возвышенная оду-

хотворенность его полотен вызывали восхищение знатоков искусства. В своих картинах художник передавал, пожалуй, в большей степени поэзию чувств и эмоций человека, чем поэзию изображаемого уголка природы. Точность зрительного восприятия сменилась отражением глубины познания мира и культом необъяснимого, таинственного.

Иннесс продолжал оставаться в мире грез всю свою жизнь. Будни обычных людей были ему чужды, как странная, незнакомая страна. Однажды художника спросили, сколько у него детей (их было шестеро). Нахмурив брови, он ответил: «Я точно не знаю, – но вдруг лицо его просветлело, он вспомнил, что жена где-то неподалеку. - Лиззи, - сказал он, - скоро придет. Она знает наверняка».

Худой, в очках в металлической оправе, Иннесс служил своему вдохновению до самой смерти. Несмотря на плохое здоровье, он продолжал странствовать по свету и умер в 1894 году вдали от дома во время путешествия по Шотландии.

Для Иннесса реализм означал сочетание красоты природы и его собственных ощущений. Связь, существующая между мировоззрением творца и его произведениями, известна давно. Классическое определение искусства - окружающий мир, отображенный через призму личности художника, полностью соответствует его творчеству. Талант и мастерство Иннесса вдохновили на поиски более глубоких средств реалистической выразительности многих живописцев последующих поколений. Учеником Иннесса был знаменитый американский художник и декоратор Луис Тиффани, принимавший участие в создании великолепного мозаичного панно «Сад грез» для Curtis Publishing Company в Филадельфии.

Иногда Иннесс впадал в сентиментальность, но достиг в своем искусстве великолепных высот. «Момент истинного вдохновения священен», – писал он. Художник считал, что эмоции – основа духовной жизни человека. Утверждал со свойственной ему прямотой, которая была, пожалуй, основой его силы и мастерства, что цель искусства не учить и не давать наставления, а затрагивать своими творениями самые тонкие струны человеческой души.

# ДЖЕЙМС УИСТЛЕР

Джеймс Уистлер принадлежит к плеяде американских художников, получивших мировое признание. В поисках собственного стиля и самовыражения он покинул Америку. Предпочел неограниченные возможности Нового Света высокой культуре Старого и соединил свой творческий гений с европейской художественной традицией. Эксцентричный и остроумный, художник известен своим характером не меньше, чем искусством.

- Место Вашего рождения? – спросил судья.
- Санкт-Петербург, Россия, – отвечал Уистлер.
- А разве Вы родились не в городе Лоувелл, штат Массачусетс, Соединенные Штаты Америки?
- Каждый имеет право родиться там, где он хочет, и когда он хочет, - сказал Уистлер. – И я выбираю быть рожденным НЕ в Лоувелле.

(По материалам судебного процесса Джеймса Уистлера против критика Джона Раскина)

Но именно Лоувелл – небольшой городок недалеко от Бостона, был местом рождения Уистлера. Он родился 11 июля 1834 года в семье военного инженера, занимающегося строительством железных дорог. У Джеймса было два младших брата - Вильям и Чарли. В 1842 году русский царь Николай I пригласил майора Уистлера, отца Джеймса, руководить строительством железной дороги от Санкт-Петербурга до Москвы. Великолепная царская столица и жизнь в России произвели неизгладимое впечатление на Джимми. Когда ему исполнилось десять лет, родители направили его учиться в Императорскую академию искусств, поскольку у мальчика обнаружились необыкновенные способности к рисованию еще с четырехлетнего возраста.

В 1848 году в России началась эпидемия холеры. Отец Джимми заболел и весной 1849 года умер. Его жена с детьми вернулась в Америку. Они поселились на ферме в Коннектикуте. В 1851 Уистлер поступил в Военную академию Вест

Пойнт. Он был лучшим в классе рисования и худшим по всем остальным предметам. Однажды на экзамене по химии профессор предложил Уистлеру рассказать о силиконе. Молодой человек ответил, что силикон – это газ. Уистлер провалил экзамен и был отчислен из академии. Впоследствии художник любил повторять, что, если бы силикон был газ, он бы стал генерал-майором.

Но юноша мечтал стать художником. И в 21 год несостоявшийся кадет покинул родные берега. Он отправился в Париж изучать живопись. В Париже Уистлер окунулся в беспечную жизнь артистической богемы. Невысокого роста, с прекрасной осанкой, копной темных вьющихся волос и пушистыми усиками, он любил привлекать к себе внимание - носил белоснежную костюмную пару, широкополую соломенную шляпу и получил прозвище «карманный Апполон».

Уистлер учился у Густава Курбе, известного французского живописца. Курбе советовал молодому художнику рисовать то, что он видит. Но при этом подчеркивал, что люди одну и ту же вещь видят по-разному. Это была замечательная новость для такого убежденного индивидуалиста, как Уистлер. Он развил у себя великолепную зрительную память. Взглянув на пейзаж, запоминал его в мельчайших деталях. Вернувшись в студию, располагал на полотне элементы пейзажа по-своему, создавая новую гармоничную композицию. Поскольку на картине свет определяет порядок изображаемых предметов, художник рассеивал и затуманивал яркие источники света, полностью подчиняя своей воле характер изображения. «Солнце – это я!», – с апломбом заявил он однажды.

В 1859 году Уистлер переехал в Лондон. Город на берегах Темзы произвел на художника огромное впечатление. Он был пленен задумчивой прелестью качающихся на воде шлюпок, красотой величественных мостов, таинственностью темных громад хранилищ. Уистлер писал: «Когда вечерняя пора опускается на реку, обволакивая ее туманной дымкой, уснувшие берега и тихое плескание воды напевают свою изысканную мелодию только художнику одному». Вначале он называл пейзажи «Лунный свет», или «Старый мост Беттерси», но в 1872

году для одной из выставок переименовал картины, используя музыкальные термины - ноктюрны, симфонии, аранжировки. Уистлер мечтал, чтобы его картины стали для глаз тем, чем музыка является для уха. Он говорил: «Моя цель – создать совершенную гармонию линий, форм и цвета».

Идеи Уистлера нашли отражение и в его портретах, особенно, в получившем всемирную известность «Портрете матери художника»(James Whistler, Portrait of the Artist's Mother). Полотно выдержанно в благородной гамме серебристо-серых и черных оттенков. Необычное построение картины, подбор деталей и простота композиции придают особую достоверность образу немолодой женщины, раскрывают ее духовную силу и твердость. После смерти матери Уистлер представил портрет на выставку в Pennsylvania Academy of Art в Филадельфии в надежде, что он останется в Америке. Однако, несмотря на то, что Уистлер был уже хорошо известен среди ценителей искусства, картину продать не удалось. В 1883 году «Портрет матери художника» приобрело французское правительство. В настоящее время полотно находится в парижском музее Орсе.

Большинство художников-современников Уистлера писали исторические полотна, или живописные работы нравоучительного содержания. Уистлер выбрал другое направление. Он свято верил в принцип искусства ради искусства и считал, что его картины должны восхищать зрителя своей собственной красотой. Художник объяснял: «Знаете ли вы, что каждый в картине ищет душу, едва различимую индивидуальность. Если изображена молодая девушка, юность должна наполнять пространство, если мыслитель – атмосфера раздумий. В то же время картина должна быть наполнена гармонией цвета, рисунка, расположения предметов. И это то, что только художник способен создать в своем воображении».

Но многие не сумели разглядеть достоинства живописных работ Уистлера. Среди них оказался известный критик и искусствовед Джон Раскин. В своей статье он обвинил художника в том, что тот запросил у заказчика огромную по тем временам сумму в 200 гиней за два дня работы над картиной «Падающая ракета» (James Whistler, The Falling Rocket). Рас-

кин написал, что Уистлер своей мазней бросил ведро краски в лицо публики. Оскорбленный обвинениями художник предъявил Раскину судебный иск. На судебном заседании Уистлер выступил с самой известной в истории современного искусства защитой. Он сказал: «Я получаю вознаграждение не за время, потраченное на написание картины, но за труд всей жизни, вложенный в достижение высокого художественного мастерства!» Слова Уистлера были встречены восторженной овацией публики, присутствующей в зале суда. Уистлер выиграл дело. Но суд постановил, что Раскин должен заплатить ему компенсацию всего в один грош. Художнику пришлось внести половину суммы судебных издержек, и это разорило его. Уистлер объявил о банкротстве и был вынужден продать свой дом. Но в знак победы он прикрепил выигранный грош к цепочке часов и носил до конца своих дней.

После завершения процесса Уистлер опубликовал памфлет, который далеко не улучшил его отношения с критиками. Уистлер писал: «Искусство во все времена высекало историю в мраморе и вело летописи на живописных полотнах. Должно ли оно стоять тихо в сторонке, молчать и ждать мудрости и здравого смысла от случайного прохожего? Ждать руководящих указаний от персоны, никогда в жизни не державшей ни кисти, ни резца? Не горькая ли ирония состоит в том, что господин Раскин из мелкого тщеславия учит художника тому, что сам понятия не имеет, как делать?!»

Даже в полемике Уистлер был изящен и утончен. Но победа изящества и утонченности чаще всего бывает пиррова. Его индивидуализм вызывал недобрые чувства и мрачные подозрения. Его талант возбуждал зависть и злобу, остроумие задевало и обижало. Он был гоним, презираем и поносим многими, и только несколько избранных преклонялись перед ним. Эти несколько включали в себя французских живописцев Эдуарда Мане, Эдгара Дега, английского художника и поэта Данте Россетти - основателя братства прерафаэлитов, писателя Оскара Уайльда и дюжину других, менее ярких талантов, которые забегали по воскресеньям к художнику позавтракать знаменитыми гречишными оладьями, приготовленными его матерью.

В декабре 1880 года в Центре искусств Лондона была организована выставка работ Уистлера. Далеко опередив время, художник блестяще использовал искусство экспозиции. Он выбирал рамки для картин, следил за расположением источников света. Внутренняя отделка галереи была выполнена в желтых и белых тонах. Желтые цветы расставлены в желтых вазах. Швейцары одеты в желто-белую форму, и сам художник щеголял в желтых носках. Он даже предложил посетителям выставки одеться в тона, гармонирующие с внутренним убранством.

Много богатых и знаменитых людей посетили выставку, включая принца Уэльского. Уистлер воспользовался этим, чтобы пополнить свои материальные ресурсы. Он взялся за написание портретов своих новых зажиточных патронов. Идея была прекрасная, за исключением того, что характер Уистлера совершенно не соответствовал этому занятию. Работа занимала слишком много времени, и у художника не хватало терпения. Он начинал язвить и измываться над своими клиентами. Вдобавок, результатам его труда - портретам не доставало приятной лести и блестящей роскоши. Художники, друзья Уистлера, старались повлиять на него. Их приводило в недоумение его постоянное хвастовство и неумение себя вести. «Ты ведешь себя так, - сказал ему однажды Дега, - как будто у тебя нет ни капли таланта».

К тому времени работы Уистлера уже получили международную известность. В Америке с огромным успехом прошла персональная выставка художника. Во Франции Уистлер был посвящен в рыцари и ему вручили орден Почетного легиона. Его картины получили золотые медали на выставках в Мюнхене и Чикаго. Общество английских художников в 1884 году приняло его в свои члены, и в течение двух лет он был президентом.

Живой, энергичный Уистлер был удачлив в любви. У него было несколько прелестных любовниц, двое незаконнорожденных детей и на закате жизни обожаемая жена. В 1886 году, в возрасте 54 лет Уистлер женился на Трикси Гудвин. Студентка – художница была на 20 лет его моложе и на 40 фунтов тяжелее. Трикси заняла в жизни Уистлера место, какое не занимала ни одна женщина до нее, действовала на худож-

ника, как успокоительное средство, смягчала его воинственный нрав. Изредка Трикси страдала приступами плохого самочувствия. Но Уистлер слишком долго ждал радостей семейной жизни и отказывался замечать признаки надвигающейся беды. Приступы повторялись все чаще и чаще. И когда врачи сообщили диагноз, Уистлер отнесся к известию со злым скептицизмом и недоверием. Два года он бросался от одного врача к другому в отчаянных попытках поправить здоровье жены. Он рассорился со своим братом Вильямом, доктором, который предупредил его, что Трикси смертельно больна. Доверился французскому врачу сомнительной репутации, чтобы тот сделал Трикси операцию. Узнав об этом, Вильям бросился в Париж. В последнюю минуту ему удалось остановить операцию, которая не принесла бы никакой пользы, а только стала бы причиной бесполезных страданий. После бешеной ссоры Уистлер проклял брата. Не теряя надежды, он поселил Трикси в один из лондонских отелей с прелестным видом на Темзу. Написал трогательный портрет жены. Отказываясь признаваться даже самому себе в том, что она находится в постели по какой-либо серьезной причине, назвал картину «У балкона» (James Whistler, By the Balcony). Состояние Трикси ухудшилось, и Уистлер перевез ее в частный санаторий, где она умерла 10 мая 1896 года. В тот трагический час один из друзей увидел художника. Обезумевший от горя, он бежал по пустырю, спотыкаясь и падая на землю. «Не говорите ничего! Это так ужасно!» - кричал он.

Уистлер никогда не оправился от тяжелой потери и оставшиеся годы метался по свету, не находя покоя. В Париже он основал школу живописи, чтобы учить идеям создания абсолютной художественной гармонии. Но по состоянию здоровья через три года ему пришлось закрыть школу.

В это время он сблизился с группой молодых американцев, многие из которых были очень богаты. Они покупали его картины, преклонялись перед ним, прославляли его достижения. Молодая пара из Пенсильвании Joseph and Elizabeth Pennel проводили с художником много времени и стали его официальными биографами. Мультимиллионеры Henry Frick и Charles

Freer собрали ценнейшую коллекцию работ художника.

В последний период жизни у Уистлера уже не было ни энергии, ни сил поддерживать облик блестящего денди. Он бродил вокруг дома в старой облезлой шубе. Растерял многих друзей и перессорился с оставшимися. Уистлер был настолько плох, что газеты опубликовали некролог. Художник не изменил себе и послал в газету опровержение.

Уистлер продолжал получать почести и награды. Он был избран президентом Международного общества скульпторов, художников и граверов. В 1900 году получил золотую медаль на Всемирной выставке в Париже. Писатель Генри Джеймс писал Уистлеру: «Вы создали столько великолепных, изысканных полотен, что меньше всего вы заслужили отчаяние». Художник дожил до того времени, когда университет Глазго присудил ему почетную докторскую степень, но по состоянию здоровья не смог лично получить награду. Конец пришел неожиданно17 июля 1903 года.

Уистлер умер так внезапно, что врач даже не успел к нему приехать. Неизвестно, сказал ли он свое прощальное слово. Однако его отношение к смерти сохранилось в памяти знакомых в виде маленькой шутки. В Париже, чтобы попасть в студию художника, посетителям приходилось подниматься шесть лестничных пролетов. Друзья, запыхавшись, спрашивали: «Почему, ради всех святых, ты не переместишь студию на первый этаж?» «Когда я умру, - смеялся он.- Я это непременно сделаю!»

Посмертная выставка была организована в Лондоне, и Уистлер получил признание, как выдающийся художник. Его творчество оказало решающее воздействие на мировую живопись, положило начало новому направлению – современному модернизму. Уистлер учил художников не тому, как надо писать картины, а умению видеть и создавать произведения, выражающие идеал искусства, существующего для себя самого. Автографом художника на картинах был рисунок легкокрылой бабочки. Уистлер утверждал, что искусство и радость неразлучны и воплощал эту идею в своих полотнах, наполненных таинственностью, волшебством и искрящимся блеском.

# УИНСЛОУ ХОМЕР

Художник Уинслоу Хомер не был виртуозом кисти, не обладал богатым воображением и фантазией. Ни его техника, ни идеи не потрясли мир искусства. Но он оставил неизгладимый след в истории американской живописи. Чистота, целостность, жизненная правда явились основой его значимости, силы и мастерства. Он был крупнейшим американским художником-реалистом.

В 1875 году один из наиболее образованных людей своего времени американский писатель Генри Джеймс так написал о Хомере: «Человек простой, почти первобытный, он выбрал темой своих картин наименее живописные места окружающей его суровой природы и с непоколебимой решимостью обходился с ними, как с самыми удивительными красотами мира. И в награду за смелость и дерзость создал великолепные художественные творения и оставил собственный, неповторимый след в искусстве».

В то время Хомеру было тридцать девять лет. У него за плечами - успешная карьера иллюстратора, а в будущем – всеобщее признание и полное одиночество.

Уинслоу Хомер родился 24 февраля 1836 года в Бостоне. Его отец владел магазином скобяных товаров. Мать - художница-любительница, рисовала прекрасные акварели. У Уинслоу было два брата - старший Чарли и младший Артур. В 1849 в Америке началась золотая лихорадка. Отец продал свой бизнес и уехал в Калифорнию. Как и многие другие, он надеялся разбогатеть. Но вместо этого вернулся домой разоренным.

В 18 лет Уинслоу поступил на работу помощником литографа. В течение двух лет юноша занимался копированием картин для афиш и нотных альбомов. Его тяготил продолжительный рабочий день – с восьми утра до шести вечера. Для любимой рыбалки ему оставались только ранние утренние часы. Сама работа тоже не нравилась Хомеру. Он объяснял своим друзьям – подмастерьям: «Если человек хочет быть художником, он никогда не должен смотреть на чужие картины». Уинслоу уже тогда мечтал стать живописцем.

В 1857 году работа у литографа закончилась, Хомер оставил мастерскую, снял студию и начал работать самостоятельно. Он рисовал журнальные иллюстрации, и редакторы были довольны его работой. В 1859 Хомер переехал в Нью-Йорк. Город к тому времени стал центром печатного и изобразительного искусства. Один из журналов предложил ему работу на полный день, но Хомер отказался, предпочитая оставаться свободным художником. Вечерами он учился в Национальной академии художеств и брал частные уроки у художника-француза.

Все живописцы рисуют то, что видят. Одни для этого смотрят на картины других художников. Другие стараются заглянуть в свою душу, отобразить свой внутренний мир. Третьих интересует природа – леса, моря, горы. Хомер был одним из таких художников. Его зоркий глаз охотника видел тот же окружающий мир, что и множество современников, но только намного острее и глубже. «Я выбираю объект живописи тщательно и скрупулезно, – любил повторять он. – И рисую его точно таким, каким я вижу». Он овладел мастерством точного изображения действительности достаточно хорошо, чтобы зарабатывать себе на жизнь.

По заказу одного из журналов Хомер создал серию живописных работ, запечатлевших инаугурацию президента Линкольна. Началась гражданская война, и Хомер отправился на фронт военным художником-корреспондентом. Он рисовал жизнь и быт солдат в военных лагерях, избегая изображения эффектных, но жестоких сцен кровопролитных боев.

С 1863 года он начал выставлять свои работы, большинство которых было посвящено войне. Ему удалось продать несколько картин. Спустя много лет стало известно, что старший брат Хомера, Чарли, тайно покупал картины, чтобы поддержать начинающего художника.

Национальная академия художеств вскоре приняла на выставку одну из военных картин Хомера, «Пленные с фронта» (Winslow Homer, Prisoners from the Front), и это событие принесло ему признание в художественных кругах. Картина имела некоторое сходство с журнальными иллюстрациями, перенесенными на полотно. Но яркая характерность персонажей

картины, уверенный рисунок, цельность и монументальность композиции позволили художнику правдиво и ясно отобразить драматические события войны. Хомер был избран членом Академии художеств в 1866 году.

Осенью этого же года он впервые выехал за границу, в Париж, где его работа «Пленные с фронта» была представлена на Всемирной выставке. Он жил во Франции год, снимая студию вместе с другом, писал картины и посылал в Америку, в журнал, который иллюстрировал. В то время в Париже работало много известных живописцев, но знакомство с их творчеством не оказало никакого влияния на стиль и технику Хомера.

Вернувшись на родину, он продолжил рисовать, охотиться и рыбачить в окрестностях штата Нью-Йорк и Новой Англии. Сельский быт, игры и забавы босоногих ребятишек стали предметом его полотен. Он создал яркую картину жизни конца девятнадцатого века. Живописные работы явились как бы иллюстрациями к романам Марка Твена «Приключения Тома Сойера» и «Приключения Гекльберри Финна». Не случайно Хомер был любимым художником знаменитого писателя.

Когда ему было уже за тридцать, он начал продавать свои работы за 200-300 долларов, в отличие от других популярных художников – современников, получавших за картины 20000 долларов. Как утверждали критики, причиной этого явился недостаток в его полотнах тщательно выписанных деталей и законченного блеска.

Летом 1873 года он посетил Массачусетс, где начал писать акварели. С характерной для него настойчивостью Хомер в совершенстве овладел искусством акварели и создал прозрачные, чистые, как кристалл, памятки о своих отпусках. Он представил акварели на выставку, где они имели большой успех. Они напоминали другим об их собственных отпусках, и работы охотно раскупали по 75 долларов за акварель. В настоящее время их ценность возросла многократно, и они считаются одними из лучших в истории американского изобразительного искусства. Хомер получил небольшой, но постоянный доход, позволивший ему, наконец, оставить работу по иллюстрированию и целиком отдаться живописи.

Но, возможно, он считал себя слишком бедным, чтобы жениться. Во всяком случае, художник остался холостяком. Один из его друзей вспоминал, что у Хомера было обычное число любовных романов, но при этом он не потрудился объяснить, что такое в его понимании означает понятие «любовный роман», и какое их число считается обычным. Хомер же, как и следовало ожидать, держал эти подробности при себе.

Невысокий, стройный, худощавый, с лихо закрученными кончиками усов, Хомер всегда был одет с иголочки - в черный сюртук и тщательно отутюженные брюки серо-стального цвета. У него было несколько близких друзей, с которыми он проводил свободное время, но очень мало известно о его частной жизни. Он никого не пускал в свою студию и даже прибил на дверях табличку с надписью «Угольный склад», чтобы сбить потенциальных посетителей со следа.

Хомер избегал всякой рекламной шумихи вокруг себя, категорически отказывался встречаться с репортерами и отвечать на вопросы, касающиеся личной жизни и даже биографических данных. Его любимое выражение было: «Конечно, нет!». А главное развлечение - незаметно исчезнуть из города на рыбалку или охоту. Эти кратковременные побеги от цивилизации вдохновили его на создание прекрасных работ, вошедших в сокровищницу американской живописи.

В 1876 году в Филадельфии открылась Всеамериканская выставка, посвященная столетию Соединенных Штатов, и тысячи людей познакомились с представленными на ней картинами Хомера и полюбили их.

Когда художнику исполнилось 48 лет, он повернулся своей узкой спиной к цивилизованному миру и уехал в Prout's Neck - деревушку на берегу океана в штате Мэн, где его отец и братья купили участки земли.

Летом деревушка оживлялась веселым детским смехом, пикниками на морском берегу, рыбной ловлей. Зимой Хомер оставался один, рисуя, размышляя и созерцая мир из своего потрепанного штормами и занесенного снегами маленького домика. С короткой усмешкой на губах он объяснял, что скрылся от мирской жизни, чтобы избежать обязанностей

члена жюри на судебных заседаниях. Он проводил много времени на берегу, совершал длинные прогулки вдоль кромки океана. Соорудил там укрытие, чтобы наблюдать морскую стихию во время бурь и штормов. Сам готовил еду и наслаждался шедеврами своего кулинарного искусства. Длинными зимними вечерами развлекал себя, рассматривая небольшую коллекцию монет и огнестрельного оружия. Много рыбачил и охотился и не спешил рисовать быстрее, чем продавались его картины. Но писал все лучше и лучше, и его мастерство росло с каждым произведением. «Солнце никогда не встанет и не уйдет за горизонт, – писал он, - без моего внимания и благодарности».

Его благодарность выражалась в виде превосходных морских пейзажей. Таких, как ставшие классикой, «Восемь склянок» и «Летний шквал» (Winslow Homer, Eight Bells and A Summer Squall). В его картинах, возможно, отсутствовала поэзия, но была сила, уравновешенность и чистота совершенной прозы. Они явились результатом напряженного, полного благоговения наблюдения за природой, продолжавшегося не часами и даже днями, а годами. В них отразился наблюдательный ум и твердая рука, подчиненные великолепию окружающего мира.

Хомер любил море в любом его состоянии. Был восхищен силой и мужеством людей, добывавших средства к существованию, борясь с сокрушительной стихией океана. Многие наиболее впечатляющие картины Хомера изображают разгневанный, бушующий океан и рыбаков, сражающихся с пучиной вздыбленных волн.

После нескольких лет жизни в Prout's Neck преобладающей темой его картин становится океан, существующий сам по себе, без присутствия человека и вечная битва между сушей и морем. Он рисовал пенистые валы, разбивающиеся о скалистый берег, темный и мрачный. Громады волн, то грозно свинцовые под дождем и хмурыми тучами, то сверкающие зеленоватым блеском под лучами редкого солнца. Серебристую водную гладь, таинственную и безмолвную, залитую волшебным светом луны, оставляющим на ней блестящую, фосфорес-

цирующую ленту. Художнику казалось, что одинокая жизнь на скалистом, крутом обрыве над безбрежными просторами Атлантического океана самое подходящее место для создания подобных картин.

Позднее Хомер посетил Карибские острова и провел там много зим. Он писал тропические моря под жарким ослепительным солнцем, отливающие всевозможными красками - от изумрудной и сиреневой, до бледно-голубой. И бурные штормы, предвестники осенних грозных ураганов. Одним из итогов этих поездок явилась наводящая трепет картина «Гольфстрим» (Winslow Homer, The Gulf Stream). На ней изображен молодой, сильный негр в разбитой, потерявшей мачту лодке. Он замер в ожидании неминуемой гибели в разбушевавшейся стихии моря, окруженный акулами, чьи злобные глаза сверкают холодным блеском.

Трагическая ситуация, запечатленная на полотне, долгое время мешала картине найти своего покупателя. Старый художник с мрачной иронией предложил своему агенту успокоить потенциальных клиентов: «Бедняга чернокожий будет непременно спасен, вернется к своим родным и друзьям и проживет счастливо и благополучно до конца своих дней».

В 1900 году на Всемирной выставке в Париже живописные работы Хомера получили многочисленные награды. Их превозносили, говорили, как об истинно американских по стилю и манере исполнения. Великолепная, несколько таинственная картина Хомера «Летняя ночь» (Winslow Homer, Summer Night) стала одним из первых полотен американских художников, купленных французским музеем.

Как всегда, художник был совершенно равнодушен, как к славе, так и к наградам. Они нисколько не повлияли ни на его жизнь, ни на его творчество. Хомер смотрел на мир трезвым взглядом. Он понимал действительность, как борьбу человека с силами природы, в которой грозные силы природы всегда побеждают.

Уинслоу Хомер умер 29 сентября 1910 года и похоронен в Кэмбридже, штат Массачусетс, где провел свои детские годы и научился восхищаться великолепием окружающего мира.

Хомер был одним из наиболее разносторонних и ярких американских живописцев конца 19-го века, и его картины остаются такими же живыми и трепещущими сейчас, как и были тогда, когда он их создавал.

# ТОМАС ЭЙКИНС

Томас Эйкинс - крупнейший представитель реалистической живописи, фотограф-новатор, педагог, является, пожалуй, самым недооцененным американским художником. Последователь натурализма, Эйкинс стремился к «объективному», беспристрастному воспроизведению реальности, «искусству без искусства». Знания математики, анатомии и фотографии позволяли ему минимизировать искажение образа и гарантировали анатомическую точность. В то же время, сомнительное поведение в Пенсильванской академии изящных искусств, стоило Эйкинсу работы и сделало изгоем в респектабельном филадельфийском обществе. Непримиримый и бесцеремонный, художник оказался в центре личных и профессиональных скандалов, разрушивших его семью и оттолкнувших коллег.

Человек сложный и противоречивый, Эйкинс начал жизнь в вполне обычной и любящей семье. Томас Эйкинс родился 25 июля 1844 года в Филадельфии. Его отец, Бенджамин Эйкинс, мастер-каллиграф, удачно инвестировал деньги в недвижимость, и семья жила в достатке. Том закончил школу в 1861 году и поступил в Пенсильванскую академию изящных искусств. Молодой человек проявлял почти в равной степени интерес к анатомии и дополнял обучение искусству занятиями в Джефферсоновском медицинском колледже. После 4-х лет обучения Эйкинс продолжил образование в Европе у знаменитого французского педагога Жана Леона Жерома. Он нашел свою музу в работах испанских мастеров, поразивших его силой, правдивостью и свободой от французского романтизма, который он презирал. До конца своих дней художник с восторгом вспоминал годы, проведенные в Европе, но никогда больше туда не возвращался.

Отец дал Томасу карт-бланш. Не беспокоясь о заработке, он мог писать, когда хочет, где хочет и как хочет, не утруждая себя усилиями по выполнению договорных обязательств и стараниями угодить клиентам. Филадельфийская река Скукилл

была в то время центром национальных школ гребли. Эйкинс взялся за кисть и создал серию портретов спортсменов - героев родного города, в том числе «Макс Шмитт в лодке-одиночке» (Thomas Eakins, Max Schmitt in a Single Scull). Используя тригонометрические расчеты, чертежи и краски различной густоты и прозрачности, Эйкинс создал полную иллюзию естественного солнечного освещения. Но хотя спортсмены, которых он изображал, привлекали толпы поклонников, никто не проявил интереса к покупке картин «гребной» серии. Художник отправил полотно на выставку. Картина была отвергнута. Эйкинс был разъярен и решил, что судьи или невежды, или завистники.

Энергичный и жизнелюбивый, Эйкинс, не обращая внимания на неудачу, искал тему, которая сделала бы полотно подходящим для продажи. В 1875 г. он пишет портрет известного филадельфийского хирурга, доктора Самуэля Гросса - картину «Клиника Гросса» (Thomas Eakins, the Gross Clinic). Эпический опус описывает медицинскую драму с ярким реализмом. Героическая фигура доктора Гросса, руководящего операцией, выражает гимн достижениям человеческой мысли. Современные искусствоведы считают полотно гениальным, называя его одним из величайших творений 19 века. К сожалению, когда Эйкинс представил полотно жюри выставки, посвященной столетию США, оценка была совершенно другой. Дело не только в «неприятности» сцены, отталкивающей людей. Вызывало протест чрезмерное внимание Эйкинса к натуралистическим деталям, таким, как кровь на руках хирурга. Критики описывали картину, как «чудовищную и отвратительную», называя ее «деградацией искусства». «Чем больше мы смотрим на это произведение, – возмущались они, - тем чаще спрашиваем себя – во-первых, для чего все это было написано, а во-вторых, зачем показано публике?!». Доктор Гросс позировал почти год, и в конце концов воскликнул в гневе и раздражении: «Эйкинс, я хочу, чтобы ты умер!». Картину не приняли. Эйкинс получил удар в самое сердце. Но работа все-таки заняла место на выставке – не в картинной галереи, а в павильоне военного госпиталя среди изготовленных из па-

пье-маше пациентов. Один из друзей вспоминал, что Эйкинс, увидев картину, представленную в таком виде, едва сдержал рыдания.

Невозможно не восхищаться стойкостью Эйкинса. Как Феникс из пепла, он восстал еще одной картиной. И снова выбрал героя родного города. На этот раз это был Уильям Раш, скульптор, который к тому времени уже 50 лет, как умер. На картине «У. Раш, создающий аллегорическую статую реки Скукилл» (Thomas Eakins, William Rush Carving His Allegorical Figure of the Schuylkill River), модель, молодая светская девушка, позирует обнаженной, а сопровождающая ее пожилая компаньонка сидит рядом на стуле и вяжет. Критики хвалили технику и глубоко сожалели о выбранном сюжете. Особенно осуждали изображение обнаженной девушки, и то, как небрежно сброшенная одежда подчеркивает ее наготу. Полотно не принесло финансового успеха и пролежало в студии до конца жизни художника.

Изучение и изображение обнаженной натуры было страстью Эйкинса. Он считал, что нет ничего прекраснее человеческого тела. Нет необходимости фантазировать на тему, как выглядел художник. Фотографии обнаженного Эйкинса демонстрируют его в полный рост сзади, сбоку и спереди. В дополнение можно сказать, что у Эйкинса были карие глаза, темные волосы, смуглая кожа, крепкое атлетическое сложение и несоответствующий внешнему облику тонкий, пронзительный голос. Натурализм особенно ярко проявился в портретах художника. В них полностью отсутствует лесть, мягкая наблюдательность, приятное обобщение. Дамы краснели, услышав, как дочери объясняли гостям: «Мама неважно себя чувствовала, когда писался портрет». Друзья и клиенты, проводившие месяцы, терпеливо позируя художнику, бывали неприятно удивлены, увидев, что их физические недостатки скрупулезно учтены, описаны и отображены на полотне. Многих раздражала такая «правдивость» художника. После смерти Эйкинса его студия была завалена картинами, от которых отказались заказчики.

В 1876 году Эйкинса приняли в Пенсильванскую академию изящных искусств на должность ассистента профессора. С те-

чением времени он стал профессором, а затем и директором академии. Эйкинс радикально обновил учебную программу. Поощрял студентов отложить карандаши и взять в руки кисти. Считал, что студентам полезнее писать обнаженную натуру, чем копировать античные гипсовые слепки. «Ищите характер вещей, – наставлял он учеников. - Если человек толстый – пишите его толстым, если худой – пишите худым. Не копируйте - чувствуйте форму. Почтительность и респектабельность в искусстве не приемлемы». Почести, обходившие стороной Эйкинса – художника, пришли к нему быстро и легко, как к педагогу. В газетах появились благоприятные статьи о его методах преподавания и значительно повысили его репутацию.

В этот период Эйкинс создает свою первую и единственную работу на религиозную тему – «Распятие»(Thomas Eakins, The Crucifiction). Поскольку художник был скорее всего убежденным атеистом, он считал, что только он способен написать сцену правдиво и объективно. В результате было создано полотно, сильно и реалистично воспроизводящее человеческие страдания, но лишенное каких-либо надежд на предстоящее воскрешение. «Точность без малейшей поэтичности» – это выражение стало стандартной критикой приверженности художника к натурализму.

В возрасте 39 лет Эйкинс женился на Сьюзен Макдоуэлл, студентке академии. Живая, веселая 32-х летняя Сьюзен была полной противоположностью упрямому, капризному, с тяжелым характером Эйкинсу. Любил ли он ее? Трудно сказать. Но безусловно, признавал артистические способности, называя «лучшей женщиной- художником в Америке». Один из биографов отмечал, что на портрете Сьюзен, названным «Жена художника и его собака-сеттер» (Thomas Eakins, The Artist's Wife and his Setter Dog). Эйкинс написал собаку со значительно большей теплотой и симпатией, чем жену. Эйкинс требовал столько заботы и внимания, что, выйдя замуж, Сьюзен была потеряна, как художник.

В 1885 Эйкинс завершил полотно «Купание» (Thomas Eakins, The Swimming Hole). Художнику, безусловно, было известно, как рискованно изображать студентов академии, со-

вершающих в обнаженном виде прыжки в воду, в то время как их учитель скользит в воде по направлению к ним, как хищник в поисках добычи. Правила академии запрещали студентам позировать обнаженными, и идея Эйкинса представить свидетельство подобных развлечений была прямым вызовом установленным академией законам.

Но Эйкинс, по-видимому, считал, что избрание директором является одобрением его методов преподавания и чувствовал себя неуязвимым, преднамеренно игнорируя правила, принятые для защиты студентов и учебного учреждения. Он поощрял студентов и студенток (в то время они учились в разных классах) позировать обнаженными друг для друга и затем делал критический анализ рисунков. Просил учеников позировать обнаженными для своих работ.

Фотографировал студентов и студенток у себя дома в обнаженном виде для серии снимков «Обнаженные». Эйкинс, сам не испытывающий ни малейшего стеснения, поставил перед собой задачу удалить всякую стыдливость, которую могли чувствовать студенты. Они не были обязаны подчиняться, и некоторые так и поступали. Но в учебном заведении, где был только один профессор, и высшей оценкой считалось заглавное «E»(Eakins), которое он надписывал на полях успешной, по его мнению работы, возможность злоупотреблять своим положениям была очевидной.

В январе 1886, Эйкинс бросил вызов академии, сняв перед студентками набедренную повязку с мужчины-модели. Несколько студентов подали жалобы, и Попечительный совет подготовил приказ об увольнении Эйкинса. У него не было другого выхода, как подчиниться. Трудно сказать, была ли неосмотрительность Эйкинса предумышленным деянием сексуального преступника, или он допустил ошибку в суждении, как результат одержимости изучением человеческого тела. В нескольких письмах, написанных в совет, Эйкинс представил себя в роли невинного, преданного науке ученого, подвергшегося атакам невежественных врагов.

В 1889 Эйкинс получил первый заказ со времени изгнания из академии. Студенты медицинского колледжа Пенсильван-

ского университета собрали 750 долларов на портрет профессора Агню (Thomas Eakins, Portrait of Professor Agnu). Художник закончил картину и выставил на короткий срок в одну из галерей. Кто успел увидеть, были шокированы тем, что на ней изображено. Доктор Агню, известный специалист по лечению огнестрельных ранений, на картине выполнял операцию на женской груди. После всего, что Эйкинс пережил, его удивление реакцией публики выглядело по крайней мере наивно. Со слезами на глазах он жаловался другу: «Они называют меня мясником, а все, что я хотел - это показать духовную силу прекрасного хирурга».

Трагедия не обошла и семью художника - одна из племянниц, дочерей сестры, обучавшихся в академии, обвинила Эйкинса в сексуальных домогательствах и покончила жизнь самоубийством. Семья раскололась. Эйкинс сохранял молчание, но прекратил преподавательскую деятельность. Хотя ему было всего 53 года, он никогда больше не переступил порог класса.

Эйкинс не изменил своему стилю и на переломе столетия создал галерею превосходных портретов. В новом веке викторианская чувствительность уже не определяла успех произведения. Эйкинс получил несколько золотых наград на выставках и в 1902 был избран членом Национальной академии. Пенсильванская академия наградила Эйкинса за педагогические заслуги золотой медалью. На церемонии вручения его тонкий голос звенел от ярости и гнева. Он возмущался тем, что у академии, отвергнувшей его, как преподавателя, хватило «наглости» вручить ему медаль. Покинув зал, Эйкинс направился в монетный двор, где сдал золотую медаль за 75 долларов. Признание пришло слишком поздно. Эйкинс был уже отяжелевшим, мрачным, ожесточенным человеком и проводил большую часть времени в студии, окруженный картинами, которые никогда не были проданы.

В 1914 году Эйкинс представил вариант портрета доктора Агню на выставку в академию. Как заключительный вызов критикам, публике и академии, он оценил полотно в 4000 долларов. Картина стала сенсацией и была продана доктору Альберту Барнсу, основателю известной коллекции живописи.

В интервью Эйкинс сказал: «Если молодые художники желают занять место в истории искусства своей страны, они должны остаться в Америке, проникнуть в сердце американской жизни, а не проводить время за границей, приобретая чуждый им взгляд Старого Света на живопись и искусство».

Томас Эйкинс умер 25 июня 1916 года. В Метрополитен музее была организована памятная выставка. Критики восторженно приветствовали событие. Публика, уже знакомая с новыми направлениями модерна, была равнодушна и безразлична.

Среди немногих, кто понимал значение творчества Эйкинса, был поэт Уолт Уитмен, позировавший ему в возрасте 68 лет.(Thomas Eakins, Walt Whitman). «Я не знал ни одного другого художника, – говорил Уитмен, - который мог устоять от соблазна видеть то, что от него желают видеть, а не то, что есть на самом деле». На критику своего собственного портрета Уитмен парировал: «Только довольно необычная личность, способна восхищаться подобной картиной. Каждый оценивает произведение согласно своей собственной философии и убеждениям. – И заключил: - Эйкинс – не художник, он - сила и напор». Оценка Уитмена выдержала испытание временем.

Эйкинс уже признан историей одним из самых значительных американских художников. Он поставил искусство на службу истине. Утвердил объективность над эффектностью и таким образом заслужил благодарность людей, ценящих правду выше красоты. Стоимость работ Эйкинса постепенно возрастала, но его полотна не были признаны шедеврами до1970-х, когда стали продаваться на аукционах за рекордные цены.

В 2006 году картина «Клиника Гросса» была выставлена на продажу, и ее выразила желание купить Национальная галерея искусств в Вашингтоне. В Филадельфии был объявлен сбор средств для того, чтобы сохранить «Клинику Гросса» в родном городе Эйкинса. Были собраны 30 миллионов долларов, позволившие Филадельфийскому музею искусств и Пенсильванской академии изящных искусств приобрести картину в совместное владение за общую сумму 68 миллионов долларов.

# АЛЬБЕРТ РАЙДЕР

Творчество Альберта Райдера – особая страница в истории американской живописи. Искусство художника стало одной из последних вершин уходящего девятнадцатого века. Его стиль мог быть отнесен к десятку направлений и школ, но он не принадлежал ни к одной из них. Райдер создал свой собственный уникальный стиль, отражающий его духовную и человеческую сущность - синтез реального и фантастического мира, преображенный до мистики действительности. Его художественные методы предвосхитили искания живописцев более позднего периода и стали мостом между традицией и лучшими достижениями современного искусства.

Альберт Райдер родился 19 марта 1847 года в городе Нью-Бедфорд, штат Массачусетс. В те времена это был один из главных портов мирового китобойного промысла. Предки Райдера принадлежали к старинному роду, и многие из них связали свою жизнь с морем.

Когда Райдер был ребенком, инфекция повредила его зрение. Яркий свет раздражал глаза, рассматривание мелких деталей окружающего мира давалось с большим напряжением. Чтение стало особенно трудным занятием, и мальчик смог закончить только начальную школу.

Не секрет, что люди со слабым здоровьем довольно часто выбирают профессии, связанные с творчеством. Но вряд ли в истории искусства найдется еще случай, когда человек стал художником из-за плохого зрения. Именно это произошло с Альбертом Райдером. Болезнь глаз пробудила в нем жизненные силы, энергию, талант, как спичка разжигает огонь.

Отец Райдера – поставщик горючего для китобойных судов, много думал о том, что станет в будущем с его мечтательным сыном. Однажды, чтобы развлечь мальчика, он принес домой краски. «Когда отец вложил в мои руки коробку с красками и кисточками, – вспоминал Райдер, – и поставил передо мной мольберт, я вдруг понял, что у меня есть все для того, чтобы создать настоящий шедевр, картину, которая останется

на века. Великие мастера не имели ничего больше, чем это!».

Юный Райдер поспешил в ближние леса, чтобы писать с натуры. Но, как он вспоминал: «В своем страстном желании быть точным, я потерялся в лабиринте мельчайших деталей. Как я не старался, мои краски не были красками природы, мои листья были бесконечно далеки от очертаний листьев на ветках деревьев».

И вот в один памятный день «знакомый пейзаж предстал передо мной в пространстве между деревьями. Это выглядело, как созданное художником полотно – три мощные, слитые воедино массы форм и цвета – синева неба, зелень листвы и чернота земли, залитые золотым солнечным сиянием. Я отбросил в сторону кисти. Они были слишком тонки для работы, которую мне предстояло совершить. Я схватил шпатель и стал накладывать на полотно голубую, зеленую, белую, коричневую краски быстрыми, широкими мазками. Получалось хорошо, ясно, сильно. Я видел природу, оживающую на моем мертвом холсте. Торжествующий, счастливый, я писал до тех пор, пока солнце не село за горизонт. Потом носился по полям, как жеребенок, вырвавшийся на свободу, и буквально кричал от радости».

Действительно, в этот момент Райдер вырвался далеко вперед – он становился зрелым художником. И в процессе становления создал новый вид живописи, принадлежащий только ему, точно подходящий и к его слабому зрению, и к необыкновенной любви и восхищению природой. «Пасущаяся лошадь» (Albert Ryder, The Grazing Horse) – пример подобного триумфа.

Такие полотна – цельные, литые, и в то же время нежные и мягкие, простые и одновременно загадочные, позволили ему впоследствии занять одно из самых высоких мест в истории американского искусства. Они принесли художнику небольшое признание даже в его время.

Один из трех старших братьев Райдера стал владельцем ресторана в Нью-Йорке. Дела шли хорошо, и вскоре Райдер и его родители переехали в Нью-Йорк.

Молодой художник пытается поступить в школу Национальной академии художеств. Его не принимают. Райдер начинает брать уроки у портретиста Уильяма Маршалла, чье

наивное, но оригинальное романтическое искусство оказало на него большое влияние.

Когда Райдеру исполнилось двадцать три года, он, наконец, поступает в эту школу, где в течение четырех семестров изучает технику рисунка. Вскоре картины молодого художника начинают привлекать к себе внимание. В 1873 году его работы были представлены на выставке Национальной академии. Но когда молодые свободомыслящие художники восстали против академии и организовали в 1877 году Общество американских художников, Райдер стал одним из его основателей и представлял свои работы на выставки общества в течение последующих десяти лет.

Вскоре выручка от продажи его картин достигла пятисот долларов за полотно, и Райдер смог снять квартиру на Гринвич Вилледж и покинул родительский дом.

Все складывалось как будто неплохо. Но с течением времени поползли слухи о некоторых странностях художника. Он бесконечно долго бродил в одиночестве по улицам города. В лунные ночи спускался к заливу и сидел часами, уставившись на воду. Большой, грузный, неуклюжий и, в то же время напоминающий ребенка, он сидел на скамейке в парке, писал ужасные стихи и бросал листки на ветер. Иногда показывал знакомым хранимую, как драгоценное сокровище, фотографию девушки с рекламы зубной пасты.

Однажды один из друзей увидел Райдера на тротуаре, посреди толпы спешащих людей. Запрокинув голову, художник внимательно вглядывался в полуденное летнее небо. «Я смотрел на него довольно долго, – вспоминал друг. - И когда я, наконец, подошел и поприветствовал его, он произнес, как своего рода извинение: «Какое прекрасное небо в это время года!» – и продолжал свое наблюдение».

Столь длительное изучение летнего неба и лунного света, отраженного на поверхности воды, вовсе не было связано со стремлением художника к натуралистическому изображению явлений природы. Райдер не запоминал, а скорее, восполняя недостатки зрения, проецировал в свое сознание и душу чувства, вызываемые восприятием окружающего мира.

«Художник, - объяснял Райдер, - обязан выразить в работах их внутреннее содержание. Какой смысл писать штормовые облака точно по форме и цвету, если в картине отсутствует ощущение надвигающейся грозы?». Черное угрожающее пятно в небе в картине (Albert Ryder, Under a Cloud) выглядит едва ли как реальная туча, однако надвигающаяся буря ощущается несомненно.

Ужасающая композиция «Смерть на белой лошади» (Albert Ryder, Death on a Pale Horse) наполнена волшебным, фантастическом свечением. Однажды Райдера спросили: «Что изображено на полотне - день или ночь?». Художник ответил с учтивой неопределенностью, что «он как-то никогда не задумывался об этом».

Он был постоянно погружен в свои мысли. Но вряд ли кто-либо из знакомых мог догадаться, о чем он думает. «Вдохновение, - говорил Райдер – всего лишь посеянное зерно. Зерно всходит, растет, и художник терпеливо ждет, когда оно созреет, и готовится к тому, чтобы с величайшим трудом и усилиями воплотить в своих работах созревший плод».

Эти скрытые от мира непомерные усилия стоили художнику многого. Райдер страдал подагрой, у него были проблемы с почками, часто воспалялись глаза. Он описывал свои дальние прогулки, как «лечение нервов».

Однажды Райдер решил сделать предложение девушке, которую никогда не видел, певице, чей голос тронул его до глубины души. Узнав об этом, друг, капитан дальнего плавания, решил, что художнику нужно срочно сменить обстановку, и взял его с собой в плавание в Англию. На корабле Райдер днем расхаживал по палубе, наблюдая за океанскими волнами. Ночью, лежа на полу своей каюты, писал картины.

В Англии он остановился в доме капитана и провел две недели, играя с соседскими детьми. Это занятие так стабилизировало и укрепило его, что он излечился до поры до времени от своего увлечения. Художник вернулся домой, готовый еще пристальнее вглядываться в мир и еще тяжелее и упорнее работать.

Райдер начинает создавать полотна, богатые поэтическими образами, наполненные творческой фантазией. Он использо-

вал темы, взятые из Библии, классической мифологии, произведений великих англоязычных писателей и поэтов - Шекспира, Байрона, Эдгара По. Но эти картины не являлись иллюстрациями к литературным произведениям, а скорее яркими, глубокими живописными драмами, отражающими напряженный духовный мир художника, его идеи, рожденные великими творениями.

Оперы Вагнера вдохновили его на создание двух значительных работ – (Albert Ryder, Flying Dutchman and Siegfried and Rhine Maidens). Перенос музыки в живопись требует великолепного чувства ритма. Изогнутые, напряженные линии, гибкие тени картин поразительно точно передают неистовое очарование музыки Вагнера.

Всю жизнь Райдера преследовали воспоминания о море. Он несколько раз путешествовал в Европу, но в отличие от своих современников - художников не для того, чтобы учиться искусству живописи или посещать музеи и галереи, а чтобы испытать, почувствовать захватывающую, безграничную ширь морских просторов. Этот необъятный символ вечности представлялся ему воплощением путешествия человека по жизни.

Излюбленный морской сюжет, повторявшийся во многих картинах Райдера, он назвал «Труженики моря» (Albert Ryder, The Toilers of the Sea). Художник писал утлые суденышки, хрупкие скорлупки, игрушки стихий – символ человеческих дерзаний, мятущиеся под низкими небесами по освещенным лунным светом волнам. В картинах выразились раздумья Райдера о жизни и смерти, о судьбе человека, об одиночестве человеческой души в необъятных пространствах вселенной.

Несмотря на знакомство с европейской живописью, романтический, мистический стиль Райдера остался нетронутым вмешательством извне и посторонним влиянием. Небольшие по размеру полотна художника поражают необыкновенной яркостью, блеском, строгой уравновешенностью композиций, упругими стройными ритмами. В их непосредственности и условности ощущается дух древнего «примитивного» искусства.

Творчество Райдера было по своей сути глубоко религиозным. Он принадлежал к числу немногих художников девят-

надцатого века, чья религиозность была не просто официальной внешней формальностью, но глубокой, абсолютной верой. Ведущей темой его работ стала связь между человеком и высшими силами.

В картинах Райдера обычно человеческое существо находится под защитой и покровительством, как например, в картине «Иона» (Albert Ryder, Jonah), где Всевышний словно охраняет с небес своего пророка.

Однако любовь к природе удерживала художника от ухода «за пределы предельного». Он создавал яркие пасторальные пейзажи, такие, как (Albert Ryder, Evening Glow, The Old Red Cow), напоминающие поздние полотна Джорджа Иннеса.

Искусствоведы особенно жестоко критиковали лучшие работы Райдера. Некоторые их них ехидно советовали художнику взять начальные курсы академического рисунка и анатомии человека. Райдер, казалось, не обращал внимание на язвительные замечания, колкости и насмешки. По правде говоря, он сам был не особенно склонен расхваливать творчество других художников.

Высказывая свои мысли о европейской живописи, Райдер заметил: «Все мы больше всего любим свои собственные песни». Обсуждая творчество недавно умершего известного американского живописца, он сказал: «Да, действительно, картины у него хорошие и техника отличная, но он не художник!».

Нужно отметить, что техническое мастерство самого Райдера было не на самом высоком уровне. Отсутствие умения правильно использовать живописные материалы приводило к тому, что он не работал с красками, а боролся с ними, стремясь подчинить себе, добиться покорности и повиновения. Он бесконечное число раз изменял композиции, передвигая центр картины из конца в конец по всему полотну. Это требовало огромных затрат труда и времени.

Райдер беспорядочно и неразборчиво смешивал несовместимые вещества - спирт, воск, лак, масло. Вечером наносил слой быстро сохнущего лака на работу, которую завершил за день. На следующее утро снова писал поверх лака, блокируя еще влажный нижний слой, который в результате высыхал го-

дами. В итоге многие его полотна с течением времени потрескались и почернели. Тем не менее даже в таком состоянии в них видна кисть уникального и мощного гения.

Однако недостаток знаний приводил к тому, что в процессе создания красоты, он закладывал ее будущее разрушение. Райдер понимал это до определенной степени, но его оправдание звучало не совсем убедительно: «Если произведение искусства изначально содержит в себе элементы прекрасного, – утверждал художник, - оно не может быть уничтожено. Возьмите Венеру Милосскую. Время и люди разрушили скульптуру - отбили руки, изуродовали лицо, но она до сих пор остается эталоном совершенства и красоты».

Один из друзей Райдера как-то зашел в его студию, похвалил одну из картин, и был очень рад, когда художник предложил полотно ему в подарок. Друг вспоминал: «Но после того, как Райдер обмыл поверхность картины в тазу с мутной водой и вытер грязным полотенцем, он стал вглядываться в нее прощальным взглядом, полным восхищения и любви. Он совершенно забыл о моем присутствии. Когда я осторожно вернул его к действительности, он повернулся ко мне и с простодушием ребенка сказал мягко, с сожалением: «Приходите, пожалуйста, в будущем году, и я думаю, что вы ее получите. Мне нужно доделать кое-что. Я работал над ней всего лишь чуть больше десяти лет»».

Таким трагикомическим образом проявлялось стремление Райдера к совершенству. Вечно переделывая, исправляя свои полотна, полируя и изменяя, промывая и очищая, протирая, выскабливая, наполняя и усложняя тона, он доводил краски до состояния, когда они раскалялись, пламенели, светились, как огни пылающего костра.

Но возможно, в действительности даже не сами картины волновали художника. И не то, что отданные в чужие руки, они как бы переставали существовать для него. Вполне вероятно, причиной того, что он держал работы в своей мастерской, переделывая снова и снова, было на самом деле вовсе не стремление добиться эфемерного совершенства, а желание продлить как можно дольше захватывающий процесс творчества.

Райдер писал: «Видели ли вы когда-нибудь, как крошечная гусеница доползла до края листа и, уцепившись, повисла в воздухе и крутится во все стороны, пытаясь узнать, что там, за этим краем? Так и я пытаюсь понять, что там – за пределами земного бытия, в другом мире, куда не ступала моя нога».

На переломе столетия Райдеру было уже пятьдесят три года, и его творческие силы постепенно угасали, а знатоки живописи только начали ценить его удивительный талант. Художники нового поколения восхищались творчеством Райдера, и его картины были представлены на знаменитой выставке современного искусства в Арсенале (Armory Show), организованной в Нью-Йорке в 1913 году.

Небольшое количество работ (всего Райдер написал около ста шестидесяти полотен) и их высокая финансовая ценность стали соблазном для мастеров подделок. Художественные салоны были завалены фальшивыми «райдерами» еще при жизни художника. В настоящее время число подделок превышает число подлинных работ примерно в пять раз.

Райдер стал знаменит, и публику со вкусом на все «жуткое», охватило неудержимое любопытство и нездоровый интерес к мельчайшим подробностям личной жизни художника.

Он был абсолютно не от мира сего. Деньги и слава ничего не значили для него. «Художнику нужны только крыша над головой, кусок хлеба и мольберт, – говорил он. - Всем остальным Всевышний наградит его в изобилии. Художник должен жить, чтобы писать, а не писать, чтобы жить».

В уединении, которое предоставляет большой город, и в полном одиночестве он работал, совершенно игнорируя мир вокруг себя и пренебрегая своей материальной жизнью. Признание, пришедшее к Райдеру, было небольшим, но для его скромных запросов вполне достаточным. Он тратил долгие годы на кропотливую работу по созданию каждого полотна. И продавая картины своим богатым патронам, получал средства на удовлетворение простейших житейских нужд.

Чуждый взрослому миру, отвергший его материальную сущность, Райдер расплачивался за свои ребяческие добродетели все возрастающей детскостью. Он никогда не был женат

и в конце жизни стал настоящим отшельником, общаясь только со своими давними друзьями и очень немногими новыми. Толстый, неповоротливый, шаркающей походкой он слонялся из комнаты в комнату, переделывая старые картины и причиняя им больше вреда, чем пользы. Его жилище в Нью-Йорке постепенно достигло стадии невероятного захламления, беспорядка и неопрятности, заваленное по колена мусором. В 1915 году он серьезно заболел и провел последние годы жизни у близких друзей на Лонг-Айленде.

Альберт Райдер умер 28 марта 1917 года. А в 1918 году Метрополитен музей организовал памятную выставку работ художника, возвещая миру величие его гения.

Райдер был одним из самых замечательных живописцев – романтиков, которых Америка подарила миру. Его картины завораживают своей скрытой и явной жизнью, заставляют домысливать сотворенное художником. Он старался отыскать в самом простом и обыкновенном те истины, глубоко трогательные, часто печальные, которые так неотразимо действуют на душу. Говорили, что он обладал талантом выразить в узнаваемых образах чувства, вызываемые лунным светом или штормовым ветром.

Но почему же все-таки Райдер так волнует нас? Его ли искусство или он сам через его работы? Возможно ли, что это он сам - такой удаленный, загадочный, неясный присутствует в картинах, словно закулисный Шекспир?

Или запыленные, расплавленные драгоценности красок, аранжировка света и теней шокируют нас? Вряд ли только это заставляет восхищаться его искусством. Скорее всего, невидимый, тайный, трагический мир подсознательного, присутствующий в каждом из нас, посещал Райдер в одиночестве нью-йоркской квартиры. Он нашел этот мир и оживил его в своих картинах. Чтобы вглядываясь в них, мы испытали чувство, какое испытывают маленькие дети, которые потерялись и были найдены в этом огромном и странном мире.

## ДЖОН СИНГЕР САРДЖЕНТ

Джон Сингер Сарджент был последним универсальным художником, «гигантом» двадцатого века, соединившим в своих блестящих творениях лучшие достижения мировой классической живописи с элементами современного искусства. Самый знаменитый портретист своего времени, он создал шедевры портретного искусства. Но в расцвете карьеры полностью переключился на пейзажи, акварели, фрески.

Он обучался в Париже и получил образование, как французский художник, под огромным влиянием импрессионистов, испанского художника Веласкеса, голландского мастера Франца Хальса и своего учителя Каролюс-Дюрана. Сарджент был любимцем Парижа до той поры, когда в парижском Салоне был выставлен портрет его кисти Виргинии Готро (John Sargent, Madame X). Обескураженный скандалом и неприятием картины, Сарджент собирался в 28 лет оставить живопись.

Он покинул Париж и переехал в Англию, где достиг вершины своего мастерства. Быть нарисованным Сарджентом в то время означало быть нарисованным одним из лучших художников современности. Необыкновенно талантливый, он обладал чрезвычайной трудоспособностью. Чтобы описать Сарджента, достаточно два слова – он рисовал. Сарджент создал невероятное количество произведений живописи. Работал от восхода до заката, семь дней в неделю, без отдыха. За свою творческую жизнь он написал 900 картин в масле, 2000 акварелей, несчетное множество рисунков и этюдов.

Сарджент с одинаковым мастерством и увлеченностью писал портреты американских президентов, герцогов, лордов и цыган, бродяг, уличных мальчишек. Он рисовал на линии фронта во время первой мировой войны. Он рисовал узкие улочки Венеции, спящих гондольеров, пыльные улицы Испании. Он рисовал людей искусства своего времени – артистов, музыкантов, писателей. Он рисовал знаменитых генералов Первой мировой войны и кочевников-бедуинов. Он создавал грандиозные аллегорические фрески и рисовал своих друзей,

когда они спали. Некоторые люди ведут дневники, записывая каждодневные события. Сарджент рисовал свой дневник. Его жизнь легко прочитать по красочным записям кистью на полотне. Он любил людей, и в то же время был человек крайне замкнутый. Неустанно заботился о семье – матери, сестрах, но никогда не был женат и не имел собственных детей. Всемерно поддерживал начинающих художников. Сарджент был выдающийся живописец и замечательный человек.

Джон Сингер Сарджент родился 12 января 1856 года во Флоренции, Италия. Его родители покинули Америку и уехали в Европу после смерти первого ребенка, дочери. Отец Джона, известный филадельфийский доктор, думал, что семья пробудет в Европе недолго, до того времени, пока жена не придет в себя от постигшего ее горя. Но они не вернулись никогда.

Джон и его младшие сестры свое детство провели в Европе. Они часто переезжали с места на место. Зиму проводили в теплых краях - в Италии или на юге Франции. Лето - в местах, дающих прохладу – в горах Швейцарии или Германии. Родители нанимали преподавателей, и сами учили сына дома. Отец занимался с ним чтением и математикой. Мать учила музыке и рисованию. Она советовала Джону носить с собой альбом и рисовать все, что привлечет внимание – уличные сценки, сельские пейзажи. У мальчика выработалась привычка рисовать по нескольку часов в день. Эта привычка сохранилась на всю жизнь.

Родители не думали о том, что сын станет профессиональным художником. Джон жил в благодушном, самоудовлетворенном мире, где «истинный джентельмен» никогда сам не убирает постель. В этом мире юного Сарджента захватила одна страсть – живопись. Он решил стать художником и поехал учиться в Париж. Преподаватель живописи, Каролюс-Дюран, мгновенно оценил талант юноши и посоветовал ему писать портреты. Он учил Сарджента использовать в картинах изощренную технику и тончайшую цветовую гамму старых мастеров. Молодой художник в короткий срок овладел виртуозным приемом письма влажной краской по влажной краске быстрыми мазками, без предварительных рисунков и набросков.

Когда Джону исполнилось 20 лет, он посетил Америку. Это произошло 4 июля 1876 года - в день столетнего юбилея Соединенных Штатов. Это был первый из многих визитов. Но Сарджент всегда возвращался в Европу.

В то время в Париже регулярно устраивались Салоны, где художники и скульпторы представляли свои произведения. Стены огромных залов были увешены картинами. Тысячи любителей искусства посещали выставки. Сарджент впервые представил свои живописные работы в Салон в 1877 году. И они были тут же замечены. Критики единодушно предрекали ему великолепное будущее. В 23 года он написал портрет Каролюс-Дюрана. Преподаватель понял, что больше учить Сарджента нечему. С этого времени Джон работал самостоятельно. Он вырос в высокого, статного, румяного молодого человека с яркими голубыми глазами и пушистой, окладистой бородкой. Всегда носил костюм, жилет и галстук. Даже, когда писал картины.

Вскоре в Париже Сарджент познакомился с молодой женщиной по имени Виргиния Готро. Американка, с четырех лет живущая во Франции, жена богатого банкира. Она была знаменита поразительной внешностью и многочисленными супружескими изменами. Покрывала свою алебастровую кожу слоем лавандной пудры и подкрашивала уши розовыми тенями. Как только Сарджент увидел Виргинию, у него появилось желание ее написать ее портрет. Он был уверен, что портрет сделает и его знаменитым. И был прав. Картина сделала его знаменитым. Но и принесла самые большие неприятности в его жизни.

Работа была выставлена в Салоне в 1884 году. Увидев портрет, публика пришла в неистовое бешенство. Мадам Готро ненавидела картину и отказалась принимать. Ее мать ворвалась в мастерскую художника и устроила скандал. По ее мнению портрет унижал достоинство дочери и делал ее всеобщим посмешищем. Основной причиной гнева было платье, открытое до неприличности. Первый вариант портрета был еще более двусмысленный. Сарджент изобразил одну из бретелек, соскользнувшей с плеча. Создавалось впечатление, что

платье вот-вот упадет на пол. Чтобы успокоить мать, художник исправил картину и нарисовал бретельку в правильном положении. В газетах началась разнузданная травля художника. Только единицы знатоков оказались способными оценить талант молодого портретиста, сумевшего блестяще изобразить контраст белоснежной кожи и черного атласа платья, соединить шик и элегантность в одном незабываемом образе «профессиональной красавицы» высшего света. Причиной гонений на Сарджента также стало высочайшее техническое и эстетическое совершенство его работ, вызвавшее зависть и раздражение в художественной среде Парижа.

Не в силах перенести враждебное отношение к своей работе, Сарджент решил отгородиться проливом Ла Манш от злобных французских критиков. Он думал, что англичане будут любить его картины больше, чем французы. И оказался прав. Он переехал в Лондон, где снял студию в центре города. Спустя много лет, Сарджент продал портрет Виргинии Готро в Metropolitan Museum of Art. Он назвал его просто «Madame X» (John Sargent, Madame X).

Вскоре наплыв заказов вынудил Сарджента взять в аренду еще одно помещение для студии. Быть нарисованным художником за 5000 долларов и выше стало престижным и модным. Знаменитости толпились в его студии. Известный издатель Джозеф Пулитцер, договариваясь с Сарджентом о написании портрета, спросил: «Не желаете ли вы сначала побеседовать со мной, чтобы узнать поближе и понять мою личность и характер». Сарджент улыбнулся: «Нет. В этом нет никакой необходимости. Я рисую только то, что вижу. В результате иногда получается хороший портрет, который нравится позирующему человеку. Иногда – нет. Что плохо для нас обоих. Но я никогда не углубляюсь дальше поверхности. Предпочитаю не разбираться в вещах, которые не вижу». «Я не судья, - объяснял он. - А только репортер».

Однако, несмотря на эти утверждения, портреты Сарджента отличались необыкновенной психологической глубиной. Он написал портреты американских президентов – Вудро Вильсона и Теодора Рузвельта. Портрет Вудро Вильсона пред-

ставлен в Национальной галерее Ирландии, а портрет Теодора Рузвельта находится в Белом доме и является официальным портретом президента. Среди известных людей, чьи портреты написал Сарджент, были писатели Генри Джеймс и Роберт Стивенсон, художник Клод Моне, представители нарождающегося класса финансовых баронов и биржевых магнатов - Рокфеллер, Сирс, Вандербильд. В портрете Роберта Стивенсона, автора знаменитого романа «Остров сокровищ», (John Sargent, Robert Louis Stevenson 1887) Сардженту удалось передать удивительную личность писателя, сочетающую черты творческого гения и тяжело больного человека - печальный блеск темных глаз, длинные тонкие пальцы, изящная утонченность, хрупкость.

Многие заказчики Сарджента принадлежали к высшему обществу. Но среди них встречались люди, которых английская аристократия считала чужими. Это были члены богатых еврейских семей, живущих в Лондоне. Некоторые из них стали его друзьями. Впоследствии, после смерти Сарджента в разгул антисемитизма, охватившего Европу после Первой мировой войны, близкие отношения с еврейскими семьями оказали негативное воздействие на судьбу его художественного наследия.

Как и всем портретистам, Сардженту приходилось выслушивать недовольство клиентов тем, как изображены на холсте те или иные черты их внешности. Заказчики нередко жаловались на то, что рот выглядит не совсем правильно. Проблема рта в одном случае стала такой невыносимой, что художник обратился к позирующей даме с предложением: «А может быть, лучше убрать его совсем?»

Порой чудовищное напряжение каждодневной работы одолевало его, и этот ухоженный, благовоспитанный гигант раздражался гневом, называя написание портретов «продажной профессией». Однажды он написал другу: «Больше ни одного портрета! Я ненавижу это занятие, питаю к нему отвращение, отрекаюсь от него! Надеюсь, что мне никогда не придется писать портреты, особенно для высшего общества!» В такое время он бросал все и отправлялся в путешествие. В резуль-

тате поездок появлялась стопка превосходных акварелей и несколько шедевров жанровой живописи в масле.

В 1907, когда Сардженту было 51 год, он решил, что прекращает работать над портретами. В деньгах он уже не нуждался. Он написал сотни портретов богатых людей, и сам стал богатым человеком. И очень знаменитым. Таким знаменитым, что король Англии Эдвард VII предложил ему титул сэра. Но Сарджент отказался, не желая терять американское гражданство. Художник решил оставшуюся жизнь писать что-то более важное, чем портреты. В 1916 году он получил заказ от музея и библиотеки в Бостоне на создание фресковых панно. Сарджент работал над ними до конца своих дней. Он назвал фрески «Торжество религии» и приложил немало труда, чтобы, используя живопись, рассказать длинную и сложную историю человечества ( Sargent, Gallery Murals: Triumph of Religion).

В этот период Сарджент создал множество других живописных работ. Во время Первой мировой войны британское правительство обратилось к художнику с просьбой создать картину, изображающую английских и американских солдат, воюющих плечом к плечу на полях сражений. Сарджент согласился. Но он понятия не имел о том, что такое война. И отправился во Францию, где шли жестокие бои. Там Сарджент увидел длинную шеренгу солдат, ожидающих врачебной помощи. Глаза раненых были завязаны бинтами. Во время боев немцы применяли отравляющий газ, сжигающий глаза и кожу. Сарджент написал картину и назвал ее «Жертвы газовой атаки» ( John Sargent, Gassed). Она находится в Военном музее в Лондоне. Она стала одной из лучших картин художника.

Джон Сарджент умер семью годами позже 15 апереля 1925 года. Ему было 69 лет. На первых страницах американских и английских газет появились редакционные статьи о его жизни и творчестве. Британские газеты называли Сарджента выдающимся английским художником. Газеты в Соединенных Штатах – выдающимся американским художником. Сарджент жил в Англии, но считал себя гражданином Америки. Он жил, чтобы рисовать в любом месте, где бы не бывал. Вскоре после смерти Сарджента усилиями «доброжелателей» имя художни-

ка было предано забвению, а его работы причислены к рангу «поверхностных». И только в шестидесятых годах прошлого века по всему миру началось возрождение интереса к творчеству непревзойденного виртуоза кисти – Джона Сингера Сарджента, и он по праву вошел в плеяду национальных и мировых классиков живописи.

## ДЖОН КЕЙН

Джон Кейн был первым примитивистом, признанным при жизни американской художественной элитой. Высокая оценка его творчества профессиональными художниками сыграла особую роль в развитии американского изобразительного искусства.

Джон Кейн родился в 1860 году в Шотландии в бедной ирландской семье. Еще в детстве у него проявились способности к рисованию, но тяжелые условия жизни создали непреодолимую преграду для развития таланта мальчика.

Одно из первых воспоминаний Кейна было о том, как учитель отколотил его за то, что он рисовал в школе. Он никогда больше не рисовал - ни в школе, ни в течение десятилетий позже и казался наименее подходящим кандидатом в известные художники. В возрасте девяти лет Джону пришлось забыть и о существовании солнца - он пошел работать в угольную шахту.

В девятнадцать лет в поисках лучшей жизни Джон Кейн переехал в Америку и поселился в Пенсильвании, недалеко от Питсбурга. И как сотни тысяч таких же иммигрантов, трудился без устали. Вкладывал свои силы в процветание страны, ставшей для него вторым домом.

Позже Кейн с гордостью вспоминал, что занимался почти каждым ремеслом, на которое способен рабочий человек. Работал в шахте, был сталеваром, засыпал гравий на железнодорожных путях. В воскресенье он зарабатывал дополнительные четыре-пять долларов, участвуя в кулачных боях в питейных заведениях. Кейн писал: «Я всегда искал хорошую работу. Меня интересовало только, сколько денег я могу заработать. Как тяжела работа, сколько часов я буду работать, и прочие такие вещи меня не волновали». Он был высокий, широкоплечий, обладал недюжинной силой и мог браться за любое дело.

В воскресенье Кейн обязательно посещал церковь. И поскольку семидневная рабочая неделя мешала посещениям

службы, он бросил работу у доменной печи и устроился мостильщиком улиц. Эта работа была намного труднее. Но Кейн был уверен, что будет лучшим мостильщиком в Питсбурге и окрестностях. До тех пор, пока не произошел несчастный случай, и ему пришлось оставить эту работу.

Кейн с группой рабочих поздно ночью возвращался по железнодорожным путям домой. Внезапно их настиг мчавшийся с незажженными огнями состав. Кейн вытолкнул своего товарища с путей и спас его. Но ему самому уцелеть не удалось. Локомотив отрезал ему левую ногу ниже колена. Кейну был тридцать один год. «После случившегося несчастья я остепенился. Я понял, что в жизни случается не только хорошее», – говорил он.

В качестве компенсации железнодорожное ведомство предложило Кейну работу ночного сторожа со значительно меньшей зарплатой. Спустя восемь лет его взяли на работу красильщиком вагонов. Это занятие напомнило ему увлечение рисованием в детские годы. Во время обеденного перерыва Кейн рисовал пейзажи на стенах вагонов. После перерыва он закрашивал свои картины, и они исчезали навсегда.

В этот период Кейн выработал собственную уникальную технику. У него были краски только трех цветов. Добавляя черной или белой, он научился получать все оттенки, какие только существуют под солнцем. С этого времени и до конца жизни Кейн считал ниже своего достоинства пользоваться готовой цветовой гаммой.

«Я верю, что Всевышний находит путь помочь тем, кто занимается искусством, - говорил он. - Так случилось со мной». Когда работа по раскрашиванию вагонов иссякла, он нашел применение своему новому ремеслу – рисованию. Первое занятие в области живописи, за которое ему платили деньги, было раскрашивание фотографий.

Кейн ходил от дома к дому и за три доллара и выше, в зависимости от размера снимка, предлагал свои услуги. Большинство заказов было на раскрашивание фотографий умерших близких, и ему приходилось выслушивать тысячи горестных историй.

В это время Кейн женился, и у него появились две дочки.

Но Кейн мечтал о сыне. И вот, наконец, его мечта сбылась. Родился сын. Но на второй день жизни мальчик заболел тифозной лихорадкой и умер.

Кейн стойко пережил многие горести - потерю работы, тяжелую травму, сделавшую его калекой. Но этот удар судьбы он не выдержал. Трагедия лишила его присутствия духа, и он никогда уже не смог оправиться. Кейн ушел из дому. Так началось двадцатипятилетнее бродяжничество, пьянство и изнуряющий труд. Он не мог позволить себе ни минуты отдыха. В период Великой депрессии Кейну приходилось обращаться за куском хлеба в Армию Спасения. В лучшие времена ему удавалось находить работу на строительстве домов.

Кейн научился двум хорошим ремеслам – плотника и маляра. И все годы он пытался найти в своей жизни место для искусства. Он надеялся поступить в художественную школу, но плата за обучение была слишком высока. Со стройки, где работал, Кейн приносил обломки досок и рисовал на них.

Вспоминая свой успех в раскрашивании фотографий, он создавал живописные «портреты» домов и пытался продавать их жильцам. Он рисовал каменные здания, церкви, тщательно выписывая каждый кирпич, зеленые холмы Пенсильвании, где любое дерево стоит на своем месте.

Когда однажды его спросили, почему он так часто изображает на своих картинах Питсбург – в то время один из наименее привлекательных и живописных городов, Кейн ответил: «Почему же я не должен рисовать Питсбург? Я строил его фабрики и заводы, я мостил его улицы, я плавил его сталь и красил его дома. Это мой город. Так почему же я не должен его рисовать?»

Коллекционеры живописи еще ничего не знали о нем. «Богатые люди живут сами по себе, в своем собственном мире», - говорил Кейн. Но простые люди начали покупать его живые и яркие картины и платили от пяти до двадцати пяти долларов за полотно. Куда бы ни шел, Кейн всегда брал с собой художественные принадлежности, надеясь увидеть что-нибудь, достойное изображения. Занятие живописью доставляло ему удовольствие и постепенно успокоило его мятущуюся душу.

Как и многие люди с наивной и искренней душой, он говорил почти библейским языком, выражая простые и ясные истины: «Я знаю только одно: я изображаю жизнь, как я ее вижу - честно, прямо и открыто - такой, какой создал ее Всевышний».

Он вполне сознавал все преимущества, которые имеют перед ним художники, получившие специальное образование. Чтобы получить лучшее представление о живописи, Кейн пользовался единственными доступными для него источниками – бесплатными музеями и библиотеками. В книгах он находил иллюстрации великих мастеров и пытался их копировать. Примостившись на скамейке в саду или парке, рисовал установленные там скульптуры.

Он учился секретам мастерства методом проб и ошибок и гордился своими достижениями. «Я с трудом преодолевал недостаток техники, - вспоминал он. - Если бы я учился живописи, было бы проще. Но природная наблюдательность выручала меня. Я приобрел нужные навыки. А каким образом - это не важно».

В 1925 году Кейн представил копии академических религиозных полотен на Carnegie International Exhibition – в то время важнейший форум современного американского искусства. Директор выставки объяснил пришедшему к нему художнику, старому, потрепанному жизнью, с деревянным протезом вместо ноги, что только оригинальные работы принимаются на рассмотрение. Через год Кейн снова принес свои работы и ему снова отказали.

Однако со временем руководство выставки узнало о художнике, его необычном происхождении и трудном жизненном пути. И наконец, в 1927 году, когда Кейну было шестьдесят семь лет, с третьей попытки, жюри, состоящее из шести человек, допустило к участию в престижной выставке его полотно «Сценка из жизни в горной Шотландии» (John Kane, Scene from Scottish Highland).

Члену жюри, художнику Эндрю Десбергу, удалось убедить группу экспертов в необыкновенном таланте и мастерстве Джона Кейна. Вскоре картина была куплена за пятьдесят долларов, и это событие послужило началом профессиональной

карьеры художника. Чтобы заработать деньги, он уже мог писать картины, а не красить дома.

Известность пришла быстро, и хотя его работы покупали и художники, и коллекционеры, и знатоки искусства, он никогда не брал за картины много денег - лишь столько, сколько хватало на занятие живописью.

В это время разразился скандал. Часть художественной элиты и критиков выразили свое негодование тем, что простой рабочий, маляр, никогда не учившийся живописи, причислен к рангу художников.

Кейн оставался скромным, благодарным человеком и воспринимал свой успех с классическим стоицизмом. Он писал: «Я прожил достаточно долгую жизнь в бедности, чтобы придавать слишком большое значение признанию знатоков мира искусства или любым другим почестям, которые исходят от людей, а не от Всевышнего».

И еще: «Когда ты прожил всю жизнь в бедности, одной победой больше, одним поражением меньше – уже никакого значения не имеет».

Благодаря возросшей популярности его творчества, в возрасте семидесяти лет Кейн окончательно бросил малярную работу и поселился в бедняцком районе Питсбурга. После четверти века разлуки к нему вернулась жена.

Здесь появилось его замечательное живописное полотно (John Kane, Panther Hollow, Pittsburgh), одно из тех, что притягивают взгляд и будят воображение. Легко почувствовать восторг и восхищение художника, наконец-то получившего возможность наслаждаться красотой окружающего мира, быть способным уловить его мельчайшие детали – от булыжной мостовой и железнодорожных путей, до пасущихся на зеленом лугу коров. Это совсем не детская картинка, как может показаться с первого взгляда, не ребяческая работа, но произведение, неотразимое в своей прямоте и искренности, в глубоком понимании индустриального Питсбурга. Кейн выразил это лучше, чем кто-либо: «Правда – это любовь в мыслях. Красота – это любовь в отображении. Искусство и живопись объединяют их в единое целое».

В 1929 году Кейн написал свою лучшую картину - «Автопортрет» (John Kane, Self-Portrait).

Из-под свода византийской арки вырисовывается образ человека. Его тело обнажено до пояса, как для рентгеновского снимка. Усталые, изношенные работой руки, сложены в жесте покорности и смирения. Лицо застыло в оцепенении. Тонкие губы сжаты, словно он дал обет молчания и не произнесет больше ни единого слова. Но глаза вглядываются в мир с непоколебимой твердостью и убежденностью. Он, наконец, прекратил заниматься тяжелым, изнуряющим трудом и решил быть самим собой.

Лучшие музеи и частные коллекционеры приняли работы Джона Кейна в свои собрания. Но он мало что получил от своего позднего успеха. Он умер от туберкулеза в возрасте семидесяти четырех лет.

Джон Кейн оставил замечательное наследие в области изобразительного искусства. Важнейшая заслуга художника состоит также в том, что своим творчеством он проложил дорогу к признанию и успеху таким талантливым американским примитивистам, как Хорас Пиппин, бабушка Мозес и другим.

# БАБУШКА МОЗЕС

Жизнь большинства художников – примитивистов практически неотделима от их творчества. Это утверждение особенно верно для удивительной американской художницы, известной под именем Бабушка Мозес.

Анна Мэри Робертсон родилась 7 сентября 1860 года. Достаточно давно, чтобы иметь прапрадедушку - участника американской революции. Ее предками были шотландцы, ирландцы, французы и индейцы. «Замечательная смесь! Не правда ли?» - говорила она. Анна Мэри была одна из десяти детей семьи фермера, проживающего в маленьком городке на севере штата Нью-Йорк.

Ранние художественные наклонности девочки проявились в изготовлении бумажных кукол. Для раскрашивания кукольных глаз она использовала стиральную синьку, а для губ - виноградный сок. После того, как кукла была готова, Анна Мэри вырезала из цветной бумаги красивые платья.

В одну из зим отец тяжело заболел и, чтобы облегчить его страдания, девочка разрисовала стены комнаты картинками. Так маленькая Анна Мэри начала заниматься живописью. Поправившись, отец похвалил работу: «Ну что ж, неплохо, Анна Мэри!». А мать, человек более практичный, сказала: «Ты, дочь, могла бы потратить время на более полезное дело».

В семье у детей было много домашних обязанностей. Они готовили мыло, делали свечи, шили одежду. «Большую часть зимы маленькие девочки не ходили в школу, - вспоминала художница. – На дворе было слишком холодно, а теплой одежды не хватало на всех». Анна Мэри доучилась только до шестого класса. Но ни снежные метели, ни трескучие морозы, ни домашняя работа не мешали детям веселиться зимой.

«Зима! Мороз! Какая радость кататься на коньках по гладкому блестящему льду или мчаться на санках с высокой крутой горы! И ничего, что порой мы набивали себе шишки и разбивали в кровь носы. Зато как счастливы мы были! Я люблю

рисовать старые, забытые времена. Так много хорошего было в далеком прошлом!» - часто повторяла она.

Эти слова как нельзя лучше описывают картину «В лес за рождественской елкой», (Grandma Moses, Out for the Christmas Tree), которую Анна Мэри написала по прошествии семидесяти лет. В ней много деталей и в тоже время передано ощущение бескрайних снежных просторов. Она полна безудержного веселья и безмятежного спокойствия. Художница как будто берет зрителя за руку и ведет его в хоровод народного танца. Сначала поднимает высоко на снежные холмы. Потом - вниз к подножью. Снова вверх на гору. И опять вниз, через изгороди - к зеленеющим елкам и теплым домам. Зимний пейзаж написан естественно и продуманно.

Еще будучи маленькой девочкой, Анна Мэри проявляла большое упорство, настойчивость и стремление доказать, что она ничуть не хуже других. «Я часто играла со своими братьями. И не уступала им ни в чем. Если они залезали на дерево, я старалась забраться выше. Если они забирались на кромку крыши, я добиралась до конька».

Когда ей было 12 лет, Анна Мэри поставила перед собой еще более трудную задачу. Она начала зарабатывать себе на жизнь. Ходила по домам и выполняла поденную работу. Готовила, стирала, убирала. Художница впоследствии говорила, что таким образом, познавая жизнь, она получала образование.

После пятнадцати лет такого обучения Анна Мэри встретила Томаса Мозеса и вышла за него замуж. Она вспоминала: «Это была настоящая любовь. Он был прекрасный человек. Значительно лучше, чем я».

Но восхищение мужем не мешало ей считать себя полноправным партнером в семейных делах. Чтобы начать самостоятельную жизнь, молодожены с совместным имуществом в 600 долларов двинулись на юг, в Вирджинию, где сняли в аренду ферму. Здесь Анна Мэри родила 10 детей. Пятеро из них умерли в младенчестве.

Чтобы увеличить семейный доход, она без устали работала. Сбивала масло, делала картофельные чипсы и продавала соседям. После 18 лет жизни на юге семья снова переезжает на

север, в штат Нью-Йорк, где покупает молочную ферму. Дети вырастают и обзаводятся своими семьями.

В 1927 году ее муж умирает от сердечного приступа. Двое сыновей покупают фермы поблизости. А самый младший остается с матерью.

Ее окружали внуки и правнуки, и забота о них доставляла Бабушке Мозес большую радость. По совету сестры Анна Мэри начала рисовать, и это занятие пришлось ей по душе. «Я рисовала для удовольствия, чтобы занять себя чем-то в свободное время. Я не думала об этом, как о чем-то серьезном».

Она рисовала своим собственным методом – на столе, чтобы локти имели опору. Кисти размещались в старых кофейных банках. В ногах стояла канистра с белой краской, которой она раскрашивала фон.

Как-то близкие уговорили ее послать картины на местную ярмарку. Бабушка Мозес согласилась. Картины отвезли вместе с консервированными фруктами и вареньями. На ярмарке ее джемы и варенья получили много наград, а картины - ни одной.

Но в 1938 году в соседнем городке аптекарь выставил картины Бабушки Мозес в оконной витрине для продажи. По счастливой случайности мимо витрины проходил известный нью-йоркский знаток живописи и коллекционер Луис Кэлдор. Он заметил картины и был поражен мастерством автора. Он зашел в аптеку, попросил показать другие работы и купил все. Он узнал адрес художницы и назначил с ней встречу. Родственники Бабушки Мозес сочли его сумашедшим, когда он сказал, что сделает Анну Мэри известной на всю страну. Однако настойчивость и упорство Луиса Кэлдора не пропали даром.

В 1939 несколько работ Бабушки Мозес были отобраны для показа в Museum of Modern Art в Нью-Йорке. В 1940 в одной из художесвенных галерей была организована ее первая персональная выставка. А вскоре Анна Мария лично приехала в Нью-Йорк на фестиваль, посвященный Дню благодарения. В маленькой черной шляпке и черном платье с кружевным воротничком Бабушка Мозес произвела большое впечатление на публику и представителей прессы. Молва о талантливой художнице быстро распространилась по Америке. Бабушка Мо-

зес получила заслуженную известность, широкое признание и хороший доход. Ей было 79 лет. Она стала живым воплощением известной фразы - «никогда не поздно».

Картины Бабушки Мозес продавались по 3500 долларов. По тем временам это были огромные деньги. «Неплохо для моих лет», – говорила она. Анна Мэри называла свои картины «грезами о том, что было когда-то»: «Я подхожу к окну и долго смотрю на траву и листья деревьев. Я не устаю удивляться, как различаются оттенки зеленого цвета, как непохожи они один на другой. Но когда я готова рисовать, я закрываю глаза и представляю себе картину в своем воображении».

Полотно «Рождество дома»(Grandma Moses, Christmas at Home) - это воспоминание о веселом празднике. О том, как справляли его в те времена, когда она была еще девочкой.

«Когда-то я говорила знакомым, – вспоминала она. - Заходите к нам в гости на Рождество. Я всегда держала стол накрытым до самого Нового года, на случай, если кто-нибудь заглянет. Чтобы я могла угостить приготовленной к празднику едой. Жареным мясом, домашней колбасой, пирогами с яблоками. Рождество – это не один день».

Гостеприимство было ее отличительным качеством. Она всегда была рада встретиться и поговорить с каждым. Одно только удручало Бабушку Мозес - желающих ее увидеть стало слишком много.

«Прошу не беспокоить» - такая гостиничная табличка висела на дверях ее дома. Так родные предупреждали тысячи туристов, приезжающих посмотреть на картины, не тревожить Бабушку Мозес.

Те, кому удавалось проникнуть за предупредительную табличку, находили, что люди остались главным интересом Бабушки Мозес. Однажды ее спросили, каким достижением в своей жизни она гордится больше всего. Она ответила: «Я помогла кому-то».

Бабушка Мозес нарисовала более 1500 живописных работ. Особенно много, посвященных ее любимым праздникам – Дню благодарения и Рождеству. Ее картины не оставляют никого равнодушными. Они излучают теплый свет доброты.

Полны счастья и душевного спокойствия. Искусство Бабушки Мозес согревает сердца людей.

Благодаря своему уникальному стилю и мастерству, она стала наиболее известным в мире американским художником. Выставки ее картин объездили десять европейских стран и Японию, где пользовались особым успехом.

В 1949 году Бабушка Мозес приезжала в Вашингтон, и президент Гарри Трумэн вручил ей награду за высокие достижения в области искусства. Полотно «4 июля» (Grandma Moses, July Forth) до сих пор украшает стены Белого дома. Hallmark использовал ее картины в качестве репродукций для поздравительных открыток.

День столетнего юбилея художницы в 1960 году губернатор штата Нью-Йорк Нельсон Рокфеллер объявил «Днем Бабушки Мозес». Ее день рождения отмечался по всей стране, как национальный праздник.

Бабушка Мозес умерла 13 декабря 1961 года, спустя несколько месяцев после того, как ей исполнился 101 год. Посмертные статьи о талантливой художнице были опубликованы повсеместно в газетах Америки и Европы.

# РОБЕРТ ХЕНРИ И «ШКОЛА МУСОРНОГО ЯЩИКА»

На рубеже 20 века в американском изобразительном искусстве господствовал салонно-академический стиль - идеализированные пейзажи, отвлеченно-символические исторические картины, парадные портреты.

Но на изломе веков мечты о нации белых городов и зеленых долин уже давно были разрушены. В центре американской жизни возникли новые, стальные монстры – современные мегаполисы, такие, как Нью-Йорк и Чикаго. Города, с вздымающимися вверх небоскребами, хаосом автомобилей, бестолковой суетой спешащих людей, мишурой, блеском, нищетой и горечью. Огромные, шумные, они представляли собой вызов для живописцев. И в Америке появились художники-новаторы, которые приняли вызов с восторгом и восхищением.

В начале века в Филадельфии пятеро художников – борцов за свободу творчества, откликнулись на все убыстряющийся темп жизни. Они собрались, как пальцы в кулак, в единую группу и нанесли мощный удар по рутине академической школы, повернув американскую живопись в бурную стремнину современного искусства.

Старшим и признанным лидером группы был художник Роберт Хенри – высокий, быстроглазый, громкоголосый, пламенный философ искусства, теоретик и идеолог, талантливый педагог и яркая личность, с богатым событиями детством. Роберт Хенри родился в 1865 году в фермерской семье в Цинциннати, Огайо. В 1882 году его отец из-за спора о правах на землю убил человека, который пришел убить его, и семья, скрываясь от преследования, бежала в Колорадо, затем переехала в Нью-Джерси. Хенри хранил ужасную семейную тайну до конца своей жизни.

В 1886 году Хенри поступил в Пенсильванскую академию изящных искусств. Проучившись два года, уехал в Париж, где продолжил образование в Школе изящных искусств. Он по-

святил себя поискам новых художественных методов, много путешествовал по Европе, посещал музеи и галереи, изучал работы старых мастеров. Хенри отверг французский импрессионизм, который по его мнению, к концу века превратился в новый академизм. Вместо этого он нашел творческий стимул в жесткой прямоте великого французского художника Эдуарда Мане. Приверженец реализма, Мане наполнил картины образами повседневной жизни, изменил технику живописи, придавая полотнам непосредственный, этюдный характер.

Хенри вернулся в Америку зрелым мастером, обладающим уверенной, динамичной манерой письма, широким, свободным мазком кисти. В 1892 году он начал преподавательскую карьеру в Филадельфии. Вскоре Хенри объединил вокруг себя группу преданных учеников, проповедуя им в студии за бокалом пунша и гренками с сыром принципы активного, сильного реализма. Четверо художников - Эверетт Шинн, Джон Слоун, Уильям Глакенс и Джордж Лакс составили ближайший круг его последователей.

Эти люди принадлежали к самому стремительному «скоростному» направлению в истории живописи – они были газетные репортеры-рисовальщики. Технология печати в то время позволяла помещать скетчи непосредственно в газету без предварительной гравировки. Газетные рисовальщики были фактически журналистами, которые писали для читателей визуальные репортажи. На страницах газет они освещали пожары, убийства, аварии, ограбления, речи, выступления, парады.

Они носились из зала судебных заседаний к месту железнодорожной аварии, затем мчались к пожару в жилом здании. Художники делали короткие зарисовки на месте происшествия и заканчивали работу уже в редакции, стараясь успеть к выходу вечернего выпуска газеты. Необходимость требовала от них работать быстро, точно, аккуратно, и посредством нескольких тщательно отобранных деталей передать суть происходящих событий и запечатлеть на газетных страницах. Они делали то, чем сейчас занимаются фоторепортеры. С развитием и распространением фотографии офисы газетных рисовальщиков закрылись навсегда.

Молодые художники нашли в Хенри прирожденного лидера. Обаятельный и красноречивый, он научил их писать картины без принесения в жертву трепетности и спонтанности моментальной зарисовки. Утверждал, что газетные рисунки несут в себе задатки настоящего искусства. «Что нам нужно, – говорил он, – это больше ощущения ритма жизни и меньше «картиноделания»».

Для этой цели Хенри предлагал использовать живописную технику Мане – без чрезмерно тонких, суетливых мазков и тщательно обработанной поверхности. Вместо этого, как основа выразительности - сильная, энергичная, осязаемая работа кисти. Новый реализм не был натуралистическим, неосмысленно копирующим действительность или анатомию человеческого тела, а скорее социологическим, отражающим биение жизни современного города, ее беспокойный ритм, быстро меняющиеся ситуации.

Тяжелое детство Хенри не стало преградой на его пути. Напротив - было преимуществом в период, когда в обществе усиленно насаждался культ грубой мужской силы. После периода изящных, галантных денди, подобных Уистлеру, Хенри выделялся, как простой, незамысловато выражающийся художник-ковбой.

В 1902 году Хенри получил должность преподавателя в Школе искусств Нью-Йорка. Один за другим Лакс, Шинн, Глакенс и Слоун тоже переехали в Нью-Йорк. Они открыли мастерскую, где работали как художники и педагоги. Они призывали студентов «окунуться в жизнь». Для разных учеников под этим подразумевалось разное – читать Уитмена, Толстого, Достоевского, смотреть выступления танцовщицы Айседоры Дункан, посещать призовые боксерские бои, бродить по кварталам бедноты, играть в бейсбол, развлекаться в танцевальных клубах. Все это, безусловно, отнимало время от занятий живописью, но в то же время наполняло полотна пикантным вкусом реальной жизни. Хенри считал, что истинное призвание художника «заведовать тротуаром» и не отделять искусство от жизненной правды в угоду самым прекрасным эстетическим теориям.

Его ученики и последователи обладали острым, холодным, отстраненным взглядом репортеров, свободным от сентиментальности и слащавости. Проницательные и беспристрастные, они находили неиссякаемые источники сюжетов в каждодневной картине городской жизни.

Впервые в истории американского искусства появились живописные работы, показывающие жизнь огромного мегаполиса с «изнанки» - его задворки, грубые, порой, вульгарные и непристойные стороны существования, трущобы, грязные зрелища, ночные бары. Героями картин стали проститутки, пьяницы, нищие, объектами - разделанные свиные туши, перенаселенные дешевые квартиры, развешенное на улице белье, жестокие боксерские бои на денежные ставки.

Влиятельные круги академии пытались противостоять вновь возникшему демократическому реализму и установили жесткую цензуру при отборе картин на ежегодные выставки. Хенри как член академии неустанно боролся за снятие принятых ограничений.

Бунт произошел, когда работы Лакса, Шинна и Глакенса, в то время уже известных художников, без всяких объяснений были отвергнуты от участия в выставке. Хенри, член жюри академии, бросил все силы на то, чтобы его ученикам и друзьям была предоставлена возможность демонстрировать живописные полотна. Долгое время велись напряженные переговоры. В итоге Хенри отказался от показа на выставке двух своих работ, но несмотря на неимоверные усилия, не смог убедить принять картины учеников. В этот же период академия отказала в членстве 33 из 36 кандидатур, включая друзей Хенри. Он был сыт по горло, вышел из состава академии и выступил с резким заявлением, назвав академию «кладбищем искусства».

Хенри решил организовать независимую выставку и собрал друзей, чтобы обсудить вопрос о покупке галереи. В 1908 году свирепая «пятерка» вступила во владение одним из выставочных залов в Манхеттене и заполнила его вернисажем картин. К ним присоединились три художника других направлений - Артур Дэвис, Эрнест Лоусон и Морис Прендергаст. Хенри не хотел менять «одну ортодоксальность на другую» и

принципиально не ограничил представительство только своими учениками. Выставка стала известна по количеству участвующих художников – «Восьмерка». В прессе появились многочисленные статьи о восстании мятежной «Восьмерки» против академии и, когда выставка открылась 3 февраля 1908 года, толпы народа заполнили галерею. Ее посещали 300 человек в час, а продажи картин превысили 4000 долларов.

Вид убогих жилищ бедняков задевал чувствительную публику. Сенсационная пресса провозгласила работы шокирующими. О художниках писали: «апостолы мерзости с извращенным воображением», «маратели искусства», «черная банда». Критике подвергалось техническое несовершенство полотен, недостатки рисунка, мрачный колорит. В действительности щедрое использование черной краски фактически означало возврат в прошлое - к Рембрандту, Гальсу и Гойе. Но выбор сюжетов картин был таким же новым, как и наступившее двадцатое столетие. Выставка вызвала озлобление консервативной прессы, и группа получила прозвище «Школа мусорного ящика».

Были и положительные рецензии, отмечавшие независимость работ, новизну и, особенно, реалистический подход к отображению окружающей жизни. Виды города, написанные Глакинсом, Лаксом, Шинном и Слоуном завоевали всеобщее внимание. Их картины вызывали сложное ощущение – человеческим чувствам противопоставлялся мир чудовищно разросшегося, поглотившего все живое огромного города.

Несмотря на нападки и издевательства, выставка художников «Школы мусорного ящика» стала краеугольным камнем в развитии американского искусства. Она эффективно выявила закостенелость Национальной академии, показала, что академическая школа смехотворно далека от современной жизни. Философская позиция Хенри подняла реалистическую живопись на новый уровень и заложила основу американского социалистического реализма 30-х годов. Многие члены «Школы мусорного ящика» были социалистами, но в их картинах абсолютно отсутствовала идеологическая направленность. Они стремились объективно запечатлеть действительность, не выражая ни гнева, ни протеста.

Интерес к работам «Школы мусорного ящика» был такой огромный, что участники организовали передвижную выставку, которая посетила Филадельфию и еще восемь городов Америки. Выставка показала, что художникам, критикам и публике необходимы нетрадиционные вернисажи и более полное представительство новых течений в искусстве.

Вскоре произошло стремительное изменение курса художественных направлений. Многие из самых талантливых молодых художников присоединились к «Школе мусорного ящика». Среди них – выдающийся американский живописец – Джордж Беллоуз.

Национальная академия отреагировала тем, что временно ослабила контроль при отборе картин для участия в выставках, а также избрала в члены академии двух учеников Хенри, в том числе - Джорджа Беллоуза, ставшего самым молодым членом академии за всю ее историю.

Роберт Хенри продолжал неустанно заниматься организацией независимых «бесконкурсных» выставок. Он преподавал во многих художественных учебных заведениях, в том числе в нью-йоркской «левой» Ferrer Central School, где среди его учеников был Лев Троцкий. В поисках живописных сюжетов Хенри много путешествовал по Америке и Европе. Его любовь к изобразительному искусству распространялась далеко за пределы учебных классов - в 1923 году он опубликовал книгу «The Art Spirit», которая многократно переиздавалась и до сих пор широко используется в качестве учебника.

Замечательный мастер, Хенри не прекращал писать картины, теплые, живые, яркие портреты, особенно детей. Он был значительно более прогрессивным в теории, чем на практике, но побуждал студентов искать и совершенствоваться.

В 1913 году Роберт Хенри совместно с группой художников организовал в Нью-Йорке вернисаж. Он проходил в помещении городского оружейного склада и получил название Armory show (выставка в Арсенале).Выставка впервые познакомила американскую публику с новейшими направлениями изобразительного искусства и явилась эпохальной демонстрацией современного европейского модерна.

Художники «Школы мусорного ящика» были активными участниками выставки, но прогрессивному реализму «Школы» была суждена недолгая жизнь. Он был вытеснен, сметен волной модернизма, захлестнувшего американское искусство после Armory show. Сущность нового художественного мировоззрения состояла в отказе от традиций реализма. Поворот к беспредметному искусству привел к исчезновению образной основы, составляющей саму суть художественного творчества. Модерн в конечном счете явился причиной раскола американской живописи на реализм и множество сменяющих друг друга формалистических направлений. Вскоре абстракционизм в Америке фактически стал официальным направлением искусства.

Новые стили требовали новых технических методов и приемов, которые по мнению одного из критиков, нередко сводились к «арифметической сумме четырех составляющих – Амбиции, Возбуждения, Уродования и Высмеивания».

Такие принципы были чужды и неприемлемы для Хенри и его друзей. Они считали, что настоящие художники - очевидцы событий, острые наблюдатели, отображающие жизнь резко, стремительно, точно, порой - угрюмо и мрачно, но всегда достоверно.

В начале двадцатого века группу художников назвали «Школа мусорного ящика». В то время это звучало, как оскорбительное прозвище, насмешка над живописцами, которые находили вдохновение на грязных задворках и мусорных свалках. Но, как случается иногда, оскорбление превратилось в символ гордости и признания, и имя закрепилось в истории искусства.

Произведения художников Роберта Хенри, Эверетта Шинна, Джона Слоуна, Уильяма Глакенса, Джорджа Лакса, Джорджа Беллоуза в настоящее время входят в сокровищницу американского искусства. В действительности они писали очень мало мусорных свалок и практически не сформировали никакой школы. Каждый художник шел своим особым творческим путем, и каждый заслужил отдельного внимания. Живописцев объединяло одно - они были последовательные и неуклонные борцы за новый тип реализма – эмоционально заостренного, содержательного, актуального.

# ДЖОРДЖ ЛАКС

Из всех прославленных живописцев группы «Школа мусорного ящика» к Джорджу Лаксу больше всего подходит определение «богемный» художник. Друзья называли его Здоровяк Лакс, и в духе этого громкого прозвища он нашел вдохновение не в творчестве Клода Моне или Огюста Ренуара, а такого же «крепкого» голландца - Франса Хальса.

Лакс всегда привлекал к себе внимание литераторов. Говорили, что Теодор Драйзер воплотил многие черты характера художника в образе главного героя романа «Гений». Щедрый, склонный к разглагольствованию, грузный, но не лишенный элегантности, Лакс сочетал в себе противоречия лучшего и худшего, не ощущая при этом ни малейшего внутреннего конфликта.

Джордж Лакс родился 13 августа 1866 года в городе Вильямспорт, штат Пенсильвания в семье иммигрантов из центральной Европы. Его отец был врачом, мать - художником-любителем и музыкантом. Впоследствии семья переехала в шахтерскую местность на юге Пенсильвании, где еще в детстве Джордж узнал о бедности, нужде и сострадании, наблюдая, как родители помогают шахтерским семьям.

Лакс начал трудовую жизнь в театре. Джордж и его младший брат играли в водевилях в начале 1880-х, когда были еще подростками.

Но Лакс решил стать художником. Он ушел из театра и поступил в Пенсильванскую академию изящных искусств. Затем отправился в Европу, где учился в школах живописи и знакомился с работами старых мастеров, особенно восхищаясь картинами Веласкеса и Франса Хальса.

В 1893 Лакс вернулся в Филадельфию и поступил на работу художником - иллюстратором в одну из филадельфийских газет. Вскоре по заданию редакции отправился на Кубу в качестве военного корреспондента, посылая рисунки, сделанные на поле боя.

Опыт газетного репортера-рисовальщика оказался реша-

ющим в карьере Лакса. Не столько в смысле влияния на его творчество, сколько в приобретении верных и преданных друзей. Работая в газете, он познакомился с Джоном Слоуном, Уильямом Глакенсом и Эвереттом Шинном. Они собирались в студии Роберта Хенри, талантливого живописца, несколькими годами старше. Хенри мечтал о создании нового стиля изобразительного искусства, реально отражающего время и жизненный опыт художников. Что касается Лакса, то он был готов слушать, но как личность, не чувствовал себя особенно уютно в роли ученика или послушника, наставляемого и поучаемого.

Вскоре Хенри переезжает в Нью-Йорк. Лакс следует за ним и начинает сотрудничать с одной из нью-йоркских газет ("New York World"). Спустя короткое время, филадельфийские друзья Лакса – Глакенс, Шинн и Слоун присоединяются к нему.

Лакс никогда не чувствовал неприязни к работе в газете и презрительно относился к «чистюлям» от искусства, которые боялись испортить, «испачкать» свое мастерство, работая в периодических изданиях. «Я терпеть не могу, – заявлял он, – художников, утверждающих, что их стиль был разрушен вынужденной работой для газеты или рекламы, называя это искусство «продажным». Любой стиль, который можно осквернить, запятнать, запачкать подобным образом, не стоит держать в чистоте. Работа в рекламе, и особенно в газете, представляет художнику неограниченные возможности для самовыражения и познания жизни. Если – нет, значит ему просто нечего сказать!».

И все же Хенри убедил своих друзей бросить иллюстрацию и применить художественное мастерство в станковой живописи, акварели и пастели. Лакс быстро освоил технику живописи, заполнив альбомы набросками ярких характеров – рабочих, докеров, детей трущоб, социальных изгоев. Создал великолепные полотна, написанные в жесткой, энергичной манере Хальса.

Его друзья тоже с энтузиазмом взялись за дело. И хотя каждый имел свой особый характер и талант, Лакс был самым незабываемым среди них. Один из критиков так описывал личность художника: «У него не было терпения, не хватало сдержанности, он был грубоват. Не было ничего деликатного,

тонкого ни в его характере, ни в смелости и прямоте его искусства. Он безрассудно хвастался своим мастерством на боксерском ринге. Выпил с избытком свою долю алкоголя. Разбрасывал по полотну краску с физическим удовольствием, создавая при этом вещи потрясающего эффекта».

Когда Лакс выставил свои картины в National Arts Club в 1904 сила его таланта была очевидна. В это время появились лучшие работы художника, такие, как «Шалуньи» (George Lucks, Spielers). Очаровательные уличные бродяжки, беспризорницы с упоением танцуют под звуки уличной шарманки. Их счастливые лица резко контрастируют с грязными, измазанными ручками. Картина выражает любовь к жизни, и в то же время скрытую печаль. Лакс говорил: «Эти дети скоро состарятся и умрут. А пока пусть наслаждаются танцем и радуются жизни!» «Сентиментальный, чувствительный или наоборот, Лакс писал правду такой, какой он ее видел», - утверждал его друг Эверетт Шинн.

В 1907 году Национальная академия отвергла представленное на ежегодную выставку полотно Лакса. Хенри, сам член жюри академии, был разъярен. Он обвинил членов академии в слепоте и недальновидности, заявив, что система жюри ошибочная, несправедливая и означает фактически закрытие дверей в искусство для начинающих живописцев.

Художники предприняли ответные действия. Они назвали себя восьмеркой и возвестили о выставке в одной из галерей Нью-Йорка. Все участники выставки, в том числе: Лакс, Глакенс, Шинн и Слоун к тому времени были уже широко известны, несколько лет выставлялись, средний возраст – за сорок лет.

Они верно рассчитали – выставка не только вызвала шок у академии, но и потрясла большинство критиков, дружно выступивших против «нарушителей», которые тащили «грязь» в святой храм искусства. Они с презрением дали группе прозвище «Школа мусорного ящика», утверждая, что у художников нет ни артистических способностей, ни техники, ни таланта.

Что касается Лакса, то у него не было ни малейшего сомнения в своем таланте. Он самоуверенно утверждал это и без малейших колебаний бросался на тех, кто думал иначе.

Зная тонкости пива и сыра не меньше, чем тонкости искусства, он громогласно восклицал: «Техника – ты говоришь!? Послушай! Я могу писать шнурками, окуная их в жир! Это или есть в тебе, или нет! Кто учил Шекспира технике? А Рембрадта? А Джорджа Лакса? Смелость! Жизнь! Вот моя техника!»

Но на самом деле Лакс владел техникой и владел великолепно. Каждая его картина - кусок жизни, срезанный до кости, до сути и брошенный на полотно. Порыв вдохновения, сгусток эмоций, сумасшедшая, острая живописная манера, и картина закончена. В этом смысле Лакс был виртуозом кисти, нечто сравнимое но, конечно, не равное Хальсу и другим голландцам, которые бродили по питейным заведениям, окуная пальцы в жизнь низов. Отсюда его конфликт с академией. Лакс ввалился в американское искусство в подбитых железными гвоздями тяжелых, грязных башмаках.

Художники «Школы» сыграли ведущую роль в понимании того, что может быть приемлемой, допустимой темой для произведения искусства, а что – нет. И Лакс безусловно был сильнейшим реалистом группы.

Он мастерски писал сцены городской жизни, являющиеся отличительной особенностью стиля «Школы». Полотно «Hester Street» (George Lucks, Hester Street) из коллекции Бруклинского музея запечатлело сцену жизни еврейских иммигрантов. Лакс, сквозь призму изображенных в энергичной манере покупателей, лоточников, случайных прохожих, любопытных зрителей, передал картину этнического разнообразия, характерного для Нью-Йорка на переломе столетия. Живописная работа демонстрирует великолепное умение Лакса владеть заполненной толпой композицией, схватывать и передавать выражение лиц, жесты и даже отдельные детали фона.

Критики часто указывали на блеск, яркость, которую Лакс был способен вынести из хаоса своего существования. «Mrs. Gamely» (George Lucks, Mrs. Gamely) была написана за три года до смерти художника. Каждый может разглядеть годы достойной жизни старой леди. Мастерски передано удовлетворение тем малым, чем судьба наградила ее. Можно быть уверенным, что петух которого она держит в руках, прижимая к

себе так нежно, никогда не будет вариться в супе. Он станет другом и компаньоном, но никогда - едой.

В этом портрете так много от Франса Хальса! Обоих художников прежде всего интересовали характеры персонажей и важнейшей целью было отражение светлых моментов жизни героев. «Пиши человека так, чтобы было видно, что он из себя представляет на самом деле!» - таким был девиз Лакса и Хальса тоже.

Лакс мог создавать шедевры и знал это. Он вырос в шахтерской местности, и тональность многих его работ передает мрачность и темноту угольных забоев. Его сочувствие и симпатия к простым людям корнями уходили в отсеки рудников, где стучат отбойные молотки, и вспыхивают во мраке лампы на шахтерских касках.

Именно оттуда произошли потрясающие портреты, такие, как «Breaker-boy», (George Lucks, Breaker - boy) - шахтерский мальчик, который на мгновение оторвался от работы и взглянул нам в глаза. Взгляд жесткий, напряженный, вызывающий, как отображение жизни, которое никогда не было приукрашено художником, а только ужесточено. Картина должна была вызвать взрыв эмоций, взбудоражить чувства, разжигать, испепелять, нападать и ранить, что всегда удавалось Лаксу, благодаря его выдающемуся мастерству и блестящему исполнению.

Художник работал импульсивно, интуитивно, порывисто. Жил на пределе и расплатился в конечном счете мраком неизвестности. Но он никогда не ощущал недостатка в заступниках, защитниках своего эксцентричного поведения и неоднозначных результатов художественного творчества. Лучшие картины, созданные им, заставляют забыть все посредственные. Но даже в несовершенных достаточно того, что волнует, не оставляет равнодушным.

Лакс был рожден бунтарем и мятежником и был одной из самых ярких, необычайных личностей американского искусства. Он гордился собой и любил повторять, что как художник полностью создал себя, всячески преуменьшая влияние Роберта Хенри и других современников. Часто выступал с преувеличенными, гиперболическими высказываниями и

утверждениями. Преднамеренно говорил неясно и туманно о подробностях биографии, предпочитая сохранять атмосферу таинственности и загадочности вокруг своей личности.

Он чувствовал себя своим и на ринге, и в кабаке, так же, как в музее и галерее. Много пил, и его другу, а в одно время соседу по комнате, Глакенсу, приходилось нередко раздевать его и тащить в постель после ночи беспробудного пьянства. И хотя многие подтверждали этот порок, все так же говорили о нем, как о человеке с добрым сердцем, который поддерживал людей, живущих в тяжелых условиях. Лакс был личностью парадоксальной - человек чудовищного эгоизма и необыкновенного великодушия и щедрости.

Он преподавал несколько лет в студенческой Художественной лиге, но в конечном счете, чего и следовало ожидать, из-за разногласий с руководством был уволен. После этого он продолжил преподавание в своей собственной школе- студии на чердаке одного из нью-йоркских домов, которая существовала до самой его смерти. Один из студентов вспоминал Лакса, как обаятельную личность. Художник наслаждался лестью и похвалами учеников. Был совершенно равнодушен к модернизму, отказывался проповедовать его принципы и оставался предан реализму до конца своих дней.

Окружающие потакали его слабостям. Никто не оспаривал «правдивые» истории о подвигах во время работы военным корреспондентом на Кубе, или о том, каким он был знаменитым боксером в студенческие годы. С ним скорее нянчились, чем критиковали. В атмосфере понимания и великодушия друзей, удовлетворяя свои пороки, Лакс постепенно разлагался. Но огонь его творчества не угас, пока не был сожжен последний кусочек жизни.

Незадолго до смерти, Лакс защитил свой образ жизни. Он сказал репортерам, что один из друзей спросил его: «Если бы у тебя была возможность начать жизнь сначала, прожил ли бы ты ее так же?» - «Ну! Ну! Вот мы здесь, в горьких слезах сожаления... Так?!... Увы, хотя я и буду жестоко раскритикован за это, но во всяком случае, не буду виноват в лицемерии. Ответ моей жизни – да!!!»

Лакс был найден мертвым в подъезде ранним утром 29 октября 1933 года. Сын Уильяма Глакенса писал о смерти Лакса, что в противоположность утверждению газет, заявивших, что художник скончался по дороге на утренние этюды, он был избит до смерти, поссорившись с одним из посетителей ближайшего бара.

Огромная толпа людей, включая членов семьи, бывших студентов, прошлых и настоящих друзей провожала его в последний путь. Лакс был похоронен в расшитом жилете восемнадцатого века - самом ценном своем имуществе.

Джордж Лакс более, чем какой-либо другой художник, был впереди своего времени. И хотя прожитая им жизнь далека от совершенства, он сказал своей судьбе: «Да!». Мы тоже можем сказать: «Да!» великолепному искусству замечательного художника, будучи уверенными, что его живописные полотна будут жить долго - до тех пор, пока у публики есть интерес и желание смотреть на картины.

# УИЛЬЯМ ГЛАКЕНС

Часто мы ищем в произведениях искусства отражение драмы или трагедии. Возможно, это совпадает с нашими собственными чувствами или тем, что мы, порой, смотрим на жизнь, как на тяжелое и трудное бремя.

Любить живопись Уильяма Глакенса - значит, прежде всего, отдаться праздничному настроению. Художник ничего не придумывал, не фальшивил, передавая то, что он видел и как он это видел. Стремился донести до нас простую истину, что не следует избегать развлечений, радостей и удовольствий жизни.

Уильям Глакенс родился 23 марта 1870 года в Филадельфии, где его семья жила в течении многих поколений. Он закончил престижную Центральную среднюю школу. Его другом и одноклассником был Альберт Барнс, впоследствии химик-изобретатель, коллекционер произведений искусства и большой почитатель его работ. На протяжении всех школьных лет Глакенс проявлял интерес к рисованию и черчению.

Формальное художественное образование Глакенса ограничилось вечерними классами в Пенсильванской академии изящных искусств. Настоящее же образование он получил, работая газетным рисовальщиком в периодических изданиях своего родного города.

В академии Глакенс подружился с Джоном Слоуном, который также закончил Центральную школу и учился у художника-реалиста Роберта Хенри. Глакенс стал посещать встречи в студии Хенри и под его влиянием решил заняться станковой живописью. Хенри недавно вернулся из Парижа, и в 1895 году Глакенс сел на корабль, перевозивший домашний скот, и отправился во Францию, где провел больше года, рисуя и путешествуя. Вдохновленный картинами Эдуарда Мане, стал делать жанровые зарисовки на улицах, в парках и кафе.

Вернувшись в Америку, Глакенс переехал в Нью-Йорк и работал репортером-рисовальщиком в периодической прессе. В 1898 году по заданию журнала «Мак Клюр» отправился на Кубу, выполнив серию рисунков о ходе испано-американской

войны. Глакенс выезжал на передовую, участвовал в боевых действиях и даже заболел на фронте малярией. Участие в военных операциях и личные наблюдения обусловили глубокую правдивость его живых, броских рисунков, наполненных динамикой и драматизмом.

Блестящий рисовальщик, Глакенс сочетал острую наблюдательность, уверенную руку мастера, великолепную способность передавать динамику действия и общее настроение происходящих событий. Эти качества позволили ему после возвращения отказаться от репортерских рисунков и заняться иллюстрациями к рассказам, историческим романам и другим литературным произведениям.

В 1899 году Глакенс приступил к работе над иллюстрациями историй жизни еврейских иммигрантов на Ист-Сайте автора Авраама Кагана. Иммигрант из Литвы, Авраам Каган, уважаемый писатель-романист, был основателем первой выходящей на идише газеты "Forward". Его истории «Rabby Eliezer's Christmas», опубликованные в «Scribner Monthly Magazine», иллюстрировал Глакенс. Подготовительные рисунки показывают, что вначале художник делал быстрые наброски на улицах, затем в студии кропотливо работал над окончательным вариантом, часто создавая несколько версий иллюстрации, до тех пор пока не был удовлетворен результатом.

Но настоящей страстью Глакенса стала живопись, и скоро его картины, изображающие красочные сцены праздничной толпы, отдыхающей в парках, на улицах города или на пляжах, становятся известными и популярными.

В 1904 году Глакенс женился на художнице Эдит Димок, происходившей из зажиточной семьи из штата Коннектикут. Супруги жили в доме на Гринвич Вилледж, где растили двоих детей - Lenna и Ira. Многие из его друзей вели по стандартам того времени богемный образ жизни, но подобное определение совершенно не подходило к Эдит и Уильяму Глакинсам.

Один из знакомых Глакинсов вспоминал, что их дом был неотъемлемой частью «обаятельного, прекрасного, утонченного времени. Окруженные шедеврами Глакенса, друзья погружались в приятные воспоминания. Эдит Глакенс была

изумительной хозяйкой. Юные Lenna и Ira дополняли семейную картину. Счастливые, довольные они весело проводили время со своими друзьями – молодыми художниками и взрослыми, которые знали их с детства, такими, как Эверетт Шинн и другими, вошедшими впоследствии в знаменитую «Школу мусорного ящика». Вся атмосфера дома была наполнена неповторимым духом Нью-Йорка тех лет, который безвозвратно уходит в прошлое...»

Глакенс стал одним из основателей группы художников, известной под названием «Восьмерка». Группа, в которую входили также Роберт Хенри, Артур Дэвис, Морис Прендергаст, Эрнест Лоусон, Эверетт Шинн, Джон Слоун, Джордж Лакс, возникла спонтанно.

В 1908 году художники решили выставить свои работы в одной из нью-йоркских галерей после того, как их картины неоднократно отвергались жюри для участия в национальных выставках. Выставка имела колоссальный успех и экспонировалась во многих городах и штатах, а художников стали приглашать для участия в официальных выставках. В прессе появился термин «Восьмерка», ставший неофициальным названием группы.

Художники «Восьмерки» выступали против догм оторванного от жизни официального искусства и привнесли в американскую живопись столь важное понимание, что бесстрастный, невыразительный или только героический подход к искусству недостаточен. «Восьмерка» были крепкие ребята, которые не боялись отображать любые стороны жизненной драмы. Но если Слоуна и Лакса интересовали социальные аспекты повседневной жизни, то Глакенс сконцентрировался на мире не обязательно богатых, но веселых и счастливых.

Позже художников «Восьмерки» искусствоведы оформили в американскую «Школу мусорного ящика» - реалистическое художественное направление, основанное на изображении сцен жизни различных районов Нью-Йорка, в том числе беднейших кварталов, их жителей, проституток и пьяниц, белья на веревках и боксерских поединков в клубах, а также жанровых картин в парках и на городских пляжах.

Глакенс понимал, что нелегко завоевать признание, изображая бытовые сцены, рассматриваемые тогда академическими кругами, как вульгарные и непристойные. С 1910 художник начал работать над персональным колористическим стилем, что символизировало его отход от живописи «Школы мусорного ящика». Он совершил поворот от мрачноватых, темных тонов Мане к свежему, радужному мерцанию палитры импрессионистов.

Его работы часто сравнивали с картинами Ренуара и даже называли подражателем Ренуара. Ответ Глакенса на подобную критику был всегда одним и тем же: «Можете ли вы назвать лучшего художника, чем Ренуар, по стопам которого стоит следовать?». Восхищение Ренуаром становится явным в его картине «Обнаженная с яблоком» (William Glakens, Nude with Apple), выполненной в светлой красочной гамме. Технически, картина - дань уважения и поклонения великому импрессионисту. Но кроме того - дань восхищения хорошенькой, привлекательной модели и, в большой степени, отражение собственного тихого, благодарного характера художника. Впрочем, критики отмечают, что палитра Глакенса более приглушенная за счет темного фона, а его обнаженные фигуры менее чувственные, чем у французского мастера.

Примерно в это время миллионер-изобретатель Альберт Барнс, его одноклассник и друг по Центральной школе, начал изучать и коллекционировать искусство европейского модерна. Он попросил Глакенса приобрести для него несколько «продвинутых» работ во время поездки в Париж и осуществил финансирование покупок. Глакенс возвратился с двадцатью картинами Сезанна, Ренуара, Мане, Матисса, Ван Гога, Пикассо и других художников, что послужило началом богатейшей коллекции Барнса в Мерионе, пригороде Филадельфии.

Они оставались близки и в дальнейшем. Глакенс давал Барнсу ценные советы по новейшим направлениям искусства и рекомендации по приобретению картин. Барнс стал его патроном и покровителем, признавая неоценимый вклад художника в создании коллекции. Он писал: «Наиболее важным и единственным образовательным фактором для меня является

постоянная связь с другом всей моей жизни, который сочетает в себе величие художника с величием человеческого разума».

Постепенно Глакенс, по его собственному признанию, начал ненавидеть заказы на иллюстрации и все больше уделял времени «свободной» живописи, отображая жизнь светского общества. В известной картине «У Мукена» (William Glakens, At Mouquin's) художник воспроизвел сцену в фешенебельном нью-йоркском ресторане и пару, только что закончившую изысканный обед. Полотно наполнено настроением созерцательности, умиротворения и беззаботности. Художник комментирует происходящее добродушно, без глубоких размышлений, скорее как иллюстратор, запечатлевший случайно выхваченный кусок жизни.

Ни один французский живописец не считал бы странным для себя взяться за изображение подобной сцены. В конце концов, Мане создал великолепное полотно «Бар в Фоли-Бержер». Кафе были обычным материалом для художников Парижа. Но не в Америке. Почему-то здесь наиболее знакомое и привычное не привлекало, не считалось достойным живописного произведения. Это было приоритетом Глакенса привнести в Америку подобные сцены и расширить понимание общества посредством искусства.

Однако и ему пришлось получить свою долю атак консервативных критиков. Но в противоположность Хенри и Слоуну, Глакенс был мягкий, терпимый, благородный человек, и его не трогали политические интриги мира искусства.

Он был избран главой Комиссии по отбору живописных полотен американских художников для знаменитой выставки в Арсенале в 1913 году (Armory Show) и стал первым президентом Общества независимых художников.

Среди нью-йоркских художников Глакенс получил известность своими искушенными, образованными взглядами и широкими космополитическими вкусами. Не удивительно, что он был гораздо менее расстроен и раздражен европейским модерном, представленным на выставке в Арсенале, чем его коллеги из «Школы мусорного ящика», которые считали выставку угрозой американскому реалистическому искусству.

И все же он не всегда воспринимал искусство художников-модернистов. Он писал: «Их картины всего лишь наброски, плоские вертикальные проекции, встроенные в дизайн. Безусловно, каждый художник имеет право писать то, что ему нравится, но никто не должен слишком далеко удаляться от реалистического изображения».

К концу 1920-х Глакенс был уже в состоянии содержать семью продажами своих картин. В 1925 художник уехал во Францию, где оставался до1932 года, рисуя в окрестностях Парижа и на юге Франции. Изучал работы импрессионистов и адаптировал полученные знания в своем творчестве.

Стиль художника менялся на протяжении всей его жизни. В ранних работах использовались темные драматические цвета и энергичные мазки. Под влиянием импрессионистов в картинах художника появились более яркие цвета, нежные, перламутровые оттенки. Глакенс воспринимал влияние различных идей сознательно, без застенчивости, чувствуя, что жизнь, которую он отображал на своих полотнах, была его личным вкладом в художественную культуру.

Позже Глакенс стал известен портретами, а в конце жизни сосредоточился на натюрмортах с фруктами и цветами. Одна из наиболее амбициозных композиций среди его поздних картин, типичная для стиля и объекта 1930-х годов, картина «Автомат для прохладительных напитков» (William Glakens, The Soda Fountain).

Мир радости и веселья Глакенса - это то, что необходимо всем. Человек испытывает потребность видеть прекрасное, и это является основной функцией и задачей художника. Несмотря на изменение пристрастий, Глакенс всегда искал красоту и находил ее там, где обычный глаз видит нечто дурное или нелепое. Выразить счастье в цвете было главным импульсом художника, поскольку он считал, что именно цвет делает мир счастливым.

В живописи Глакенса отразилась глубина Мане, его основательность и твердость. В яркости и чистоте красок - любовь к палитре Ренуара. Но картины, принадлежащие кисти художника, являются истинными выразителями духа американского изобразительного искусства.

В последние годы жизни Уильям Глакенс стал лауреатом многих премий, его картины получали золотые медали на ежегодных выставках Академии изящных искусств Пенсильвании. В 1933 Глакенс был, наконец, избран членом Национальной академии художеств. Это случилось за 5 лет до его смерти. Умер художник внезапно 22 мая 1938 на отдыхе в Уэстпорте, штат Коннектикут.

## МАКСФИЛД ПЭРРИШ

Это был 1999 год. В Филадельфии, в музее Пенсильванской академии изящных искусств объявлена выставка работ художника Максфилда Пэрриша. Имя художника ни о чем не говорило мне. Я приехала на выставку, случайно увидев в рекламном буклете маленькую репродукцию его картины. И решила, что непременно должна увидеть работы неизвестного мне живописца.

Я подошла к музею и остановилась, пораженная невиданной доселе в Америке картиной. От входа длинной змеей тянулась очередь. Она огибала здание и скрывалась где-то в ближайших переулках. Меня удивило также то, что очередь не выглядела унылой или понурой в своем ожидании. Напротив, люди разного возраста оживленно переговаривались, улыбались друг другу. Словно они собрались для долгожданной и радостной встречи.

Я поспешила в конец очереди и встала за молодой парой. Взглянула на буклет. С репродукции на меня смотрела рыженькая девчушка. Она сидела на перевернутом цветочном горшке, подперев кулачком подбородок. Темные брови упрямо сдвинуты. Голубые глаза смотрели внимательно и изучающе.

Стоявшие впереди молодые люди обратились ко мне: «Как нам повезло! Правда? Какая удача! А ведь может так случиться, что мы никогда больше не увидим выставки его картин!» - «Почему? - спросила я, удивленная.» - «Они не любят его.» – услышала я странный ответ.

Я бродила по залам выставки, потеряв счет времени, совершенно ошеломленная увиденным. Переходила от картины к картине, возвращалась и долго стояла перед каждой, очарованная, не в силах покинуть волшебную страну, созданную кистью великого мастера.

Ни один американский художник не пользовался такой известностью в первые десятилетия двадцатого века, как Максфилд Пэрриш. Писатель Скотт Фицджеральд в своей новелле

«Майский день», опубликованной в 1920 году, написал, что отражение лунного света на оконном стекле было оттенка Максфилда Пэрриша. И ни у кого не вызывало вопроса, почему писатель использовал такое сравнение и кто такой Максфилд Пэрриш.

В период, называемый «Золотым веком иллюстрации», имя художника было известно практически в каждой американской семье. Никогда раньше и никогда позже целое поколение американцев не росло, окруженное журналами, книгами, календарями, коробками шоколадных конфет, украшенными репродукциями картин замечательного художника.

В своих живописных работах Максфилд Пэрриш создал мифическое царство, заполненное гномами, драконами, сказочными героями. Он рисовал прекрасных нимф, возлежащих на берегах голубых озер. Старинные замки, отраженные в прозрачной воде. Художник работал в манере, не принадлежащей ни к одному направлению живописи. Уникальное сочетание красок, экзотических характеров, фантастических пейзажей привлекало множество людей, имеющих доступ к его работам через журналы и книги. Пэрриш был художником для массовой аудитории, а не для немногих избранных.

В то время печатные издания были средствами массовой информации и занимали позицию телевидения сегодня. Благодаря им, и несмотря на постоянное сопротивление Максфилда Пэрриша своей собственной популярности, художник стал национальной знаменитостью.

Но прошло время, и искусство Пэрриша исчезло с глаз и памяти публики, кануло в неизвестность. Имя его было забыто, к картинам утрачен интерес. Творчество художника было отнесено законодателями искусства к «коммерческому» направлению и отделено непреодолимой пропастью от «настоящей» живописи.

Только в последние десятилетия произошло возрождение интереса к работам Максфилда Пэрриша. Началось углубленное изучение его жизни, живописных полотен и уникальных методов работы. Его художественное наследие не имеет себе равного по волшебному обаянию и колдовской силе. Оно во-

площает в себе идею, о которой художник написал однажды: «Если слишком долго смотришь на жизнь и окружающий мир глазами другого человека, то уже никогда не сможешь смотреть на них своими собственными глазами». Из всех американских художников Максфилд Пэрриш, бесспорно, оказал наибольшее влияние на жизнь общества и его культуру. На современных аукционах его работы продаются по 3500 долларов за квадратный дюйм.

Пэрриш родился в Филадельфии 25 июля 1870 года. Родители дали ему имя Фредерик. Впоследствии он изменил свое имя на Максфилд, и под этим именем стал известен в артистических кругах и среди широкой публики.

Пэрриш произошел из обеспеченной семьи. Его предком был Эдвард Пэрриш, знатный квакер, близкий друг Уильяма Пенна и его соратник по освоению Пенсильвании. Прапрадедушка - врач Джозеф Пэрриш жил в Филадельфии. У него лечился художник и квакерский проповедник Эдвард Хикс, автор знаменитых «Мирных Царств». Одну из своих картин - «Ниагарский водопад», Хикс нарисовал на каминной доске в доме доктора Пэрриша. В Филадельфии есть улица Пэрриша. Она названа в честь Исаака Пэрриша, известного бизнесмена, гражданина и борца за освобождение рабов.

Трудно себе представить более идеальное окружение, чем то, в котором рос и воспитывался Максфилд Пэрриш. Его высокообразованные родители поощряли и развивали художественное дарование мальчика, знакомили его с музыкой, литературой и живописью еще в раннем возрасте.

Это был разительный контраст с атмосферой, в которой рос его отец, Стефан Пэрриш. Он воспитывался в набожной квакерской семье. Члены семьи считали изобразительное искусство греховным. Отец, увлекающийся живописью и гравированием, рассказывал, как ему приходилось прятаться на чердаке, чтобы рисовать втайне от родителей.

В момент рождения Максфилда, его отец был владельцем типографии и магазина печатной продукции в Филадельфии. Он всегда интересовался изобразительным искусством, но у него не хватало мужества бросить бизнес и стать професси-

ональным художником, хотя он регулярно рисовал для себя.

Стефан Пэрриш решил, что сделает все возможное для развития таланта сына. Используя свои знания, он учил мальчика технике живописи. Однако, самое важное было то, что отец помог сыну развить аналитический взгляд на окружающий мир и умение наблюдать природу.

Когда Максфилду было 14 лет, он совершил на корабле вместе с родителями путешествие в Европу. За два года Пэрриши посетили Англию, северную Италию и Францию. Максфилд был в Париже, когда умер великий французский писатель Виктор Гюго. Толпы людей сопровождали траурную процессию. Он вспоминал: «Мне было пятнадцать, и я забрался на одно из деревьев, растущих вдоль бульвара. Бульвар был заполнен множеством людей. Я страшно испугал толпу, когда ветка, на которой я сидел, обломилась с оружейным треском. Люди подумали, что началась революция».

Семья Пэрришей вернулась в Америку в 1886 году. В 1888 Максфилд поступил в Haverford College на факультет архитектуры. Живопись в квакерском колледже не преподавали. «Нельзя сказать, - писал он позже, - что живопись была под запретом. Но чувствовалось, что на это занятие смотрят с большим подозрением».

В процессе учебы Пэрришу стало ясно, что архитектура его не очень интересует. Он оставляет занятия в колледже и по совету отца поступает в Пенсильванскую академию изящных искусств.

Для совершенствования художественного мастерства он обратился на факультет искусств одного из филадельфийских университетов к известному преподавателю Говарду Пайлу. Пэрриш собрал свои рисунки и показал знаменитому иллюстратору в надежде стать его учеником. Просмотрев работы, Пайл сказал, что молодой художник уже достаточно овладел техникой и ему учиться на факультете искусств нечему. Он посоветовал Пэрришу начать заниматься разработкой своего собственного стиля.

В это же время Пэрриш знакомится с молодым инструктором рисования Лидией Остин. Мисс Остин тоже происходила

из квакерской семьи. Это была необыкновенно привлекательная, умная, энергичная женщина. Они встречались более года и поженились в 1895 году. Пэрриш не был активным членом квакерского общества. Но безусловно, философия гуманизма и миролюбия квакеров оказала большое влияние на его мировоззрение и живопись.

Проходя курс обучения в академии, Пэрриш принял решение в будущем заниматься коммерческим искусством. Это означало писать картины по заказам для дальнейшего использования в массовых репродукциях в книгах и журналах. Это решение удивило многих, считающих коммерческое искусство растрачиванием попусту блестящего таланта художника. Но для Пэрриша это был естественный путь применения своих способностей для того, чтобы зарабатывать большие деньги. Он выработал для самого себя высочайшие стандарты эстетической красоты и технического совершенства. Получая коммерческий заказ, относился к выполнению рекламных проектов с таким же художественным рвением, как и к написанию своих лучших живописных полотен.

В 1893 году театральное общество Пенсильванского университета приобрело старое заброшенное здание для клуба и театра. Молодой Пэрриш, только что закончивший академию, получил свой первый заказ на декоративное украшение здания. Он создает замечательное панно «Старый король Коул» (Maxfield Parrish, Old King Cole).

Через три дня после свадьбы Пэрриш один отправляется в Европу изучать искусство старых мастеров. Его также привлекала к себе романтика прерафаэлитов, и особенно, техника и стиль английского живописца Фредерика Лейтона. Полный впечатлениями, идеями и горячим желанием заняться живописью, он вернулся в Америку. Они с женой поселились в историческом центре Филадельфии.

В 1896 году Пэрриш пишет картину «Дрема» (Maxfield Parrish, The Sandman). Выполненная в ярких золотисто-янтарных тонах картина стала наиболее важной работой в ранний период его творчества. Он был принят в общество американских художников. А в 1900 году полотно «Дрема» было отме-

чена высокой наградой на выставке в Париже. Это признание имело большое значение для молодого художника, который все чаще становился объектом критики за работу в коммерческих областях прикладного искусства.

В 1898 году Пэрриш с женой покинули Филадельфию и переехали в Нью-Гэмпшир. Основной причиной переезда было желание художника иметь уединенное место для работы. Его также привлекала необыкновенная красота природы Нью-Гэмпшира, свежий сельский воздух, зеленые просторы. Это решение потребовало определенной смелости и уверенности в себе. В Филадельфии заказы на работу можно было получить гораздо легче, чем в Нью-Гэмпшире. Но Пэрриш никогда не жалел о том, что оставил Филадельфию. Потребность в его живописи постоянно росла. Он никогда не искал работу, не имел агента. Работа искала его.

В Нью-Гэмпшире супруги начали строительство своего нового дома, названного ими «Дубы». Через несколько лет поместье станет архитектурной достопримечательностью в округе, заселенной многими знаменитостями – художниками, скульпторами, артистами.

Через два года после переезда, в расцвете карьеры врачи обнаружили у Пэрриша туберкулез. Не могло быть худшего времени для серьезной болезни. В это время он иллюстрировал множество журналов и оформлял несколько книг. Работы были хорошо встречены. Получили высокие оценки, как широкой публики, так и критиков. Проходя курс лечения в штате Нью-Йорк, Пэрриш не прекращал рисовать.

Художник работал в широчайшем спектре направлений – книжное иллюстрирование, оформление журналов, рисовал плакаты и рекламы, создавал живописные полотна, занимался фресковой живописью.

В процессе творчества он выработал принцип, получивший название «Формула визуального искусства Пэрриша». Основной частью формулы является применяемая в классической архитектуре «динамическая симметрия». Идея состоит в том, что изображение выполняется в пропорциях, наиболее приятных человеческому глазу.

Примером художественного принципа Пэрриша служит его знаменитое живописное полотно «Рассвет» (Maxfield Parrish, The Daybreak). Было подсчитано, что каждая четвертая американская семья имела в своем доме репродукцию этой картины. Пэрриш написал новейшую версию академического сюжета девятнадцатого века. Лазурное озеро, горы, утопающие в золотых лучах восходящего солнца, ласкают глаз и полны магического очарования. Продуманные декорации, скрытая эротика, отточенный рисунок – все это делало картину привлекательной для самой широкой аудитории зрителей. Только одна работа Пэрриша достигла такой же популярности, как «Рассвет». Знаменитые «Райские кущи» (The Garden of Allah), украсившие коробку подарочного набора шоколадных конфет.

Пэрриш никогда не работал в сотрудничестве ни с одним художником, за исключением одного случая. Вместе с Льюисом Тиффани он создал мозаичное панно «Сад грез» (Maxfield Parrish, Dream Garden) для Curtis Publishing Company в Филадельфии. Произведение двух великолепных мастеров, по своей красоте не имеет, пожалуй, равного в мире. Панно сделано из ста тысяч кусочков стекла, окрашенных в 275 различных цветов и оттенков. Мозаика, выполненная Льюисом Тиффани по картине Пэрриша, была закончена в 1915 году. В работе использовалось особое стекло производства студии Тиффани, отличающееся необычайным блеском, а также тонкие пластины золота.

Пэрриш написал чудесный пейзаж. Вдали видны высокие скалистые горы. На их фоне силуэты деревьев, покрытых яркой зеленью. Когда изменяется освещение, лиловые тени выползают от подножия гор, заполняя долины и стремнины, водопады, густые рощи и цветники. И каждый уголок «Сада Грез» рассказывает свою историю, воплощая в себе мечты художника.

В течение своей творческой карьеры Максфилд Пэрриш был признан, как художник высочайшего технического мастерства. Его методы работы оставались загадкой для многих людей даже на вершине его популярности. В отличие от большинства произведений живописи, картины Пэрриша не-

возможно копировать. Он никогда не смешивал цвета, считая, что одна краска убивает другую. Экспериментировал с различными материалами, постоянно в процессе работы менял кисточки и перья. Он наносил краски слой за слоем, покрывая каждый слой лаком. Некоторые его картины имеют 50 - 60 слоев. Пэрриш хорошо знал печатный процесс и выполнял живописные работы так, чтобы они сохранили свое качество и в полиграфическом исполнении.

Он использовал в качестве моделей своих друзей и родственников, считая, что профессиональные модели не обладают той непосредственностью, какая необходима для создания образа. Он сам нередко позировал для мужских фигур. Пэрриш никогда не рисовал с живых моделей. Вместо этого он фотографировал модели в нескольких позах и затем рисовал с фотографии.

Художник создавал в студии целые элементы картин, изменял освещение и композицию до тех пор, пока они не выглядели именно так, как он замыслил. Пэрриш был настоящий мастер, тщательный в каждой детали своего искусства. Никогда не спешил, не упрощал. Отбирал лучшие материалы и краски, использовал отточенные контуры, чистые, ясные цвета и добивался потрясающего зрительного эффекта.

Пэрриш рисовал фантазию, как реальность. Изображал в живых и точных деталях воображаемую архитектуру, драконов, гномов и других сказочных существ. И в то же время, особенно в пейзажах, писал реальные объекты совершенно фантастическим образом. Рисовал реальные формы, облекал их в свои собственные чарующие цвета. Создавал впечатление лучезарного света, льющегося из картин. Он говорил: «Мои работы отражают реализм зрительного восприятия, состояния души. Но никак не реализм вещей».

В 1931 Максфилд Пэрриш решил, что он не будет больше писать «девушек на камнях». В интервью печатному агентству он сказал: «Я рисовал их 13 лет и мог бы рисовать и продавать еще 13 лет. Это опасная игра. Коммерческое искусство заставляет повторять самого себя». В это время в Европе происходили политические события, которые делали мысли о сказочных

принцах и красавицах безответственными. С этого момента Пэрриш пишет только пейзажи.

Социальная жизнь художника была насыщена. В музыкальном зале его поместья выступали известные певцы, пианисты, музыканты. Вечера в «Дубах» посещали многие знаменитости, включая тогдашнего президента Вудро Вильсона.

Несмотря на то, что большинство картин Пэрриша были сделаны для воспроизведения в репродукциях, за оригиналами гонялись многие частные коллекционеры. Но никто не собрал лучшую коллекцию, чем Остин Первес из Филадельфии. Будучи владельцем Salt Manufacturing Company, он стал интересоваться коллекционированием произведений искусства. Его друг, известный скульптор, посоветовал собирать работы только одного художника - Максфилда Пэрриша. По просьбе коллекционера Пэрриш выслал ему одиннадцать картин. Первес купил три из них. В течение долгих лет он был наиболее щедрым покровителем художника. Первес собрал 85 картин и рисунков Максфилда Пэрриша. К сожалению, коллекция была частично распродана после смерти вдовы Остина Первеса.

Пэрриш никогда не имел учеников и ни с кем не делился своими знаниями и опытом. Он не верил, что творчеству можно научиться. Но считал,что для развития художественного таланта, необходима серьезная техническая подготовка.

Очень немногие имели возможность обсуждать с художником его искусство. За свою долгую карьеру Пэрриш дал всего несколько интервью в прессе. Он редко высказывал свое мнение об абстрактном искусстве. Но в 1936 году в беседе с журналистами так выразил свои мысли: «Современное абстрактное искусство состоит на 75% из объяснений и на 25% одному Б-гу известно из чего».

Он часто рисовал свою жену, Лидию. Пэрриш был женат на Лидии Остин 58 лет. У них было четверо детей. Три сына и одна дочь.

Но главной моделью художника была другая женщина. Более 55 лет его жизнь была связана с моделью-любовницей Сюзанной Левин. Девушку взяли на работу в дом Пэрриша служанкой, когда ей было 15 лет. Привлеченный ее очаровани-

ем, врожденной элегантностью, легкой, воздушной фигурой, Пэрриш предложил Сюзанне стать его моделью.

Со временем для Сюзанны было построено отдельное здание-студия, и Пэрриш переехал туда вместе со своей натурщицей. Так сельская девочка без всякого образования попала в аристократическую обстановку жизни знаменитого художника.

Лидия закрывала глаза на происходящее. Но с 1912 года она начинает проводить зимы на маленьком острове недалеко от берегов штата Джорджия. Остров был заселен потомками черных рабов. Она начинает собирать и записывать песни черных рабов, привезенные ими еще из Африки. Здесь миссис Пэрриш и умерла весной 1953 года.

В 1960 году, семь лет спустя после смерти жены художника, Сюзанна Левин оставила всякую надежду, что Пэрриш сделает ей предложение. Она решила, что настала пора устроить свою собственную жизнь и найти верного спутника на свои оставшиеся годы. Сюзанна вышла замуж за друга юности. Ей был 71 год. Пэрришу - 90. Он был еще очень привлекателен для своего возраста и не мог поверить, что Сюзанна покидает его. Пэрриш повел себя, как истинный джентльмен, с одним исключением. Он изменил завещание и оставил ей всего 3000 долларов - мизерную плату за отданную ему жизнь, любовь и верную службу.

В полную противоположность возвышенной романтичности своих полотен Пэрриш по характеру был настоящий бизнесмен. Он старался получить от своих работ наибольшую выгоду, не понижая при этом их высочайшего уровня, и получал от этого огромное удовлетворение.

Одному клиенту он продавал права на репродукцию картины в календаре, другому - в поздравительной открытке, а в заключение продавал оригинал коллекционеру. Другими словами, Пэрриш продавал права на свои работы четыре и даже пять раз. И он никогда не терял из вида оригиналы своих картин.

Сюзанна Левин владела двумя полотнами Максфилда Пэрриша. Он отдал ей картины не потому, что хотел сделать подарок, а потому, что считал, что их трудно будет продать. Одну из картин - «Очарованный принц» (Maxfield Parrish, The

Enchanted Prince), Пэрриш особенно не любил. Это была последняя работа, для которой позировала Сюзанна.

Однажды во время интервью его спросили, какая разница между художником, занимающимся станковой живописью, и коммерческим художником. Пэрриш ответил: «Около двадцати пяти тысяч в год».

В начале творческой карьеры критики восхищались творческими поисками и великолепным техническим мастерством Пэрриша. Но в двадцатые годы абстракционизм и экспрессионизм стали занимать все более твердые позиции в американском искусстве. Романтические полотна Пэрриша теряли свою популярность в артистической среде.

Но Пэрриш никогда не искал одобрения художественных критиков. По стилю жизни и работы он был независимый художник в прямом смысле этого слова. Ни время, ни критики не в состоянии были изменить его творческие взгляды и манеру письма – он создавал то, что хотел создать, и никогда не отступал от намеченной цели.

Пэрриш не занимался анализом своих поступков и переживаний, как многие художники. Не терял на это время. Не чувствовал, что ему нужно страдать за искусство. Жил в мире сам с собой, чем разительно отличался от традиционной идеи, что художник все дни проводит в борьбе со злыми духами и искушениями. Никогда не впадал в отчаяние, не критиковал свои работы, не вскрывал ошибки. Не был унылым, угрюмым, в дурном расположении духа.

Однако, жизни художника сопутствовал ряд обстоятельств, которые повлияли на него, как на любого другого человека. Путь Максфилда Пэрриша не был усыпан розами, как можно было бы подумать. Семейная жизнь отца, очень близкого ему человека, рухнула. Явление совершенно неслыханное в 1890 годы. Сам Пэрриш страдал туберкулезом - опасным заболеванием, угрожающим жизни. Последствием болезни были нервные срывы. Один из его сыновей стал алкоголиком и покончил жизнь самоубийством. Случился странный пожар в доме его друга, который уговаривал Сюзанну Левин оставить Пэрриша. Затем последовала загадочная смерть бывшего воз-

любленного Сюзанны. Его нашли недалеко от дома художника с переломанной шеей.

Звучит, как великолепный сценарий для голливудского фильма. Сам Пэрриш внешне напоминал голливудскую кинозвезду. Но он спрятал себя в отдаленных холмах Нью-Гэмпшира и создавал свой собственный фантастический мир, который никогда не покидал, и в котором не было места личным трагедиям и странным необъяснимым событиям.

В 1913 году Йельский университет приглашает Пэрриша на должность главы факультета искусств. Он был горд полученным приглашением, но не имел никакого желания покидать холмы Нью-Гэмпшира и жизнь, которая так идеально подходила ему.

Пэрриш очень любил снежные зимы. Никто не отрывал его от работы. Иногда ему приходилось надевать снегоходы, чтобы забрать почту, молоко и другие продукты, оставленные для него на главной дороге. Ему нравилась хорошая, вкусная еда, деликатесы. Он регулярно заказывал по почте различные чаи, итальянский шоколад и любимые маринованные арбузы.

С течением времени многое изменилось – уже не было веселых вечеринок, музыкальных концертов. Но его каждодневный распорядок остался тем же. Пэрриш вставал в 5.30 утра, завтракал, слушал по радио новости и до рассвета наслаждался классической музыкой. Потом начинал рисовать. Утренние часы были наиболее продуктивными. Он делал работу, требующую полной концентрации - ювелирное выписывание фигур, разработка художественных композиций, тщательный рисунок. В послеобеденные часы занимался рутинной работой - изготовлял панели для картин, покрывал их лаком.

Пэрриш был хорошо знакомой фигурой в маленьком городке, куда направлялся за покупками и для посещения банка. Его узнавали по густым белоснежным волосам, ярким, с искоркой голубым глазам. Но он был для обитателей городка не знаменитый художник, а просто добрый сосед. В 1950 году жители устроили Пэрришу день рождения – сюрприз. Он был рад и смущен и сказал одному из представителей печати: «На день рождения мне подарили торт величиной со штат Коннек-

тикут и рассказывали обо мне фантастические истории». Пэрриш продолжал рисовать до тех пор, пока артрит не сковал его правую руку. В 1962 году он навсегда отложил кисти.

В начале 60-х годов, буквально за несколько лет до смерти художника критики стали менять свое отношение и сняли клеймо несостоятельности с прикладного искусства.

В это время была организована выставка работ Пэрриша в Музее современного искусства в Нью-Йорке. Ее посетило огромное количество людей. В интервью прессе Пэрриш удивленно спросил: «Почему эти поклонники авангардистского искусства проявляют такой интерес к моим работам? Мои картины безнадежно банальны и просты».

Один из лучших моментов жизни Пэрриша случился за год до его смерти в 1965 году, когда Metropolitan Museum of Art купил полотно «The Errant Pan»(Maxfield Parrish, The Errant Pan), что означало, наконец, признание его, как художника.

Любители живописи снова открыли для себя искусство удивительного мастера. И не через книжные иллюстрации и календари, а в музеях и галереях. Только такое знакомство с картинами Пэрриша дает право судить об уровне его достижений. Поклонники искусства получили возможность наслаждаться его утонченной палитрой, высочайшей техникой и сравнивать с работами других художников. И эта объективная оценка творчества Максфилда Пэрриша позволила ему занять достойное место в истории американского искусства.

Пэрриш умер 30 марта 1966 года, спустя 10 дней после закрытия своей самой большой выставки. В любимом доме, с видом на долину реки Коннектикут. Он был прикован к инвалидному креслу. Медсестра ухаживала за ним. Никого из членов семьи не было рядом в последние минуты его жизни. Максфилду Пэрришу было 95 лет.

Пэрриш был художник – новатор, один из самых популярных живописцев в США за последние 100 лет. Некоторая ирония состоит в том, что с начала его карьеры до настоящего времени было организовано всего 30 выставок, которые имели феноменальный успех. В обиход английского языка вошло выражение «кобальтовая синь Пэрриша». Так называют осо-

бенно характерный для художника глубокий синий цвет.

В настоящее время живописные работы Максфилда Пэрриша не только приобрели огромную ценность во всем мире. Они причислены к вечным сокровищам мировой художественной классики.

Я нашла картину, из-за которой приехала на выставку. Она называлсь «Упрямая Мэри» (Maxfied Parrish, Mary, Mary, Quite Contrary). Для работы Пэрришу позировала его дочь, Джин. Это была реклама садовых семян. И я не могла оторвать от нее глаз.

# ЭДВАРД ХОППЕР

Жуткая тишина заброшенных домов. Безымянные персонажи в барах, кафе, гостиницах - одинокие, разочарованные, с пустыми глазами и окаменевшими лицами. Застывшие фигуры людей, занимающих одно пространство, но живущие в разных мирах. Ощущение безысходной отчужденности. Нестерпимо яркий свет, льющийся от холодного, таинственного источника. Фотографически выверенные сцены городской жизни. Таковы образы, созданные Эдвардом Хоппером, крупнейшим художником 20-го века, замечательным урбанистом, представителем магического реализма, чьи картины являются одними из самых известных и запоминающихся в американском изобразительном искусстве.

Стиль Хоппера позволяет узнать его картину сразу же, даже если вы видите ее впервые. Основная тема его живописи неизменна - отчужденность и удаленность друг от друга людей в американском обществе 20-го века. В своем творчестве Хоппер использовал технику кинематографического стоп-кадра. И поскольку это всего лишь один кадр, для зрителя остается загадкой, что происходило до этого, и что произойдет после.

Другой особенностью художественного стиля Хоппера является воугеризм – изображение людей в моменты их частной жизни - в спальнях, гостиничных номерах, офисных помещениях. Когда они считают, что скрыты стенами домов от жестокости окружающего мира. Мы смотрим на них в минуты незащищенности, как на ничего не подозревающую женщину в картине «11 утра» (Edward Hopper, Eleven AM), и становимся невольными соглядатаями. Сочувствуем героям, и в то же время ощущаем стыд и неловкость, что вторглись в интимные, сокровенные стороны их личной жизни.

Большинство людей, восхищающихся картинами художника, задаются вопросом: «Каким он был человеком?». На это ответить непросто, потому что в жизни Хоппер был застенчивым, замкнутым, избегал артистических дебатов, отказывался отвечать на вопросы о своих картинах или частной жизни.

Страдал от одиночества, депрессии и сомнений в своей способности творить. Не вел личного дневника, написал немного писем и имел очень мало друзей.

Эдвард Хоппер родился 22 июля 1882 в тихом городке Найак штата Нью-Йорк. Отец, Генри Хоппер, не очень удачливый бизнесмен, владелец магазина, любил литературу и был поклонником русской и французской культуры. Хоппер помогал родителям в магазине, но предпочитал проводить время дома, в одиночестве, читая и рисуя. Он с детства любил наблюдать мир на расстоянии, запечатлевая увиденное в рисунках и набросках. Ко времени окончания школы в 1899 Хоппер уже решил, что станет художником. Родители, люди практичные, считали, что у сына должно быть занятие, дающее возможность зарабатывать деньги, и направили юношу в Нью-Йорк в Школу рекламных художников.

Но скоро Хоппер понял, что лучшее место для изучения живописи - Нью-йоркская школа искусств. Он стал посещать классы художника Роберта Хенри, лидера знаменитой группы «Школа мусорного ящика». Хенри вдохновил целое поколение художников идеями сделать живопись частью жизни простых людей. Хоппер восхищался «Школой мусорного ящика», считая объединение важнейшим шагом в формировании американского национального искусства.

В те годы ни один молодой художник не мог считать свое образование законченным без поездки в Европу. Париж был центром европейской живописи. Когда Хоппер выехал в Европу в октябре 1906, он посетил музеи Англии, Голландии, Германии и Бельгии, но именно в Париже обосновался, чтобы писать картины. Здесь начали формироваться его будущий стиль и техника. Заинтригованный жизнью парижских улиц, он бродил по городу, заходил в кафе, бары. Наблюдал за проститутками и их сутенерами, делая сатирические зарисовки. (Эта привычка наблюдать исподтишка за людьми, особенно за женщинами легкого поведения, станет отличительной чертой его картин).

Самое сильное впечатление на Хоппера произвело творчество французского импрессиониста Дега, полотна которого

подсказали ему идею сдвинутого центра композиции и изображение кажущейся случайности – принцип, заимствованный Дега у фотографии. Хоппер, правда, всегда утверждал, что «единственное реальное влияние, которое я когда-либо ощущал – это я сам». Скоро он заметил, что французы не разделяют его мрачный взгляд на мир и стал ощущать себя чужим и посторонним среди французских любителей искусства.

Но после возвращения в Нью-Йорк в 1910 году, Хоппер был вынужден заняться коммерческой иллюстрацией. «Я бродил бесконечно долго вокруг квартала прежде, чем войти в рекламное агентство, – вспоминал художник. - Я нуждался в заказе, чтобы заработать деньги, и в то же время отчаянно надеялся на ад и всех чертей, что не получу эту проклятую, мерзкую, ненавистную работу! У меня было единственное желание - писать солнечный свет на стене дома». Время было не очень счастливым для художника, но он все-таки сумел зарабатывать на жизнь. Опыт работы в рекламном бизнесе научил его коммерческой стороне искусства – до самой смерти Хоппер вел учет каждой сделки по продаже картин.

В эти трудные годы Хоппера заинтересовали работы Джона Слоуна, члена «Школы мусорного ящика», отражающие жизнь рабочего класса. Он начал понимать потенциальные возможности сцен повседневной жизни. Слоун был социалистом, участником движения за социальные реформы. Хоппера, с другой стороны, вполне устраивала жизнь в условиях капитализма. Хотя он ненавидел низкооплачиваемую работу рекламного художника, но по своему существу аполитичный, не стремился к революционным изменениям.

В 1913 два важных события произошли в жизни Хоппера. Он переехал в Гринвич-Виллидж в однокомнатную квартиру – студию. И второе - его картина была принята на нашумевшую выставку – Armory Show (выставка в Арсенале) , где наряду с работами американских художников, были представлены наиболее радикальные течения европейской живописи - кубизм, экспрессионизм и символизм. Хоппер не скрывал своего отрицательного отношения к модернизму, более интеллектуальные формы которого завоевали внимание европейских

зрителей. На выставке была куплена первая работа Хоппера «Sailing» за 250 долларов (Edward Hopper, Sailing). Художник надеялся, что его творческая карьера наконец-то началась, но в действительности, прошло 10 лет до того времени, когда он продал следующее полотно, получил признание и достиг финансового успеха.

Скромная квартирка Хоппера отапливалась печкой с помощью угля. В квартире не было туалета, поэтому Хопперу приходилось пользоваться общим туалетом с соседом, живущим внизу. В 1932 он переехал в более просторную квартиру в том же доме, но делил тот же общий туалет и прожил в этой квартире до конца своих дней.

Хоппер успешно работал над плакатами, но ничего существенного не создал - был слишком занят, зарабатывая на жизнь. Однако, перемены приближались. Он начал заниматься графикой. Черно-белая графика заставила его обратить внимание на важнейшие основы создания образа – объект, композицию и цвет. В результате Хоппер создал гравюры – простые, ошеломляющие и мастерски выполненные. Критики положительно оценили его работы, а один из них заметил, что «Хоппер - гений в нахождении красоты прекрасного в уродстве уродливого».

Но первый большой успех художника пришел в неожиданном направлении – акварели. Летом 1923 года его знакомая Джозефин (Джо) Верстиль, с которой он учился у Роберта Хенри, посоветовала ему летом поработать над акварелями в штате Массачусетс. Осенью Джо предложили представить ее картины на выставку в Бруклинский музей. Она рекомендовала акварели Хоппера. На выставке работы Хоппера получили самые высокие оценки, а ее, к сожалению, были совершенно проигнорированы. Яркий блеск летних акварелей Хоппера пришелся зрителям по душе, и они стали любимыми образами американского искусства ( Edward Hopper,The Mansard Roof).

После нескольких успешных выставок Хоппер утвердил себя, как популярный художник. Хотя он и говорил: «Признание не значит ровным счетом ничего - ты никогда его не получишь, когда нуждаешься в нем больше всего». Но уже

на первой персональной выставке все его картины были распроданы. Хоппер стряхнул пыль коммерческой иллюстрации со своих ног и начал карьеру, для которой был рожден – посвятил себя полностью станковой живописи. Масло оказалось для него наиболее сильным выразительным средством. В 1929 году картины Хоппера были представлены на выставке работ 19 лучших американских художников в Музее современного искусства.

Вскоре Хоппер сделал предложение Джо. Она согласилась. Хопперу было 42 года, невесте - 41. Один из его друзей, сочувствующий одиночеству художника, писал в своем дневнике: «Ему обязательно нужно жениться. Я только представить не могу, какая женщина решится связать с ним свою судьбу». Хоппер и Джо были людьми совершенно противоположных темпераментов и стали друг для друга «неиссякаемым источником жизни, тревог и волнений», – вспоминал критик, хорошо знакомый с Хопперами в их поздние годы.

Миниатюрная, похожая на птичку, художник и актриса, Джо была интеллектуальна и так же, как Хоппер, обладала сильной волей и твердым характером. Представительница богемы, Джо ненавидела готовку, и ее обычное меню для мужа состояло из консервированной фасоли и горохового супа, при этом она добавляла, что «открывание банки - уже и так слишком большие усилия для приготовления обеда». Поздний бездетный брак свершился не столько от страсти, сколько от симпатии и удобства. Оба любили литературу, искусство, особенно театр, путешествовали по Европе, разделяли романтичность характера, были увлечены живописью. Но они были также известны скандалами, иногда доходившими до драк. Оба были не удовлетворены интимной жизнью. Хоппер был эгоист. Джо чувствовала отвращение к его «нападениям» и терпела их только, «выполняя супружеские обязанности». Знание таких подробностей важно для понимании живописи Хоппера, которая даже после женитьбы отражала одиночество и неудовлетворенное желание.

Несмотря на все возрастающий успех работ художника, Хопперы вели скромную жизнь. После церемонии бракосоче-

тания Джо переехала в маленькую квартиру мужа. Экономный стиль их жизни был поразительным – они покупали одежду в самых дешевых магазинах и донашивали ее до дыр, питались очень скромно и имели только самую необходимую мебель. Единственное, на что Хопперы регулярно тратили деньги, были культурные развлечения. Они часто ходили в кино, посещали музеи и театры, покупали книги. Бережливость Хоппера частично объяснялась временем, в котором он жил. В годы Великой депрессии все жили скромно, а художникам жилось особенно нелегко.

После того, как Джо вышла за Хоппера замуж, она запретила ему использовать других женщин в качестве моделей. Возможно, это происходило от ревности, возможно от желания контролировать и оказывать влияние на искусство мужа. Какую бы женщину Хоппер не изображал после женитьбы – моложе, старше - она полностью базировалась на Джо. Бывшая актриса стала бессменной «примадонной» своего мужа. Даже в поздние годы, когда ее тело миновало свои лучшее времена, она появлялась в его картинах, порой грубовато выражающих женскую сексуальность - стриптизерша, проститутка, пышногрудая секретарша в обтягивающей широкие бедра юбке и обнаженная немолодая женщина, курящая сигарету в номере мотеля.

Поскольку Джо чувствовала, что ее собственное искусство забыто в пользу мужа, их отношения были склонны к конфликтам. И все же Джо была для Хоппера единственным близким человеком - любовницей, помощницей, хозяйкой и другом. Множество портретных зарисовок жены резко отличаются от всех остальных работ, выражая силу его чувства к ней – они наиболее нежные, трогательные, полны чуткого и внимательного наблюдения.

Со временем получил развитие новый зрелый стиль художника, отраженный в картине «Дом у железной дороги» (Edward Hopper, The House by the Railroad). Это своеобразный «портрет» дома. Помпезное здание викторианской эпохи выделяется своим совершенным силуэтом на фоне пустынного пейзажа, срезанного на переднем плане символом современности - железнодорожными путями. Кинорежиссер Альфред

Хичкок признался, что идею дома в фильме "Psycho" он взял из картины Хоппера. Признание восхитило художника, большого поклонника кино, часто отвлекавшего его от мучительной депрессии и беспокойства.

Во многих работах Хоппера присутствуют элементы эротики. «11 утра» (Edward Hopper, Eleven AM), возможно, его самая эротическая картина. Джо, конечно, была моделью. Идея изображения обнаженной среди бела дня женщины, на которой ничего не одето, кроме туфель, напоминает скандальную «Олимпию» Мане, перенесенную в обстановку захудалой американской арендуемой квартиры, с окном, выходящим на ствол вентиляционной шахты.

Невозможно смотреть на картину «Аптека» (Edward Hopper, Pharmacy), и не заметить броскую рекламу слабительного средства на окне. Первоначально Хоппер назвал картину «Ex-Lax», но жена торговца картинами намекнула, что название «имеет не очень деликатный смысл». В 1927 году, в отличие от нашего времени, ссылка на любые функции человеческого тела, считалась грубой и неприличной. Хоппер хотел показать степень, до которой вульгарная реклама начала навязывать себя простым американцам. Красные, белые и синие цвета в витрине аптеки – символ того, что коммерциализм и американская личность уже неразрывно связаны.

Продажа картины (Edward Hopper, Two on the Aisle) помогла Хопперу купить первую машину – старый додж. С этого времени он начал путешествовать по стране, делая зарисовки с заднего сидения автомобиля. «Я постоянно наблюдаю за происходящим вокруг. - говорил Хоппер. - Если что-то затрагивает меня, я начинаю думать об этом. Просто изображать что-либо на полотне нетрудно, передать мысль – значительно сложнее. Мысль быстротечна и мне никогда не удавалось запечатлеть свой первоначальный замысел».

Параллельно с жизнью в Нью-Йорке, он проводил время в Кэйп Коде, где в 1933 году построил летний дом. Это было самое значительное денежное вложение за всю его жизнь. Простое строение с огромными окнами, из которых открывался вид на залив. Те, кто посещал дом говорили, что ощущали

себя на корабле, плывущем в океане. В течение лета Хоппер регулярно писал местные дома и фермы. «Ryder's House» изображает коттедж, в котором жил американский художник Альберт Райдер (Edward Hopper, Ryder's House). Это – единственная работа, написанная Хоппером с натуры. Маленький, уединенный белый коттедж намекает на скрытое от посторонних глаз существование величайшего американского художника.

Первая ретроспективная выставка Хоппера состоялась в 1933 в Музее современного искусства. Меланхолические, печальные работы поразили и вызвали ответные чувства и понимание людей, пытающихся пережить крушение «американской мечты». Несмотря на популярность, взгляд Хоппера на событие был пессимистическим. Он называл приближающуюся выставку «поцелуем смерти». Выставка, однако, обернулась триумфом и принесла ему всемирную славу. Хопперу нечего было бояться – лучшие его работы были впереди.

Вскоре в Америке появились автомобили. Художник проницательно ощутил антигуманный эффект индустриальной архитектуры XX века – скоростных магистралей, железных дорог, мостов, рекламных щитов и часто писал уродливую смесь архитектуры «развития», как на картине «Конструкции Манхэттенского моста» (Edward Hopper, Manhattan Bridge Loop). Особенно он ненавидел громады небоскребов, принижающих человека.

В конце 1930-х годов в Америке вошло в моду абстрактное искусство, и многие считали реализм «мертвым». Но не Хоппер. Рассуждения критиков сосредоточились на проблемах модерна. Они утверждали, что скоро друзья-реалисты будут плестись в хвосте рвущегося вперед авангарда. Но Хоппер остался реалистом. Одиночка по природе, он не имел ни малейшего желания быть частью артистической богемы, и изменения, охватившие искусство, на него совершенно не повлияли. Вокруг Хоппера образовался круг почитателей, состоящий из коллекционеров, кураторов музеев, широкой публики, и как ни странно, известных художников –авангардистов - Марк Ротко, Франц Клайн, которые сдержанно, сквозь зубы, но все-таки признавали мастерство Хоппера в использовании

цвета, освещения и пространства. Очень немногие художники были при жизни так знамениты, как Хоппер.

Из всех картин художника наиболее известная и мистическая это, конечно, «Полуночники» (Edward Hopper, Nighthawks). Хоппер отказывался комментировать историю создания «Полуночников». Только однажды в одном из интервью мимоходом отметил: «На мысль о написании картины меня натолкнул ресторан в Гринвич-Виллидж, расположенный на пересечении двух улиц. Я упростил пейзаж и сделал ресторан больше. Я пытался отобразить одиночество людей в большом городе». Это было еще одно наблюдение за людьми поздней ночью через окно. Кафе представляет собой своего рода «стеклянную клетку», заполненную людьми и напоминает кадр из фильма. Многие критики рассматривали Хоппера, как важнейшего вдохновителя кинематографического стиля 40-х и 50-х годов.

Поскольку Хоппер для создания образов смотрел внутрь себя, с возрастом он стал удаляться от «приятных», гладких, детально отработанных картин. Вместо этого выработал упрощенный, жесткий, суровый стиль. Его картины стали выглядеть даже несколько сюрреалистическими. Женщины, когда-то бывшие символами желаний, стали похожими на ведьм - потрепанные, с застывшим, ничего не выражающим взглядом, темными запавшими глазницами. Возможно, это объяснялось физическим старением его все еще единственной модели – Джо. Но большинство критиков считают, что интерес к изображению физической дряхлости определялся волей самого художника. Его поздние работы несут в себе порой непереносимое сознание конечности жизни.

Еще одна причина усилившейся жесткости работ Хоппера была в том, что его больше, чем люди, захватило изображение силы и свойства света. Один из выдающихся образов позднего периода творчества художника – (Edward Hopper , Rooms by the Sea), представляет комнату, открытую в безграничное пространство моря и неба. Но эмоциональный центр этого необычайно сильного полотна находится в другом месте – в игре света и тени на пустой стене, обращенной к зрителю.

В 1965 году, чувствуя приближающийся конец, он создает свою последнюю картину «Комедианты» (Edward Hopper, Two Comedians), которая выражает конечность его собственного существования. На картине Хоппер изобразил себя и Джо в костюмах клоунов на краю театральной сцены. Они вышли на финальный поклон, встречая конец вместе – рука об руку. Эдвард Хоппер умер 15 мая 1967 года. Через несколько месяцев умерла его жена - Джо Хоппер.

«90 процентов художников забывают через 10 минут после их смерти. Единственное качество живописи, представляющее истинную ценность и не поддающееся изнашиванию - это личное, персональное видение мира художником. Техника – преходящая, временная, индивидуальность – вечна», – так сказал Хоппер в 1951 году. Несмотря на его мнение, что большинство художников забывают через 10 минут после того, как они уйдут из жизни, Эдвард Хоппер не забыт и вряд ли будет когда-либо забыт. Благодаря силе, стойкости и замечательному таланту художника, его взгляд на мир продолжает очаровывать и восхищать людей всех национальностей, во всех странах, во всем мире.

## ДЖОРДЖ БЕЛЛОУЗ

В начале 20-го века в Америке возникло и развивалось новое течение живописи – демократический реализм. Обращение художников к обыденным сторонам действительности - жизни улиц, кафе, бедных кварталов, к образам современников, к городскому пейзажу значительно расширило рамки реалистического искусства.

Стремление передать беспокойный, вибрирующий пульс жизни большого города привело к поискам новых средств художественной выразительности. Картины художников производили впечатление как бы тайком, случайно подсмотренных эпизодов жизни людей – на шумных перекрестках, в краткие часы отдыха, делающих покупки, развешивающих белье. Продолжая лучшие традиции реализма, живописцы придавали выхваченным фрагментам действительности глубокий эмоционально-смысловой характер.

Академическая школа считала подобные сюжеты либо несуществующими, либо вульгарными – называя их «мерзостью», недостойной быть изображенной на полотне. Художникам приходилось работать в условиях постоянной идеологической борьбы с ограничениями и формальными канонами академизма.

Но борьба не обходилась без побед. Одной из таких побед стал блистательный успех Джорджа Беллоуза – одного из наиболее талантливых американских художников, завоевавшего признание не только широкой публики, но и официальных кругов академии.

Беллоуз родился в 1882 году в Columbus, Ohio. Потомок пионеров - первооткрывателей (его предок основал в восемнадцатом веке в Вермонте город Bellows Falls) Джордж рос в благоприятной атмосфере преуспевающей, обеспеченной семьи. Родители были уже немолоды, когда поженились, и у них были разные планы в отношении будущего сына. Мать хотела, чтобы он стал священником, отец – бизнесменом.

Тем временем Джордж закончил школу и поступил в университет штата Огайо. В университете он стал звездой – пре-

восходный бейсболист, сильный, уверенный в себе, приветливый, великодушный. О таком говорят, что ему суждено преуспеть в жизни. Бейсбол, пиво и живопись были самыми главными из многих его увлечений. Американская действительность, по мнению Беллоуза, вполне могла удовлетворить его аппетит на первые два. Третьего, считал юноша, было явно недостаточно, и он был готов внести свою долю, чтобы восполнить недостающее. «В чем мир нуждается - провозгласил Беллоуз, – это искусство! Искусство, искусство и еще больше искусства!».

За год до окончания колледжа он сообщил родителям, что хочет посвятить себя живописи – желание не вполне обычное для того времени и места. Но Джордж уже пробовал себя, выполняя рисунки для студенческой газеты, а в летние каникулы работал в одном из журналов штата.

Беллоуз отобрал несколько своих дилетантских рисунков и в 1904 году отправился в Нью-Йорк. Родители были недовольны тем, что он не закончил образование, но все-таки выделили ему небольшую финансовую помощь. Беллоуз поступил в нью-йоркскую School of Art. Его цель была попасть под крыло знаменитого преподавателя Роберта Хенри, переехавшего в Нью-Йорк из Филадельфии, чьи взгляды на жизнь и искусство полностью соответствовали его собственным. Мастер и ученик двадцати лет разницы в возрасте мгновенно нашли общий язык. Эта встреча определила весь жизненный путь Беллоуза.

Генри учил молодого художника не слишком заботиться о предварительных планах и набросках, а писать картину быстро и решительно, отображая все, что волнует его сердце. При таком подходе Беллоуз получил возможность проявить свой спортивный, состязательный темперамент, передать ощущение «сиюминутности» происходящего. Он погружался в работу с такой энергией и энтузиазмом, что удивлял даже своих приятелей - студентов. Беллоуз стал заводилой - «золотым» мальчиком класса Хенри. Благодаря педагогическому таланту Хенри, индивидуальность Беллоуза получила блестящее развитие.

Вскоре он примкнул к группе живописцев под названием «Школа мусорного ящика», лидером которой был Роберт Хенри. Художники «Школы» считали, что предназначение

живописи - не украшать стены особняков богачей, а сделать искусство неотъемлемой частью жизни обычных людей. Члены группы впервые в истории западной живописи отразили реальные, порой, неприглядные стороны существования огромного мегаполиса. Создавали великолепные полотна, используя казалось бы самые «неживописные» ситуации. Консервативные критики утверждали, что таким картинам место не в галереях и выставочных залах, а в «мусорных ящиках». Художники - последователи прогрессивного реализма призывали: «Откройте глаза и вы увидите настоящую Америку!».

На первых порах Беллоуз зарабатывал на жизнь, играя по выходным дням в профессиональном бейсболе и баскетболе. Спортивные состязания неудержимо привлекали его. Он стал частым посетителем боксерского клуба Тома Шарки, расположенного напротив его студии. Кровавые боксерские схватки на денежные ставки послужили молодому художнику материалом для первой картины (George Bellows, Both members of this club), сделавшей его знаменитостью. Название картины звучит иронично. В то время состязания на деньги были разрешены только в частных клубах, где и боксеры, и зрители были членами клуба. И чтобы держаться в рамках закона, менеджеры часто принимали участников боев в члены клуба лишь на один вечер.

Беллоузу удалось с потрясающим мастерством отразить яростный накал схватки и запечатлеть на полотне трагический момент боя. Пробивающийся во тьме свет резко выделяет окровавленное лицо боксера, медленно опускающегося на колени. Острую драматичность ситуации усиливают зрители, в нетерпеливой жажде убийства разжигающие участников боя. Их искаженные лица превратились в отталкивающие маски жестокости. Сцена человеческой деградации, достойная Гойи. В полотне действительно есть что-то от свободной манеры письма великого живописца. Беллоуз восхищался Гойей, еще будучи студентом.

Вид беспощадного насилия взбудоражил публику, и картина принесла художнику мгновенную славу. Никто никогда не писал боксерские схватки лучше, чем Беллоуз. Это была же-

стокая, грубая, зверская и в то же время прекрасная правда. В начале двадцатых годов его работы ждали почти с таким же нетерпением как и сами бои. Спортивные журналисты комментировали картины на страницах газет. Стремительными, широкими мазками Беллоуз создавал волнующие, задевающие за живое полотна, такие, как «Ставьте у Шарки» (George Bellows, Stag at Sharkey's).

Его поздние произведения редко достигали подобного эффекта стихийного порыва движения, спонтанности, непринужденности. Он был гением в придумывании названий полотен, например: «В перерыве между раундами» (George Bellows, Between Rounds). Перед глазами мгновенно возникает содержание картины.

Наряду с боксом, Беллоуз создавал живописные работы, посвященные другим видам спорта - плаванию, теннису, водному поло. Он никогда не изображал свои любимые виды спорта - бейсбол и баскетбол, печально известные тем, что их сверхтрудно запечатлеть на полотне.

Обратившись к пейзажу, Беллоуз написал реку Хадсон с такой динамичностью и размахом, что затмил художников знаменитой «Школы реки Хадсон». Беллоуз писал парки, мосты, корабельные верфи, но он наиболее известен своими резкими, острыми картинами жизни Нью-Йорка, особенно бедных иммигрантских кварталов.

Картина (George Bellows, Pennsylvania Station Excavation) является одной из вершин творчества Беллоуза. Художник ярко выразил свой темперамент в контрасте легких, оранжево-золотистых и нежно-голубых оттенков небесного свода и густых, мрачных, черно-бурых тонов земляного грунта. Мастерски передал прозрачность воздуха и нюансы освещения. Фигурки людей на переднем плане кажутся крошечными на фоне гигантского размаха земляных работ и подчеркивают пространственность изображения. Творчески освоив живописный язык Мане и используя грубовато-предметную фактуру письма, Беллоуз придал городскому пейзажу монументальный размах.

Старшее поколение живописцев высоко оценило его талант и необычайную природную одаренность. За блестящие

достижения в области искусства Беллоуз в 1908 году получил премию от Национальной академии. В следующем году в возрасте 27 лет он становится членом академии - самым молодым за всю ее историю. В 1910 году его приглашают на преподавательскую работу в Art Students League. Как педагог, Беллоуз прежде всего стремился внушить ученикам уверенность в своих силах. Сомнения и излишняя утонченность были ему чужды. Он был твердым в своих убеждениях. Обладал поразительной способностью познавать сущность предмета и проникать в суть происходящих событий.

Вначале у Беллоуза были затруднения с нахождением покупателей картин. Но он получал удовлетворение, пользуясь большим успехом у публики, у жюри художественных выставок и критиков. К 1916 году Беллоуз полностью обеспечил себя материально и мог уже не беспокоиться о финансовом благополучии. В этом же году он начал заниматься литографией и на протяжении творческой жизни создал более 180 прекрасных литографических работ.

Беллоуз был одним из организаторов в 1913 году Armory Show (выставка в Арсенале) – знаменитой выставки современного американского искусства и европейского модерна. Но новейшие течения авангарда оставили его равнодушным и не оказали никакого влияния на его искусство. Беллоуз работал интенсивно, на износ, и творчество других художников его мало интересовало. Он писал картины, преподавал, выставлял свои работы на так называемых выставках «независимых», иллюстрировал книги, журналы социалистического и анархистского направлений и был слишком занят, чтобы путешествовать заграницу.

Женитьба и две прелестные дочери постепенно смягчили его искусство. Как и многие родители, он пришел к интуитивному пониманию, что дети – это неотъемлемая часть природы, так же, как они являются частью семьи. Его мечтательное творение (George Bellows, Children on the porch) проникнуто ощущением, будто дети, как перелетные птицы, залетели на веранду из далеких песчаных дюн. Дочь, Анна, на переднем плане кажется воздушным созданием, сотканным из солнечного света.

В 1920 году, когда Беллоузу было 38 лет, он соединил мрачную энергию раннего стиля с нежной мягкостью семейных картин и создал превосходный портрет (George Bellows, Aunt Fanny). Картина, полная любви и трепетного почитания - чувств, которые, вероятно, любимая тетушка внушала ему. Немолодая, но изящная, элегантная, упрямая и сверх всего - терпеливая тетушка Фанни явно ждет, когда, наконец, сеанс позирования закончится, и она займется делами. Позирование было далеко не самой главной услугой, которую она оказывала своему племяннику. Тетушка клялась, что когда Беллоуз был еще в детской коляске, она научила его свистеть.

В историю верится с трудом, за исключением того, что главный герой всегда спешил жить. Как оказалось, несмотря на крепкое здоровье, у него были все причины торопиться. В возрасте 42 лет Джордж Беллоуз скончался от разрыва аппендикса.

Никто не был так любим своим учителем и наставником, Робертом Хенри, как Беллоуз. Убитый горем, Хенри писал: «Скорбь разрывает мое сердце – я потерял любимого ученика, дорогого друга, сына».

За короткую творческую жизнь Беллоуз создал галерею живописных полотен, принадлежащих к лучшим достижениям американского, точнее – «филадельфийского» направления реалистического искусства, основу которого заложили замечательные художники и педагоги Томас Эйкинс и Роберт Хенри.

Беллоуз был известен так же как подлинное воплощение американского характера тех дней - неподвластный чужому влиянию, энергичный, отважный, предприимчивый, напористый, щедрый, импульсивный, с великолепным чувством юмора. Полные юношеского задора произведения Беллоуза ярко и правдиво отражают сложную и многообразную панораму жизни его поколения.

В настоящее время Джордж Беллоуз входит в плеяду выдающихся американских художников. Его полотна представлены в известных музеях и коллекциях – таких, как Национальная галерея в Вашингтоне, Музей современного искусства, Whitney музей в Нью-Йорке и многих других.

# НЕВЕЛЛ КОНВЕРС УАЙЕТ - РОДОНАЧАЛЬНИК ДИНАСТИИ ХУДОЖНИКОВ

Невелл Конверс Уайет был блестящим художником-иллюстратором. Его оформление романов Роберта Стивенсона и Фенимора Купера обогатили воображение миллионов американских читателей. Он создал запоминающиеся образы литературных героев и своим мастерством внес в произведения теплоту реальной жизни.

Невелл Конверс Уайет родился 22октября 1882 г. в г.Нидхам, штат Массачусетс. Свое детство он провел на ферме. Он рос в окружении пейзажей Новой Англии и проникся любовью к природе и окружающему миру.

Уже в ранние годы у мальчика проявились художественные способности. Его мать, дочь иммигрантов из Швейцарии, всеми силами старалась поощрять и развивать артистические наклонности сына. Но отец настаивал на более практичном использовании таланта мальчика. Он направил юного Конверса в Бостон, в школу прикладных искусств. Уайет учился там по май 1899 г., концентрируясь на черчении.

Наконец, матери удалось убедить мужа перевести мальчика в Массачусетскую школу искусств. Школьные преподаватели настоятельно рекомендовали ему заняться иллюстрированием.

По совету друзей Уайет переезжает в Вилмингтон, Делавер, где поступает в художественную школу Говарда Пайла.

Говард Пайл считался одним из самых известных иллюстраторов того времени. Его называли отцом американского искусства иллюстрации. Он оставил профессорскую должность в Дрексельском институте искусства, науки и производства и открыл школу иллюстрирования в Вилмингтоне.

Пайл был великолепным преподавателем, а Уайет - старательным учеником. Пайл учил своего питомца техническим навыками рисования и подчеркивал важность безукоризненного знания изображаемого объекта.

Уайет хорошо усвоил эти принципы и успешно применял их в течение всей своей творческой карьеры. Он сразу оценил методику преподавания Пайла и написал своей матери в первые же дни после поступления в школу: «Лекции по живописи открыли мне глаза на искусство иллюстрации больше, чем все, чему я учился раньше». Меньше чем через шесть месяцев занятий живописная работа Уайета была принята для обложки журнала "The Saturday Evening Post".

Используя принцип Пайла - рисовать только исходя из собственного опыта, Уайет совершил три поездки на Американский Запад.

Во время путешествий художник буквально впитывал в себя романтичную, пеструю, увлекательную жизнь Дикого Запада. Этот бесценный опыт позволил Уайету создавать живописные образы, которые поставят его на вершину искусства иллюстрации тех дней.

В 1907 г. Уайет был объявлен лучшим американским художником-иллюстратором. Его произведения появлялись во многих наиболее популярных журналах того времени.

Уайет женился на Каролине Бреннеман Бокиус из Вилмингтона. Супруги переехали в Чаддс Форд, Пенсильвания. Это место, в десяти милях от Вилмингтона, на берегу Brandywine River было хорошо знакомо Уайету. Здесь в течение нескольких лет проводились летние школы, организованные Говардом Пайлом.

Округлые зеленые холмы, высокие, раскидистые платаны долины Brandywine River служили приятным контрастом суровым пейзажам Американского Запада. Спустя некоторое время, Уайет приобрел в Чаддс Форд 18 акров земли недалеко от полей сражений времен американской революции.

Близость к этим местам привлекала Уайета, любившего все, что было связано с историей. Вскоре супруги занялись постройкой дома и художественной студии. Они вырастят здесь пять талантливых детей, и пейзаж долины станет почти священным для нескольких поколений художников.

В 1911 году одна из издательских компаний предложила Уайету написать иллюстрации к роману Роберта Стивенсона

«Остров сокровищ» (NC Wyeth, Treasure Island). Это был его первый контракт на иллюстрацию выпускаемой из печати серии классических романов.

Уайетом было создано 17 картин, которые стали шедеврами американского искусства иллюстрации. Подлинное мастерство художника проявилось в создании сложных композиций и замечательном умении использовать яркий свет в сочетании с глубокими тенями. Происходящие в романе события и характеры героев соединялись в единое целое и блестяще дополняли текст произведения.

Широкое признание «Острова сокровищ» обеспечило Уайету успешную карьеру в иллюстрировании классических романов, таких, как «Похищенный», «Черная стрела», «Последний из могикан», «Робинзон Крузо», «Таинственный остров».

Художник не перегружал иллюстрации излишними деталями, порой лишь намечая их несколькими мазками. Благодаря этому, внимание читателя сосредотачивалось на основном действии. Создавался удивительный эффект реальности, усиливалось драматическое напряжение момента.

Уайет славился умением изображать животных, особенно лошадей. Однажды его спросили: «Как Вам удается так прекрасно рисовать лошадь, не используя модель? На Ваших иллюстрациях животные выглядят, как живые!». - «Ну что ж, я вам объясню, - ответил Уайет. – Однажды, во время путешествия мне пришлось разделывать погибшую лошадь. С тех пор я навсегда запомнил ее анатомию».

Несмотря на большие достижения в своей работе иллюстратора, Уайет испытывал острое желание добиться успеха в области станковой живописи.

Между художником и иллюстратором существует огромное различие, состоящее в том, что иллюстрации имеют второстепенное значение по сравнению с текстом. И Уайет болезненно ощущал эту разницу всю свою жизнь.

И хотя иллюстрирование давало ему достаточный доход, художник стремился избежать заключения своих творческих возможностей в строгие рамки текста.

Он создавал свои собственные картины - пейзажи, натюр-

морты, портреты. За свою жизнь Уайет писал полотна в различных манерах. От лирических пейзажей в стиле импрессионистов, до полных драматизма реалистических портретов. Однако, он никогда не получил от своей работы, как живописца, ни личного удовлетворения, ни признания публики.

«Разница между живописным полотном и иллюстрацией такая же, как между черным и белым. И я понимаю, что не обладаю способностью писать настоящие картины», - с горечью говорил он.

Уайет был также известен, как мастер фресковой живописи. Большей частью фресковые панно были посвящены историческим событиям и сделаны по заказам различных компаний, банков, научных обществ. Большинство этих замечательных произведений искусства сохранилось до наших дней.

Во время Первой и Второй мировых войн он создал по заказу правительства несколько патриотических картин, а также плакатов для американского Красного Креста.

Уайет много работал в составе различных жюри на художественных выставках и конкурсах. В 30-е годы в Америке процветал расизм и антисемитизм. Несмотря на недовольство и противодействие окружающих, Уайет поддерживал еврейских и чернокожих художников. Так, увидев однажды в окне сапожной мастерской в Вест Честере картину чернокожего художника-самоучки Хорейса Пиппина, Уайет убедил местную организацию художников принять его произведения на выставку.

В своем сердце Уайет был сельский житель. Физически очень сильный и крепкий, он часто помогал в работе соседним фермерам. Жители окрестностей не раз видели, как Уайет с легкостью таскал канистры, полные молока и наполнял молочную цистерну.

Чем дольше художник жил в Чаддс Форде, тем сильнее он привязывался к своему дому и окружающим его красотам долины Brandywine River. Он не любил покидать родные места даже на короткое время. Никогда не был за границей. «Я не рожден путешественником, потому что я всегда скучаю по дому, – писал Уайет. - Уезжать стоит только для того, чтобы вернуться».

Уайет был родоначальником целой династии американских художников. Он прожил достаточно долгую жизнь и увидел становление талантов своих детей, раскрытию и развитию которых он посвятил все свое свободное время и приложил немало усилий.

Его старшая дочь, Генриетта, стала известной художницей. Особенно ей удавались портреты и натюрморты. Вторая дочь Уайета, Каролин, тоже живописец. На ее изысканных полотнах изображены пейзажи родных мест, дорогие сердцу семейные реликвии. Сын, Натаниэль - необычайно талантливый инженер, изобретатель. Дочь, Энн, увлеклась музыкой и стала композитором. Младший сын Уайета, Эндрю – выдающийся американский художник-реалист. Его внук, Джеймс – превосходный портретист, который успешно продолжает семейную художественную традицию.

Невелл Конверс Уайет трагически погиб в железнодорожной катастрофе в 1945 г. в Чаддс Форде, Пенсильвания. При переезде через железнодорожные пути в его машину врезался железнодорожный состав.

Одно из великолепных творений Уайета – поэтичное фресковое панно для Metropolitan Life Insurance Company (NC Wyeth, The Met Life Murals) после смерти художника было закончено его сыном Эндрю.

Наибольшая коллекция произведений Невелла Конверса Уайета сосредоточена в Brandywine River Museum недалеко от дома, где жил художник и студии, где он работал.

# ХОРЕЙС ПИППИН

Хорейс Пиппин является одним из самых замечательных американских художников - примитивистов. Очень немногим чернокожим художникам удавалось добиться успеха в белой Америке. Высокоодаренный живописец, Хорейс Пиппин еще при жизни получил широкое признание и известность. Он сумел развить свое мастерство до таких высот, что его картины ставили в ряд с работами лучших художников с мировым именем, такими, как французский примитивист Руссо.

Хорейс Пиппин родился в 1888 году в Вест Честере, Пенсильвания. Хорейс учился в деревенской школе, в которой была только одна классная комната для всех учеников. «Когда мне было семь лет, - вспоминал он, – у меня в школе начались проблемы. Когда нас учили правописанию, и надо было написать слово «собака» или «кастрюля», или «плита», или что-то в этом роде, я занимался тем, что в тетрадке после написанного слова рисовал собаку, кастрюлю или плиту. В результате, меня оставляли в классе после окончания занятий. Это случалась часто, и я ничего не мог с собой поделать. Самое ужасное было то, что меня дома нещадно били за то, что я возвращался поздно из школы, независимо от того, что послужило причиной задержки».

Хорейсу было десять лет, когда его отец умер, и мать снова вышла замуж. А в четырнадцать лет его детство закончилось. Отчим бросил семью. Мать тяжело заболела. Надо было кормить семь ртов. Хорейс закончил только шесть классов, но он был старшим. И он пошел работать подручным на ферму. Позже Хорейс работал носильщиком в гостинице, упаковщиком мебели, формовщиком на заводе.

Когда Соединенные Штаты вступили в Первую мировую войну, Пиппин добровольцем пошел в армию. Его определили во вновь организованный черный полк и направили на западный фронт.

Он воевал во Франции. Французские солдаты уже три года сражались против немецких войск и нуждались в поддержке.

Они были счастливы, что черный полк пришел к ним на помощь.

Это была тяжелая, страшная война. Нескончаемые газовые атаки, дальние марш - броски, зловонные окопы, заполненные водой. Война в грязи, так называли Первую мировую войну.

Пиппин навсегда запомнил то ужасное время, когда солдатам приходилось шагать в грязи, есть в грязи, спать в грязи. Черный полк вел непрерывные бои на передовых позициях в течение шести месяцев, без всякого отдыха. Солдаты жили в окопах по двадцать, тридцать дней. Не снимали ни одежды, ни обуви. Каска служила Хорейсу подушкой.

Карандаш помог ему пережить ужасы война. Пиппин постоянно делал зарисовки в военных блокнотах. «Война сделала из меня художника»,- говорил он впоследствии. За месяц до окончания войны немецкий снайпер ранил его в плечо разрывной пулей. В результате ранения его правая рука была частично парализована.

Война закончилась. Хорейс Пиппин вернулся в Америку и его поместили на лечение в один из военных госпиталей Нью-Йорка. А в это время его товарищи по оружию из черного полка прошагали победным маршем по Пятой авеню.

Они шли коротким строевым шагом, которому научили их французы. На головах у них были ржавые французские каски, в руках - ружья с затупившимися штыками. Но они были горды тем, что сражались бок о бок с французскими солдатами, которые относились к ним, как к равным, без предубеждений и сомнений.

После войны черный полк, в котором сражался Пиппин, был награжден высшей военной наградой Франции - Военным крестом. Французы дали своим чернокожим соратникам по оружию прозвище «Солдаты Ада».

После войны Хорейс Пиппин женился на вдове по имени Ора Дженни Фитерстоун Вэйд. Пиппин поселился в Вест Честере, Пенсильвания. Ему не нужно было работать. Они жили на полученную им пенсию по инвалидности. А его жена работала прачкой.

Но это не было счастливым временем для Пиппина. Пережитая трагедия войны наложила на него неизгладимый отпе-

чаток. Он был постоянно погружен в мрачные мысли. Ужасы войны не покидали его сознание, и он уничтожил большую часть своих фронтовых заметок и зарисовок.

И вот спустя двенадцать лет после окончания войны, в один из дней, он взял своей искалеченной правой рукой кисть и, поддерживая ее левой рукой, начал рисовать картину. Пиппин назвал ее: «Конец войне. Пора домой» (Horace Pippin, The Ending of the War, Starting Home). Она считается одной из самых лучших картин, посвященных войне.

На полотне Пиппин изобразил страшную картину агонии бессмысленной войны. Взрывы снарядов, горящие самолеты, солдаты со штыками наперевес, бросающиеся в смертельный рукопашный бой.

На картине запечатлен не только последний бой войны. Она отражает историческую правду об ее окончании. Первая мировая война не закончилась победой на полях сражений. Ее конец был решен за многие сотни миль от фронта в кабинетах лидеров стран военных коалиций, когда они подписали мирный договор. Солдаты были последние, кто узнал о том, что война закончена.

Превозмогая боль в руке, Пиппин продолжал рисовать. К 1937 году Пиппин написал двадцать картин. Он использовал в своих полотнах «простые» тона, тихие, как он сам. Мягкие зеленые, бледно-голубые, приглушенно коричневые - цвета военной формы.

Он попытался продать свои картины сначала за пять долларов, потом за один доллар. Парикмахер взял его картину как плату за стрижку, но жена не разрешила ему повесить ее на стену.

Пиппину было 49 лет. Он рисовал уже восемь лет, без всякой надежды на успех. Но он не сдавался. Когда Пиппин услышал, что в Вест Честере организуется художественная выставка, он принес туда две свои картины. Известный филадельфийский художник Невелл Конверс Уайет увидел картины и был восхищен ими. Он предложил местной организации художников устроить выставку живописных работ Пиппина.

9 июня 1937 года открылась первая выставка произведений Пиппина. На ней было представлено десять картин. Знатные

дамы из богатых филадельфийских семейств посетили выставку. Приехали также художественные критики и агент по продаже картин из Нью-Йорка. На этой выставке была продана только одна картина Пиппина, но это событие полностью изменило его жизнь.

Два года спустя филадельфийский агент по продаже картин Роберт Карлен увидел картину Пиппина в одной из галерей Нью-Йорка. Он сразу понял, что нашел великолепного художника.

Пиппин дал разрешение Карлену продавать его картины, и следующие семь лет Карлен стал его помощником, консультантом и даже банкиром.

Успех приветствовал Пиппина, как старого друга. В 1940 году была организована его персональная выставка в Филадельфии. Двадцать пять картин было продано. Пять из них - известному филадельфийскому коллекционеру Альберту Барнсу.

Барнс пригласил Пиппина в свое поместье познакомиться с его коллекцией картин и прослушать организованные им лекции по искусству.

«Нет вреда смотреть на картины других художников, - считал Пиппин, - но не надо копировать их. Потому что каждый художник вкладывает в картины свои собственные чувства, а не чьи-либо чужие».

Пиппин очень любил рассматривать живописные полотна замечательной коллекции Альберта Барнса. Особенно ему нравились светлые, теплые полотна французских импрессионистов.

После посещения коллекции Пиппин обогатил свою палитру яркими желтыми и глубокими зелеными тонами. Он также научился использовать густой красный цвет, который имел большое значение в африканской религии и культуре.

Однако лекции по искусству ему показались скучными, и он засыпал посередине занятий. После двух лекций Пиппин прекратил их посещать.

«Я научился многому, - говорил он. - Но я пойду своей дорогой». Ему не нужны были учителя. Он сам был уже мастер.

Когда Пиппин заканчивал одну или две картины, он отдавал их Роберту Карлену. Карлен много делал для того, чтобы как можно больше людей узнали об искусстве талантливого художника.

Он посылал фотографии его картин в разные газеты и журналы. Одну из картин он представил для обложки журнала "The Saturday Evening Post" и получил отказ. «Мы еще не готовы печатать картины чернокожих художников», - ответил редактор на просьбу Карлена.

Даже после того, как Пиппин стал известен, он не прервал своих отношений с Карленом. Случалось, любители живописи приходили к Пиппину и говорили, что они готовы купить картины непосредственно у него, и он может получить значительно больше денег. Но Пиппин знал цену дружбе и преданности еще со времен войны и всегда отвечал «нет».

Его общественная жизнь тоже круто изменилась. Его стали часто приглашать в дома самых зажиточных белых, живущих в пригородах Филадельфии.

Пиппин с женой производили большое впечатление на местное высшее общество. Пиппин был очень высокий, сильный, с массивной, тяжелой головой, а его жена была очень маленького роста, смешливая.

Однажды, во время посещения дома Карлена Пиппин увидел на стене картину Эдварда Хикса «Мирное королевство». «Почему бы тебе не попробовать нарисовать на эту тему?» – предложил ему Карлен. Вдохновленный картиной Хикса, Пиппин создал серию картин, пронизанных его отношением к войне и недопустимости повторения ее страданий и ужасов. Картины были о добре и зле, с которыми ему пришлось не раз встретиться в жизни.

Как и многие чернокожие художники, Пиппин находил себе поддержку в религии. Он удивлял окружающих знанием Библии. Он говорил, что рисует от одиночества, но талант ему дан Богом.

Одной из самых волнующих картин Пиппина является «Джон Браун на пути к виселице» (Horace Pippin, John Brown Going to his Hanging). Когда Пиппин был еще мальчиком, его мать много раз рассказывала ему эту историю. Бабушка Пиппина, рабыня, жила в Виргинии. Она была свидетельницей казни Джона Брауна.

Джон Браун был борец за освобождение черных рабов. Он

решил организовать в горах тайную тропу для беглых рабов. Для этого было необходимо оружие. Тогда он и его сподвижники напали на оружейный склад в Виргинии. Браун был ранен во время атаки. На суд его принесли на носилках. 2 декабря 1859 года он был повешен в городе Чарльс Таун.

Пиппин написал три картины, посвященные Джону Брауну. На одной из них «Джон Браун на пути к виселице» он нарисовал свою бабушку.

Полотно написано в мрачных тонах, но пейзаж необыкновенно красив. Легко почувствовать хмурый декабрьский день. На голых ветках деревьев болтаются еще сохранившиеся кое-где пожухлые, ржавые листья. Кажется, деревья исполняют какой-то странный танец на фоне холодного неба и белых стен домов.

Картина выражает чувства самого Джона Брауна и слова, которые он произнес, сидя со связанными руками на собственном гробу в коляске, везущей его к месту повешения: «Как прекрасна эта страна! Как жаль, что никогда раньше мне не представилась возможность увидеть ее красоту».

Бабушка Пиппина смотрит на нас из угла картины. Она единственная черная и единственная женщина на картине. Ее лицо выражает гнев и скорбь. Такой гнев чувствовали все черные рабы, когда они потеряли своего героя и защитника Джона Брауна.

Картина находится в коллекции музея Pennsylvania Academy of Fine Art.

В пятьдесят лет к Пиппину стали относиться серьезно как к художнику. Перед его смертью, в пятьдесят восемь, Хорейс Пиппин был признан лучшим чернокожим художником всех времен. Только его жена отказывалась верить этому. Она продолжала работать прачкой, не надеясь на его заработки как художника, что омрачало их последние годы, прожитые вместе.

Хорейс Пиппин был самоучка. В картинах, которые он писал, он рассказывал историю своей жизни. Он не закончил школу, был не очень грамотен, но с помощью кисти, красок и своего таланта сумел выразить простые человеческие чувства высоким языком искусства.

# ГРАНТ ВУД

Имя художника Гранта Вуда потрясло мир искусства внезапно, подобно шоку. Это произошло в 1930 году во время художественной выставки, организованной Чикагским институтом искусств. Картина под названием «Американская готика» (Grant Wood, American Gothic) заняла третье место и получила премию 300 долларов. Но дело было не в полученной премии, а в необычайной свежести и остроте живописной работы. Во всех газетах были опубликованы репродукции картины. Америка переживала тяжелые времена Великой депрессии. Люди теряли работу, сбережения, веру в будущее. В картине Гранта Вуда они увидели знакомые сельские пейзажи и людей, которые нелегким трудом сделали Америку сильной и процветающей. Картина порождала надежду, и люди полюбили ее. Грант Вуд был объявлен гением. Но он не был гением и никогда в дальнейшем не повторил свой триумф.

Вуду было 38 лет, когда он написал «Американскую готику». Он проделал долгий и мучительный путь, чтобы найти свое место в искусстве. Вуд родился 13 февраля 1891 года в бедной фермерской семье в городке Анамоса штата Айова. Больше всего на свете любил рисовать. Он рисовал на картонных коробках из-под печенья обгоревшими палочками для разжигания плиты. Карандаши и краски были несбыточной мечтой для деревенского мальчика, чей дом даже не имел электричества. Все, что он видел вокруг, запечатлелось на картонных коробках – дома, деревья, коровы, цыплята.

Когда Гранту исполнилось десять лет, его отец умер. Мальчику пришлось тяжелым трудом зарабатывать на жизнь. Он выращивал кукурузу, помидоры и продавал их по домам. Доил коров для своих более зажиточных соседей. В 14 лет он послал свой рисунок на общенациональный конкурс и получил премию пять долларов. Грант сказал впоследствии, что именно это событие вдохновило его стать художником. Он стал писать картины. Чтобы купить художественные принадлеж-

ности – холсты, кисти, краски, решил продать одну из своих картин. Покупательница спросила: «Как ты думаешь, какова ценность твоей работы?» - «Я думаю, она не велика, - отвечал Грант, смущенно потупив глаза. - Но мне нужно восемь долларов». К его удивлению, он получил запрашиваемую сумму.

После окончания школы Грант с тридцатью долларами в кармане сел в поезд и поехал в Миннеаполис, чтобы поступить в художественную школу. На директора школы произвел большое впечатление талант деревенского паренька и его упорное желание стать художником. Он принял Гранта в школу и даже дал возможность подрабатывать. Вечерами Грант убирал классы и натягивал на рамки полотна для утренних занятий.

После завершения учебы Грант вернулся домой и получил место учителя рисования в сельской школе. Три раза в неделю на поезде он ехал в университет штата Айова на вечерние курсы живописи. Средств на обучение у него не было. Грант приходил в класс, садился за мольберт и начинал рисовать. И никто не прогонял его.

В это время дела семьи стали совсем плохи. Мать не могла работать, и нечем было платить за жилье. Но она уговаривала сына продолжать учиться. Верила, что он будет знаменитым художником. У Гранта остался один доллар. И он нашел ему применение - купил пустующий клочок земли. Дал задаток – последний доллар и обязательство выплачивать доллар в месяц арендную плату. На этом клочке он построил крошечную лачугу. В ней Грант с матерью и сестрой жили два года.

Началась Первая мировая война и Гранта призвали в армию. По состоянию здоровья он не попал на поля сражений. Но ему удалось использовать свои художественные способности и в военное время. Он рисовал камуфляжи танков и артиллерийских орудий для американской армии.

После службы вернулся на родину и продолжал работать учителем рисования. Постепенно Вуд заработал столько денег, что смог позволить себе поехать в Европу. В октябре 1920 года, перед отъездом он сказал сестре: «Художественные критики и агенты по продаже картин не желают ничего знать об амери-

канском искусстве. Считают, что его не существует. Они говорят, что Америка слишком молодая страна для возникновения и развития культуры. Слишком жестокая, грубая, духовно незрелая и не способна вырастить настоящего художника. В Америке нужно быть французом. Иметь французское имя и рисовать, как француз. Только тогда тебя признают, как художника».

В Париже Грант отрастил рыжую бороду и стал носить баскский берет. Он много рисовал на улицах города, а в дождливые дни посещал музеи и картинные галереи, где изучал искусство старых мастеров. Это улучшило его технику, но не помогло найти собственный стиль. Наконец, Вуд сделал важное заключение о том, что «лучшие идеи пришли ему в голову, когда он доил коров». С этими мыслями он вернулся обратно в Айову. Сбрил усы и бороду, обменял берет на пару рабочих комбинезонов и продолжал рисовать.

В 1923 году Грант взял в школе годичный отпуск и снова поехал в Европу. Вуд учился а Академии искусств в Париже. Там он увидел, что импрессионизм и постипмрессионизм, считавшиеся в Америке основныыми течениями современного искусства, уже устарели. На смену им пришел абстракционизм. Художники-абстрактционисты атаковали свои полотна большими, толстыми кистями, а иногда просто с размаха бросали краску на полотно. Эта манера резко отличалась от неспешной и тщательной техники Вуда. Он попытался перенять новейшие методы рисования, но остался недоволен результатами своей работы.

Грант вернулся в Америку и в 1927 году получил престижный заказ от города Cedar Rapids на изготовление оконного витража для военного мемориального здания. В основании витража – увеличенные в шестикратном размере фигуры солдат, представляющих американские войны - от Войны за независимость до Первой мировой войны. Над ними – фигура женщины, олицетворяющая республику. Заказчик оплатил Гранту поездку в Германию для изучения техники изготовления витражей. В Мюнхене Вуд впервые увидел фламандских примитивистов и мгновенно понял свое предназначение и судьбу. Он вернулся домой, полный решимости стать Мем-

лингом Среднего Запада. «Сначала, – говорил он позднее, - я думал, что должен писать в старинной манере - мягко и сдержанно. Но скоро открыл для себя нечто другое в современной американской жизни - яркое, красочное и декоративное».

Однажды Грант увидел фермерский дом с необычным окном в форме высокой арки, напоминающей средневековый готический стиль европейской архитектуры. Художнику очень понравился контраст между европейским окном и американской фермой. «Вот она – американская готика!» – рассмеялся он и сделал зарисовки дома. У него возникла идея нарисовать на переднем плане фермера и его дочь. Обычно Грант рисовал людей, которых хорошо знал. Он попросил свою сестру Нэн и местного дантиста позировать для картины и принялся за работу. По технике исполнения «Американская готика» восходила к фламандским примитивистам, поражавшим богатством красок и совершенством деталей. Но поза изображенной Вудом пары воплощала черты жизни двадцатого века. Фермер и его дочь приготовились для фотографического снимка. Умышленно прозаический снимок сделан в упор. Мужчина замер перед камерой и неподвижно уставился в глазок объектива. Взгляд женщины блуждает. Возможно, она оставила что-то на плите в доме. Никто из них не улыбается, что является необычным для фотографии. Но в картине это создает неуловимое чувство парадокса мгновенно схваченной картинки жизни.

Готическое окно, форма которого повторяется в прическе женщины и бровях мужчины, подразумевает, что эти люди связаны каким-то образом со средневековьем. Однако ясно, что они не принадлежат к идеалистическому миру средневековой готики. Острые вилы в руках мужчины говорят о том, что люди готовы выдержать любые испытания – засухи, наводнения, ураганы и смерчи. И трудиться, не покладая рук, на полях своей маленькой фермы.

Грант представил «Американскую готику» на выставку в Чикагский институт искусств. Картина имела сенсационный успех. Ее перевозили из музея в музей по всей стране. «Американская готика» побывала в Лондоне, где ее окружила восторженная толпа, как будто это была голливудская кинозвезда.

Критики единодушно утверждали, что наконец-то появился художник, который рисует жизнь Америки особым «американским» стилем. Грант Вуд стал звездой американского искусства так стремительно, как ни один художник до него. Но он оставался таким же застенчивым, как и прежде. Смущался, когда у него брали интервью или устраивали в честь него приемы. Лучше всего чувствовал себя, когда писал картины. Темой его полотен была Америка Среднего Запада – пейзажи, портреты, труд фермеров.

Он искал темы живописных работ и в своем детстве. Будучи ребенком, Грант любил слушать поэму о Поле Ревире - американском патриоте времен революции. В ночь 18 апреля 1775 года Пол Ревир поскакал верхом из Бостона в Лексингтон, чтобы предупредить революционеров о приближающихся подразделениях английской армии, посланных для захвата оружейных складов и ареста революционных лидеров. Он мчался через поселки и города с громкими криками: «Англичане идут! Англичане идут!» Патриоты услышали его, срочно созвали солдат народной милиции и бросились в бой с британскими войсками. Это были первые сражения Войны за независимость.

Свою картину «Ночной бросок Пола Ревира» (Grant Wood, Midnight Ride of Paul Revere) Грант написал так, как она возникла в детском воображении. Деревья по форме напоминают соцветия брокколи. Дома выглядят, как игрушечные. Дорога, извилистой лентой уходящая за горизонт, светится в темноте. Даже лошадь, на которой скачет Ревир, выглядит, как детская деревянная лошадка. Вуд придал картине вид сказочного действия. Но, несмотря на «сказочность» изображения, картина рассказывает историю просто, ярко и незабываемо.

Большинство сюжетов живописных работ Вуда представляли один регион – штат Айову. И вскоре, неожиданно для себя, он оказался основоположником нового стиля, названного регионализмом. Другие художники тоже стали изображать свои родные места. В обход признанных знатоков живописи они вышли к людям с картинами, которые не нуждались в дополнительных объяснениях и были понятны каждому. Искусство регионалистов говорило об американской нации вещи,

до сих пор не сказанные никем. Художественное течение захватило воображение публики. Ему почти удалось перенести центр изобразительного искусства из Манхэттена в самое сердце Среднего Запада.

Лидером регионализма стал Грант Вуд. На протяжении всей карьеры он был горячим сторонником усиления роли американских художников в мировой живописи. В 1935 году Вуд опубликовал памфлет «Бунт против города», где утверждал, что искусство больших городов находится под вредным зарубежным влиянием. Он жестко и категорически отрицал европейский модернизм и отвергал его влияние на американскую живопись. Призывал художников отделить себя от американского авангарда и создавать картины, отражающие реальную жизнь Америки. Многие талантливые живописцы присоединились к движению и создали художественные полотна, вошедшие в сокровищницу американского искусства.

Чтобы помочь художникам пережить тяжелые времена, Вуд основал в 1932 году Stone City - художественную колонию. Поселившиеся в колонии художники получали стипендию, питание и бесплатные уроки живописи. Вуд много работал. Его картины могли нравиться или нет, но никого не оставляли равнодушным. Он получал множество писем. Даже Папа Римский проявил интерес к его работам. Вуду предложили место профессора живописи в университете штата Айова. И он стал преподавать там, где когда-то тайком учился.

Но Великая депрессия нанесла жестокий удар по экономике Среднего Запада. Положение ухудшили пыльные бури и засухи, разрушившие земельные угодья фермеров. Более полумиллиона людей были вынуждены покинуть родные места. В таких условиях движение художников - регионалистов, лишенное материальной поддержки, было обречено на провал. Вуду пришлось закрыть колонию Stone City.

Спустя 12 лет после феноменального успеха «Американской готики» Вуд тяжело заболел. Это был мягкий, ласковый, жизнерадостный человек. Он скрывал свои горести в озорных огоньках светлых глаз, а самые сокровенные желания высказывал в виде веселых шуток. Но провал движения регионали-

стов сразил его. Друг Гранта навестил художника в госпитале в последние дни его жизни. Он вспоминал: «Вуд сказал мне, что, когда поправится, сменит имя, уедет туда, где его никто не знает, и начнет все сначала – писать совсем по-другому, не так, как делал это всю свою жизнь». Грант Вуд умер 12 февраля 1942 года за один день до своего 51 дня рождения.

Прошли годы, но страна не забыла замечательного художника. Картина Гранта Вуда «Американская готика» по-прежнему остается иконой американской живописи. Самой известной картиной в истории американского изобразительного искусства.

# БЕН ШАН

Когда в 1933 году Франклин Делано Рузвельт стал президентом Соединенных Штатов, перед ним стояла колоссальная задача - поднять из руин и сплотить страну, которая оказалась на грани саморазрушения. Сельское хозяйство было разорено, биржа рухнула, а национальная хлебная корзина превратилась в миску «черной пыли». Когда-то бурная деловая активность городов застыла намертво. Семьи лишались жилищ и оказывались на улице. Банкиры выбрасывались из окон. По крайней мере четверть рабочей силы не имела работы. Не процветание - революция маячила за углом.

Проведение в жизнь коренных реформ «Нового курса» Рузвельта постепенно поставило экономику на путь восстановления. Но восемь миллионов человек были все еще безработными. Кроме того, появилась новая угроза – опасные режимы пришли к власти за рубежом, угрожая вызвать, по выражению Рузвельта «эпидемию мирового беззакония».

Как реакция на катаклизмы окружающего мира, многие американские художники отказались от модных интеллектуальных абстракций, чтобы писать узнаваемые каждым реалии окружающей действительности. Начиная с 1933 года, творческий потенциал работников искусства был поддержан комплексом правительственных программ. Им предлагалось, используя свой талант и способности, работать на пользу общества, получая при этом месячную заработную плату. Впервые в истории Америки правительство тратило деньги налогоплательщиков на содержание людей творческого труда, независимо от того насколько талантливы они были (некоторые были довольно посредственны).

Архитекторы проектировали объекты жилищного строительства. Фотографы запечатлевали трагедии разрушенных в результате коррозии почв и биржевого краха фермерских хозяйств. Писатели работали над созданием трудов по национальной и региональной истории. Живописцам было поручено украшать фресками и мозаиками стены общественных

зданий, писать картины для провинциальных школ, музеев и передвижных выставок.

Художники, последователи критического реализма, выражали протест против современного состояния общества, несправедливости и дегуманизации индустриальной и городской жизни Америки. И они тоже получили материальную поддержку от Вашингтона. Их страстные, выразительные полотна стали эмблемами радикальных реформ, пронесшихся по стране в 30-е годы.

Художники были самого различного происхождения. Одни – выпускники лучших университетов, включая Лигу плюща, другие выросли среди разъедающей жестокости еврейских и негритянских гетто в городах восточного побережья. Их стили также были различны, и далеко не все соответствовали требованиям реалистического искусства. Однако сюжеты картин были столь же реальны, как фотографии с поля боя. В эстетическом отношении они строго следовали пуританской философии ранних американских поселенцев, согласно которой все, созданное в области искусства «без высокой моральной цели», должно быть предано анафеме.

Мудрая политика Рузвельта, выраженная в беспристрастности при распределении средств на развитие культуры, сыграла решающую роль в становлении и развитии искусства независимых художников – бунтарей. Одним из таких живописцев, существовавших на государственное пособие, был Бен Шан. Он стал лидером критического реализма и завоевал статус крупнейшего американского художника.

Высокий, сильный, громогласный – природа наградила Бен Шана щедро во всех отношениях, включая гневный темперамент, жизненную энергию и страстный, непримиримый характер. Бен Шан родился 12 сентября 1898 в г. Каунас (в прошлом Ковно) Российской Империи. Его отец был сослан в Сибирь за революционную деятельность, но ему удалось бежать и в 1906 году перебраться с семьей в Америку. Бен Шан вспоминал, что первый сильнейший приступ гнева случился с ним в еврейской школе в Ковно:

«Неприятности начались с истории о Ковчеге Завета, кото-

рый доставляли в Храм. Ковчег везли на колеснице, запряженной волами. Всевышний повелел, чтобы никто не смел прикасаться к Ковчегу, чтобы с ним не случилось. Внезапно волы сильно наклонили Ковчег, и казалось, он вот-вот упадет. Один человек бросился, чтобы поддержать Ковчег, и дотронулся до него. И был сражен мгновенной смертью. После того, как нам прочитали эту историю, я отказывался целую неделю посещать школу. Негодование охватило меня. Я считал наказание страшно несправедливым. Мне кажется, я и сейчас так чувствую».

Нетерпимость ко всему несправедливому уже господствовала в его характере, хотя ему еще не было и восьми лет. Именно в этом возрасте он с семьей прибыл в Америку. Будущий художник рос в грязных трущобах Бруклина, где местные крутые заправилы силой втянули его в свою кампанию и заставляли рисовать мелом на асфальте портреты своих кумиров – профессиональных бейсболистов. Под давлением и по необходимости он научился рисовать точно и аккуратно, и в то же время заточил острое лезвие своего характера. Затаенный гнев и ненависть к насилию завершили обучение искусству протеста.

В 15 лет Бен Шан поступил на работу подмастерьем в литографическую мастерскую. Здесь он приобрел основные навыки художественного мастерства - точность линии, чистоту и ясность колорита. Последующее увлечение Бен Шана изображениями букв и цифр также частично объясняется богатым опытом работы над ярлыками и этикетками. Он доработал до должности мастера и накопил достаточно денег, чтобы провести 1920-е годы, путешествуя по Европе и изучая искусство великих живописцев. Обобщенность форм, контрасты цветовых сочетаний полотен Сезанна послужили основой для дальнейшего творчества Бен Шана.

Когда в конце 20-х годов он вернулся домой, это был уже опытный, зрелый художник. Он решил писать современную Америку такой, какой он ее видел. «Есть большая разница в том, как мнется пальто, сшитое из дешевой ткани, и как мнется пальто, сшитое из дорогого материала. Эта разница также важна и эстетически. Когда я смотрю на обычную одежду взглядом художника, она становится объектом живописи, та-

ким же, как пурпурные мантии на картинах Тициана». Различие между «бедными» и «богатыми» ясно выражено в картинах Бен Шана - его «имущие» выглядят так, как будто у них всего слишком много. В то же время «неимущие» - тощие, как борзые псы с грустными глазами спаниелей.

«Я всегда считал, - говорил Бен Шан, - что мне не повезло – не пришлось жить во времена великих событий и вот, внезапно, я понял – произошло нечто чрезвычайно важное! И мне есть, что изобразить на полотне!».Так Шан вспоминал момент, когда он, как живописец протеста, нашел свою роль и истинное предназначение. Именно в это время в Америке свершилась судебная расправа над участниками рабочего движения Николой Сакко и Бартоломео Ванцетти.

Итальянские иммигранты были обвинены в 1920 г. в ограблении и убийстве кассира и охранника обувной фабрики в штате Массачусетс. Несмотря на отсутствие доказательств и путанные показания свидетелей, рабочие были признаны виновными. Приговор вызвал бурные протесты не только в США, но и во всем мире. Многие передовые люди считали, что преступление Сакко и Ванцетти заключалось лишь в том, что они были иммигранты и откровенные анархисты.

В 1923 году преступник, задержанный полицией по другому делу, признался в ограблении и убийстве на обувной фабрике. Однако, в апреле 1927 года Сакко и Ванцетти был оглашен смертный приговор. Телеграмму с просьбой о помиловании прислал Альберт Эйнштейн. Несколько раз исполнение приговора откладывалось, но 23 августа 1927 года Сакко и Ванцетти были посажены на электрический стул. (Спустя много лет, в августе 1977 года, губернатор штата Массачусетс подписал документ, в котором официально признавались ошибки судебного разбирательства и несостоятельность обвинения Сакко и Ванцетти).

Возмущенный свершившимся беззаконием Бен Шан создает серию из 25 полотен, названных им (Ben Shahn, Passion of Sacco and Vancetti), в которых осуждение и казнь рабочих-анархистов представляется, как чудовищное повторение Страстей Христовых в буржуазном обществе XX столетия. Эти ра-

боты сделали Бен Шана известным во всем мире.

Картины написаны в гневной, нарочито упрощенной манере, с острыми, как бритва, характеристиками. Художник противопоставляет полные скорби образы рабочих саркастическому гротеску в изображении их тюремщиков, выражая горечь и негодование против жестокого судилища. Основные образы серии представлены в мозаике в Syracuse University, созданной Бен Шаном в 1967 году.

В дальнейшем художник продолжал писать бедняков, рабочих - обездоленных, одиноких, с печально застывшими лицами, а также полные обличающей сатиры портреты политиков. В 1933 году Бен Шан начинает работать со знаменитым мексиканским художником Диего Риверой над настенной фреской для Рокфеллер-центра в Нью-Йорке. Грандиозное произведение подвергалось яростным нападкам уже в процессе создания и было уничтожено до своего окончания за радикальные революционные идеи и включенные в фреску изображения коммунистических лидеров, в том числе Ленина.

В 1935-38 годах Бен Шан работает по программе президента Рузвельта в качестве фотографа, запечатлевая тяжелое положение сельскохозяйственных рабочих. Кроме этого, он делает множество снимков скрытой камерой на улицах Нью-Йорка. Эти работы послужили исходным материалом для картин, настенных панно и плакатов, созданных им во время Второй мировой войны.

«Ты пишешь что-либо, потому, что ты это очень любишь, или потому, что ты это ненавидишь», - утверждал художник. Картина «Красная лестница» (Ben Shahn, The Red Stairway) явно произошла от ненависти к войне. Полотно наглядно показывает влияние как фотографии, так и плаката, объединяя в незабываемом образе абсолютную реальность снимка и резкие, контрастные краски плаката.

Освоенные Бен Шаном методы документальной фотографии, искусство живописи и литографии позволяли ему в работе над произведениями использовать наиболее подходящую технику. Примером может служить знаменитый плакат «Сварщики» (Ben Shahn,The Welders). Плакат отразил произошед-

ший в тот период прорыв в борьбе за гражданские права, так как нехватка рабочей силы во время войны, вынудила многие отрасли промышленности понизить расовые барьеры. Цветные и белые работали рядом согласно президентским указу, запрещающему дискриминацию.

Бен Шан активно участвовал в деятельности прогрессивного объединения художников, возмущенных войной и разгулом фашизма за рубежом, нищетой и социальной несправедливостью дома, в Америке. В этот период в произведениях Шана отразилась борьба света и мрака, гармонии и ужаса, появилась тема мрачной, грубой, необузданной силы, символически воплощенной в образе минотавра.

После окончания войны душевное состояние художника смягчилось. Он перешел от идей критического реализма к принципам личного, персонального реализма, с раскрытием скорее философских, чем социально-политических проблем. «Я предпочитаю называть свое искусство личным реализмом, - объяснял художник. - Различие в том, что критический реализм диктуется снаружи, а личный реализм отражает твои собственные убеждения и способность со всей прямотой выразить их на полотне». Несмотря на изменения в идеях, художественный метод Бен Шана сохранился – сильный, острый, упрощенный – стилизация «наивного», не испорченного цивилизацией искусства художников-примитивистов.

Не все живописные работы Бен Шана происходили от одной любви или ненависти, и это означало новую глубину его искусства. В картине «Весна» (Ben Shan, Spring) художник запечатлел чувство «горькой радости», захватившей его душу. «Каждую весну, – объяснял художник, - повторяется одно и то же: юношеское воображение беспечно обращается к мыслям о любви и одновременно к смерти и неизбежной потере».

Абстракционисты были недовольны – они утверждали, что такие картины, как «Весна», чрезмерно сентиментальны, чувствительны.

Идеалисты же настаивали на том, что они слишком мрачные и жестокие. Бен Шан, как тигр, огрызался, давая отпор и тем, и другим. «Что - в этом мире уже нет больше слез и стра-

даний? - гневно допрашивал он абстракционистов. – И вся наша жалость и возмущение сводится к нескольким со вкусом расположенным прямым линиям или хаотическим пятнам краски, выдавленной из тюбика на лежащий на полу холст?!»

Идеалистам ему тоже было, что ответить, и он, грозно повышая тон, заканчивал яростным взрывом: «Все маховые колеса коммерции и рекламы крутятся днем и ночью, чтобы доказать колоссальную ложь и пропагандистскую фальшивку, что Америка безмятежно улыбается. И они хотят добавить к этому мою долю процента?! Черт побери! Никогда!»

С 1948 года творческий интерес Бен Шана захватила еврейская тематика. Художник иллюстрировал Haggadah, книгу посвященную Пассоверу, создал картины и рисунки, основанные на буквах иврита. С 1961 по 1967 г. трудился над витражами для синагоги Temple Beth Zion, Buffalo, NY.

Популярность Бен Шана достигла таких высот, что в середине 50-х его выбрали представителем изобразительного искусства Америки на Венецианском Биеннале, являющимся одним из самых известных форумов мирового искусства. В 1956 году Бен Шан начал преподавать в Гарвардском университете. Его лекции явились подведением итогов гуманистической, анти-абстрактной философии художника и были опубликованы под названием «The Shape of Content».

После смерти Бен Шана в 1969 году композитор William Schuman написал симфоническую кантату "The Praise of Shan!"- «Слава Шану!», впервые исполненную 29 января 1970 года нью-йоркским филармоническим оркестром под управлением известного американского дирижера Леонарда Бернстайна.

# ЭНДРЮ УАЙЕТ

За последние триста лет направления американской живописи менялись так же непредсказуемо, как и сама жизнь. Начиная с середины прошлого века, подавляющее большинство американских художников работали в жанре абстракционизма и эскспрессионизма.

Но лучшие живописцы, появившиеся в первой половине двадцатого века, оставались преданными реализму. Каждый по-своему, они переносили реальности жизни на полотно, соединяли в своих картинах в единое целое видимый мир вещей и людей с невидимым миром человеческих чувств и идей. Собственными мыслями и эмоциями раскрывали и углубляли оба мира.

Эндрю Уайет признан одним из наиболее крупных американских живописцев. Его полотна принадлежат к традиционному реалистическому направлению изобразительного искусства, но они намного сложнее и глубже, чем работы многих художников других направлений. «Я хочу оживить предмет и жить вместе с ним его жизнью. Показать, что он значит для меня больше, чем застывшее изображение. Стремлюсь передать чувство предмета и всего, что его окружает», - говорил художник.

Эндрю Уайет родился 12 июля 1917 году в Чаддс Форде, Пенсильвания, в семье известного американского художника-иллюстратора Невелла Конверса Уайета.

Болезненный, худенький мальчик, Эндрю не смог посещать занятия в школе, вынужден был уйти из первого класса и больше никогда не переступал порога учебного заведения. Нехотя занимался с домашними учителями. И несмотря на все старания педагогов, все последующие годы имел проблемы с правописанием.

Большую часть дня, когда его более сильные и способные братья и сестры занимались в школе, Эндрю играл в солдатики или бродил по окрестным полям. Шквал болезней и промозглый дождь одиночества постепенно наполняли его воображение.

Но ни болезни, ни холод одиночества не могли победить тепло и заботу, которыми окружил его отец. Великолепный иллюстратор, Невелл Конверс Уайет, был способен привнести теплоту жизни не только в художественные произведения, но и в саму жизнь.

Под влиянием отца Эндрю провел двенадцатый год жизни с картоном, ножницами и красками. Он соорудил миниатюрный театр и выступил перед своей семьей со спектаклем. Нарисованные мальчиком декорации открыли Уайету старшему глаза на талант сына. «С завтрашнего утра ты начинаешь учиться, - сказал он Эндрю после спектакля. - Приходи ко мне в студию».

Отец стал его единственным учителем, и Эндрю получил редчайшую возможность изучить мастерство живописи, будучи еще очень молодым человеком. Отец особенно много времени уделял рисунку. И вскоре юноша был способен нарисовать точный размер и объемную форму любого поставленного перед ним предмета.

По мере того, как росли и развивались его способности, Эндрю физически и духовно становился все крепче. Мягкий свет душевной доброты отца помогли засверкать таланту сына.

Его первые работы были красочные и полные радости жизни, но разительно отличались от картин Уайета старшего полным отсутствием драматического действия.

Увидев одну из акварелей сына, приготовленную для выставки, отец сказал: «Она никогда не будет продана». Но акварель была продана. Все работы, представленные Эндрю Уайетом на выставках в Филадельфии и Нью-Йорке в 1936г., были проданы в первый же день.

Благодаря своеобразной манере, виртуозному владению техникой акварели и рисунка, а также единственному в своем роде, неповторимому видению природы Пенсильвании и Мэна, уже в двадцать лет Эндрю Уайет обрел репутацию зрелого художника

Эндрю Уайет принадлежит к поколению, которое выросло в период между двумя войнами. Он родился в 1917 году, когда были еще свежи в памяти ужасы Первой мировой войны. Он

был юношей в период Великой депрессии. И едва стал взрослым, когда разразилась другая трагедия – Вторая мировая война. Время оставило глубокий след в его творчестве.

Он рисовал окружающий мир - прекрасный, но полный печали, вызывающий щемящую грусть. Это был личный взгляд художника из замкнутого пространства Чаддс Форда на перспективы двадцатого века.

Трагическая гибель отца в железнодорожной катастрофе в 1945 году послужила поворотным пунктом в творчестве Эндрю Уайета. Он писал: «Его смерть на самом деле вернула меня к жизни. Она дала мне стимул, стала эмоциональным побудительным мотивом. Она сделала из меня художника».

Его жизнь продолжала идти по дороге, накатанной отцом. Зимой он жил в Чаддс Форде, где был его родной дом. Летом уезжал в Мэн и рисовал там.

Но его искусство выбрало другую дорогу. Отец, художник-иллюстратор, рисовал вымышленный мир литературных героев. Эндрю Уайет изображал только людей и места, которые видел и хорошо знал. Он рисовал природу и человека непосредственно с натуры, с напряженной силой и любовью.

Он изучал историю, но никогда не рисовал историю. Ему было известно прошлое людей, которых он рисовал, но в своих картинах художник запечатлевал только бесценный, исчезающий момент настоящего.

Живопись Эндрю Уайета - о человеке и его месте в окружающем мире. Он великий гуманист. В отличие от большинства современных художников, исключающих человека из своих полотен, Эндрю Уайет ставит человека в центр всего живого, даже если сам человек отсутствует на картине.

Многие поклонники Эндрю Уайета без всякого юмора говорят, что если художник обратит внимание на старую сломанную оконную раму, он обязательно ее нарисует. Так, что мурашки побегут по коже. Ты смотришь на раму и видишь жизнь человека - ее начало и конец.

Его открытый взгляд смотрит на конечность жизни с удивительным спокойствием, которое выражается почти в полной статичности образов. Чтобы избежать этого, Уайет ис-

пользует прием, применяемый в восточной живописи. Он, как фотограф, смотрит в объектив камеры на объект изображения с нижнего или с верхнего угла зрения, усиливая впечатление и подчеркивая глубинный смысл картины.

В своих полотнах он использует различную технику, комбинируя акварель, темперу, а также прием рисования «сухой кистью». Художник так описывает этот метод: «Я выбираю очень тонкую кисточку. Окунаю в краску, отжимаю пальцами большую часть влаги и накладываю почти «сухой» кистью слой за слоем краску на полотно. Я как бы переплетаю нити и создаю ткань».

Тона, используемые художником в картинах, как правило, неяркие, приглушенные. Он так объяснял сдержанность своей палитры: «Я люблю рисовать темперой. Она напоминает мне высохшие, илистые берега долины Brandywine River. Меня часто упрекают, что мои картины бесцветны. Но я передаю краски моих родных мест. Краски пенсильванской зимы… Если мне попадается на глаза синяя птица или что-то еще яркое, пестрое, мне это нравится, но краски природы вокруг меня – это лучшие цвета».

Одной из наиболее значительных картин, передающее момент реальности является поэтичное полотно «Отдаленная гроза» (Andrew Wyeth, Distant Thunder). На нем Уайет изобразил свою жену, Бетси, дремлющую на солнечной поляне. Рядом, с ней, в траве – коробочка, полная ярко-синих ягод голубики. Обрамляющие поляну остроконечные ели замерли в тревожном ожидании. Они, как стражи, готовы защитить безмятежно спящую женщину от приближающегося шторма. С необыкновенной достоверностью передан контраст нагретого солнцем воздуха поляны и прохлады теней густых деревьев. Художником схвачено и остановлено навеки мгновение летнего полдня перед надвигающейся грозой.

Реалистические картины могут быть поверхностными, если живописец не в состоянии передать, какие сильные эмоции и чувства вызывает то, что он рисует.

«Когда я пишу картину, - говорит художник, - я стараюсь забыть про Эндрю Уайета, про его существование. Я люблю

лечь ничком на землю и разглядывать цветы или сухую траву. Для одной из картин (Майский день) я целый день лежал на животе, уткнувшись носом в траву. Букашки сплошь облепили меня, но я лежал, не шевелясь. Я хотел почувствовать весенние ростки, пробивающиеся сквозь почву. Я мечтал стать частью их». (Andrew Wyeth, May Day)

С великолепными живописными полотнами, полными глубокого смысла и выполненные с высочайшим мастерством, он добился значительно большего, чем просто потерять себя в объекте рисования. Эндрю Уайет нашел себя великолепным художником, истинным мастером живописи.

Одной из самых известных картин Эндрю Уайета является «Мир Кристины» (Andrew Wyeth, Christina's World). На полотне женщина-калека, припадая туловищем к земле, передвигается по бескрайнему зеленому лугу. Ее движения устремлены к стоящему в отдалении на высоком холме дому. Необычная перспектива картины создает впечатление, что, несмотря на все усилия, женщина никогда не сможет пересечь бесконечное пространство и добраться до своего жилища. Полотно пронизано ощущением хрупкости жизни, необратимости ее разрушения. Но и восхищением способностями человека сопротивляться самым тяжелым обстоятельствам судьбы. Пейзажем картины послужили нетронутые, заповедные просторы штата Мэн. Уайет был захвачен диким безлюдьем этих мест и приезжал сюда на лето из Пенсильвании более двадцати лет подряд.

Начиная с 1971 года, Эндрю Уайет создает целую серию картин, акварелей и темпер, в которых запечатлен его роман с моделью по имени Хельга Тесторф. Рожденная в Германии, Хельга жила с мужем и детьми недалеко от железнодорожного переезда, где погиб Невелл Конверс Уайет.

В течение пятнадцати лет Эндрю Уайет держал в тайне не только существование этой связи, но и саму работу - 240 портретов, рисунков, пейзажей, включающих в себя наилучшие произведения художника, вершины его творчества. Это уникальная история жизни одного человека, отраженная в живописных полотнах.

Несмотря на любовную связь, его супружество сохрани-

лось. Эндрю Уайет и его жена, Бетси, продолжали проводить зиму в Пенсильвании, а лето в Мэне. Наследие Невелла Конверса Уайета присутствовало в их каждодневной жизни, объединяя их.

Творчество Эндрю Уайета привлекало и привлекает пристальное внимание, как публики, так и критиков. Начиная с первых выставок, его преследовали коллекционеры, агенты по продаже картин, хранители музеев. Персональные выставки в галереях и музеях одна за другой открывались по всей Америке и за рубежом. Ни искусствоведов, ни широкую публику не оставляет равнодушным уникальная техника художника и необыкновенная способность создать образы, затрагивающие глубины человеческой души. Год за годом рос список наград и премий, полученных Эндрю Уайетом за живописные работы. Продажа его произведений приносит миллионы долларов.

С течением времени Эндрю Уайет вкладывал все больше сил в сохранение живописного наследия своего отца, чья бескорыстная любовь и самоотдача помогли ему стать настоящим художником.

До своих последних дней Эндрю Уайет находился в творческом поиске, менял стиль, искал новые пути выражения. «Если когда-нибудь до того момента, когда я покину этот мир, мне удастся объединить мою сумасшедшую жажду свободы и восхищение правдой реальной жизни, только тогда я буду считать, что я чего-то достиг в своем творчестве».

PS *Рассказ написан при жизни Эндрю Уайета в октябре 2007 года. Эндрю Уайет скончался 16 января 2009 года в возрасте 91 год.*

# ДЖЕЙМС УАЙЕТ
# ПРОДОЛЖЕНИЕ ТРАДИЦИИ

Джеймс Уайет с юных лет привлекал к себе пристальное внимание публики. Он принадлежал к третьему поколению художников – сын Эндрю Уайета, выдающегося американского живописца, и внук Невелла Конверса Уайета – великолепного иллюстратора романов Стивенсона, Купера и Скотта.

Джеймс Уайет родился 6 июля 1946 года в Чаддс Форде, Пенсильвания. С детских лет он был окружен живописью и мечтал стать художником. Целые дни мальчик проводил с карандашом и кисточкой в руках, и для него было естественно выражать впечатления от прочитанных книг и просмотренных кинофильмов на листе бумаги.

После шестого класса Джеймс оставил школу. Его отец, Эндрю Уайет, в свое время занимался с домашними учителями и не считал обязательным для художника иметь формальное образование. По его мнению, Джеймс должен был уделять как можно больше времени живописи.

Но Эндрю Уайет никогда не учил сына рисовать так, как учил его отец, Невелл Конверс Уайет. Он направил мальчика в художественную студию своей сестры, Кэролин. Каждое утро после уроков английского и истории Джеймс шел в студию. Не менее восьми часов в день он писал с натуры сферы, кубы, пирамиды. Повторял рисунки снова и снова, пока Кэролин не была удовлетворена результатом. Джеймс впоследствии говорил: «Это было нудно. Неинтересно. Но очень важно и полезно».

Раннее развитие таланта в сочетании с традиционными методами рисования привели к формированию уникального взгляда и стиля. Но за мастерство было заплачено высокой ценой. Детские и юношеские годы Джеймса не были наполнены развлечениями и играми, как у обычного школьника. Обучаясь дома с частными учителями, он рос практически в изоляции от внешнего мира. Его друзьями были звери и птицы,

населяющие берега реки Brandywine. Окружение, мало изменившееся с восемнадцатого века.

Джеймс вполне осознавал возлагаемые на него окружающими надежды. Но ему была предоставлена полная свобода в выборе своего пути в творчестве. Отец, будучи знаменитым художником, никогда не оказывал давление на сына и не навязывал свою позицию в искусстве. Но он постоянно направлял его, используя примеры великих художников - Дюрера, Рембрандта, Леонардо да Винчи.

И с самого начала Джеймс выработал собственные методы художественного выражения и свою технику – богатую, колоритную и яркую. Масло, а не темпера, в которой главным образом работал отец, стало основной краской сына. Джеймс говорил: «Я полюбил рисовать маслом, потому что мне нравилось смотреть, как Кэролин выдавливала краску из тюбика. Я всегда хотел ее съесть. А вот темпера не выглядела столь съедобной. Меня привлекало ощущение и запах масла».

К восемнадцати годам он начинает писать маслом портреты. «Портрет Линкольна Кирштейна» (James Wyeth, Portrait of Lincoln Kirstein) было его первым живописным изображением известного человека. Линкольн Кирштейн - нью-йоркский импресарио и давний друг семьи Уайетов. Джеймс обратился к нему с просьбой позировать для портрета. Кирштейн согласился. Ему пришлось просидеть в студии более двухсот часов. Столько времени потребовалось Джеймсу, чтобы завершить картину, соответствующую его требованиям к себе.

Подтверждением такого бескомпромиссного подхода к своей работе является также то, что для изучения анатомии человеческого тела Джеймс Уайет целую зиму проработал в нью-йоркском госпитальном морге. Художник вспоминает: «Когда я подошел в первый раз к дверям морга, меня поразил рождественский венок, висевший на железных створах. Я постучался. Мне открыл маленький бородатый человечек в белом халате. Как оказалось, это был старый русский доктор – паталогоанатом, работающий в морге. Он провел меня в анатомичку, и я ужаснулся, увидев там подручного, с веселой улыбкой развешивающего по крюкам трупы. Он готовил их к

завтрашним вскрытиям». В течение шести месяцев в подвале морга Джеймс постигал строение человеческого тела в молчаливой компании трехсот трупов.

Джеймс Уайет считается художником-портретистом. И он вполне заслужил это определение. Но внешняя схожесть никогда не являлась для него главной целью. Художник старался передать личные качества человека, вдохновившие его на написание портрета. Своим мастерством ему нередко удавалось выявить глубинные черты характера, скрываемые человеком даже от самого себя.

Отношение Джеймса Уайета к общественной жизни выразилось в одном из наиболее интересных портретов - «Призывной возраст» (James Wyeth, Draft Age). На полотне изображен молодой человек в небрежно расстегнутой кожаной куртке. Его глаза скрыты за стеклами темных очков. Всем видом он показывает, что презирает ценности американского общества. Но он может быть призван в любую минуту защищать эти ценности. Возможно, против его воли и даже ценой собственной жизни. В портрете ясно обозначена точка зрения самого Джеймса Уайета на войну во Вьетнаме. Работа художника вызвала бурную реакцию в обществе.

В 1967 году члены семьи Кеннеди обратились к Джеймсу Уайету с просьбой написать посмертный портрет президента. Джеймс никогда лично не видел Кеннеди, не был с ним знаком. Однако он категорически отказался следовать руководящим «художественным» указаниям советника Белого дома. Ежедневно, по пять часов он изучал фотографии президента и сохранившиеся кадры кинохроники. Беседовал с людьми, близко знавшими Кеннеди. Встречался и подружился с его вдовой. Вскоре он завершил работу над созданием своего самого знаменитого образа (James Wyeth, Portrait of John F. Kennedy).

Джон Кеннеди, каким его изобразил Джеймс Уайет, американской публике был неизвестен. На портрете президент, как бы схвачен врасплох неожиданным, внезапным взглядом. Его глаза задумчивы и печальны. Поза выражает неуверенность, сомнение, незащищенность. В то время еще были свежи в памяти кубинский ракетный кризис и неудачная высадка десан-

та на Кубу. Художнику удалось показать, как нелегко давались молодому президенту важнейшие решения в кризисных политических ситуациях.

Джеймс Уайет принадлежал к знаменитой семье живописцев. Однако, несмотря на это, ему пришлось столкнуться с немедленным неприятием его работ нью-йоркскими авангардистскими критиками. Именно они диктовали критерии и требования для американской художественной сцены. Не теряя времени, они перевели нелюбовь к традиционному стилю и духовному содержанию реалистических полотен известного и признанного художника Эндрю Уайета на картины его сына. Работы Джеймса Уайета получили отрицательные оценки, отклонялись от представления на выставках и вернисажах.

Но все-таки персональная выставка художника состоялась в Нью-Йорке, когда ему было еще только двадцать лет, а ретроспективная выставка в Небраске, когда ему еще не было и тридцати.

Как и отец, Джеймс Уайет обладает способностью выявить характер модели, не включая изображение самого человека в картину. Так полотно «Волчьи ягоды» (James Wyeth, Wolfbane), на котором нарисована соломенная шляпка, висящая на спинке стула и пучок ярко-красных ягод, обвязанный легким белым шарфом, является на самом деле портретом его жены, Филлис Миллс. Деликатность, с которой написаны принадлежащие ей вещи, передают утонченность и изящество ее натуры.

Привлеченное реалистическим стилем работ Джеймса Уайета, руководство Союза художников летом 1975 года официально пригласило его посетить Советский Союз. Во время поездки Джеймс Уайет встречался с некоторыми художниками – диссидентами и через официальных лиц, принимавших его, пытался им помочь. Но в тогдашней обстановке ему мало что удалось сделать.

Во время визита Джеймс Уайет побывал во многих музеях и картинных галереях. Он был поражен разнообразием творческих направлений изобразительного искусства и высочайшим мастерством русских художников девятнадцатого века - великолепием Репина и Верещагина, превосходными пор-

третами Кипренского и Серова, удивительным волшебством картин Михаила Врубеля.

В марте 1987 года Уайет снова посетил Советский Союз, на этот раз Ленинград, чтобы присутствовать на открытии выставки: «Американский взгляд. Три поколения Уайетов». Это была грандиозная выставка. На ней было представлено 117 работ Джеймса Уайета, его отца, Эндрю Уайета, и деда, Невелла Конверса Уайета. Выступая на пресс-конференции, он сказал: «Живопись, музыка, и литература сами по себе не являются инструментами политиков и не должны быть. Они существуют, как эталоны вдохновения и символы гуманизма. Я очень надеюсь, что работы моей семьи и эта выставка явятся скромным вкладом в лучшее взаимопонимание людей и мир во всем мире».

Художник живет среди ферм, расположенных вдоль Brandywine River, и многие свои картины посвящает окружающей природе. Он особенно любит рисовать домашних животных – собак, овец, свиней, коров. Он называет свои картины «портретами» и стремится передать впечатляющую индивидуальность каждого животного.

В 1971 году в здании, перестроенном из старой мельницы, открылся Brandywine River Museum. На первой выставке, наряду с работами отца и деда были представлены картины и Джеймса Уайета. В центре внимания оказался «Портрет свиньи» Уайета младшего (James Wyeth, Portrait of a Pig). На полотне величиной два с половиной метра на полтора посетители выставки увидели тщательно выписанное изображение белорозовой хавроньи. С тех пор Джеймс Уайет нарисовал множество «портретов» животных от «Ньюфаундленда» до «Ворона» (James Wyeth, Newfoundland; Raven).

И хотя живопись остается главной в его творчестве, Джеймс Уайет много работает в графике. Художник говорит: «Живопись портит. Это слишком индивидуалистическое занятие. В графике ты нуждаешься в людях - мастерах и помощниках в работе».

Джеймс Уайет также проиллюстрировал несколько детских книг, одну из которых написала его мать, Бетси Уайет. Он яв-

ляется автором серии марок, выпущенных United States Postal Service, а также памятной монеты, изготовленной в 1995 году в честь Special Olympics World Summer Games.

Картины Джеймса Уайета, также как и работы его отца и деда, посвящены человеку. Трудностям жизни, одиночеству. И в то же время, способности людей стойко переносить испытания, их выносливости, крепости духа. Его творчество основано на требовательности к себе - к своему внутреннему состоянию и к формам выражения мыслей на полотне.

Но несмотря на семейное сходство, Джеймс Уайет нашел свой собственный путь в искусстве, сохраняя его высокую эстетическую ценность. Его произведения наполнены оптимизмом, чувством юмора. Во многом они выражают американский взгляд на человека в мире.

Картины Джеймса Уайета представлены во многих музеях и художественных галереях Америки - National Gallery of Art, Museum of Modern Art, National Portrait Gallery, John F. Kennedy Library, и других коллекциях.

www.ingramcontent.com/pod-product-compliance
Lightning Source LLC
Chambersburg PA
CBHW070229180526
45158CB00001BA/261